U0040398

그림은 위로다

療癒美術館

李沼泳　이소영　Lee Soo Young　著

李舟妮　譯

「我相信，美術館是療癒人心的天堂。」

——李沼泳

導讀　上美術館最療癒

謝佩霓

藝術家透過創作證道，將生命成長的心路歷程疊合藝術生涯的行旅軌跡，化作形形色色的作品，見證人類的共命，經由共享尋求共相、共鳴與共振。

歷來有關藝術家的老生常談，往往過度強調他們多愁善感、風花雪月、不修邊幅、特立獨行、不切實際、不屑倫常、不合時宜、英年早逝……云云。彷彿只要冠以帶著偏見甚至貶意的連串形容詞，便可以簡化並且合理化藝術家一切與眾不同的為人處事和天賦異稟。這樣眾口鑠金的成見，難免積非成是，也築起了高牆，劃下無可逾越的距離，致使一般人找到事不關己的藉口，對藝術家敬謝不敏，對藝術望之卻步。

在為一般人導讀藝術、導覽作品甚至書寫藝術家時，「藝術家也是人」是筆者常常掛在嘴邊的一句話。意思是提醒觀眾與讀者，藝術家與常人無異，一樣是凡體俗胎，天生父母養，一樣是擁有七情六慾、愛恨情仇，一樣要祭五臟六腑、養家活口生活，一樣得面對生命的起伏興衰，一樣必須學會與自己相處以及與他人共處。從出生到死亡，藝術家與吾人並無二

致，無法宥免於日常與無常。唯一不之處，在於他們選擇透過創作證道，將生命成長的心路歷程疊合藝術生涯的行旅軌跡，化作形形色色的作品，見證人類的共命，經由共享尋求共相、共鳴與共振。

也許是弒謙，時不時會有藝術家四兩撥千金地說，醉心創作以及辦理展覽是為了自娛娛人。約定俗成的見解，愛說藝術家文以載道，以文會友，言下之意，似乎判定藝術人只是以藝術創造同溫層，在小圈圈裡尋找彼此的慰藉。即便如此，何妨將心比心，其實藝術家尋求他人認可肯定的心情，亦如你我。藉由公開展示作品，不斷分享所見所感所想，藝術家希冀能在茫茫人海覓得心有靈犀的知音，也期待任何一樣踽踽獨行的靈魂，和自己產生共鳴獲得溫暖撫慰。

除此之外，藝術家在經由創作不輟，抒發己見以明志之餘，和我們會一樣會因現實不如人意，難免受傷頓挫質疑自己，往往常常透過藝術進行不假外求的自我治療。藝術之所以不可或缺，絕不單單只是為藝術而藝術的美學價值，藝術是生活的寄託和生命的出口。換言之，藝術同時應當被視為求救、自救與自我救贖來理解。於是乎，作為觀眾的我們，倘若能與藝術情境交融交感共生，不啻形同接受另類的集體治療。

當代義大利暢銷作家達維尼亞（Alessandro D'Avenia, 1977-）在《脆弱的藝術》（The Art of

Being Fragile）一書中直陳，「唯有欲望依舊強烈但身不由己時，才會有生命脆弱與自身單薄的自覺；唯有明白世間的悲傷，才懂得如何撫慰人心。」正是因為如此，所有刻骨銘心過的藝術家，即使最終無法自救自拔，在見證生命點點滴滴，作品才能夠如此撫慰人心。

誠如義大利近代大文豪雷歐帕爾第（Giacomo Leopardi, 1798-1837）在《雜思筆記》（Zibaldone di pensieri, 1898）裡的感悟：「幸福就是實現！」藝術家的可貴處，在於不只自求多福，在行經生命幽谷，走過荊棘滿地時，以藝術為宗教，創作為朝聖之路，更來要悲天憫人，化千絲萬縷與千頭萬緒為創作，以記錄生命的作品訴求共感。何況易感敏感與善感多感如藝術家者，確實能見人所不能見之處，以創作為觸媒，助人見識宗廟之美，讓人類超越自己，抵達現世至今無人可達之處。

藝術家永不質疑生命本身，卻質疑無道的時局與無感的時人。諾貝爾文學獎得主詩人艾略特（T. S. Eliot, 1888-1965），雖然在二十世紀中期便已辭世，並未活到資訊主導一切的時候，卻如先知般地預言了資訊時代的窘境與絕境。在劇作《岩石》（The Rock, 1934）裡屬聲提問：「我們在生活中喪失的生命何在？我們在知識中喪失去的智慧何在？我們在資訊中喪失的知識何在？」他提醒我們，知識把二十世紀的世人帶向無知與滅亡。

身處民生樂利的承平時期，我們只知及時行樂，暴飲暴食不知節制，唯即時消費與快速時

尚是尚，最後肉身文明與富貴病纏身，精神生活卻益發貧瘠空虛，心靈更無所寄託。我們安於小確幸卻因此招來了大災難。太習慣圖文並茂，原本為了檢索便給啟用的大數據，如今資訊爆炸卻是大家無心閱讀的口實；自拍打卡即時上傳，社群網絡無國界，即時串聯讓世界變平，不料世界卻成了寂寞芳心俱樂部。

美國麻省理工學院教授雪莉‧特克（Shirly Turkle），一九九〇年代在探索科技社會心理學的名著《虛擬化身》（*Life on Screen*）裡，早就預示了網際網絡的方興未艾，終究將使人因為習慣假面致使認同錯亂，只會加速脫離現實。時隔幾十年再出書，特克教授直言不諱地揭示，社群網絡無遠弗屆的宰制，只會令人彼此漸行漸遠，助長芸芸眾生《在一起孤獨》（*Alone Together, 2011*）。渴望宣洩情感卻形成情感障礙，上線下線兩面人，網上網外兩種人生，網路成癮無異飲鴆止渴。

熱衷參與社群網絡，透過行動裝置與通訊設備，不斷線發送並接收圖像，刷存在感追求自我實現與獲得他者認同，這是絕大多數時下眾生的日常真實寫照，在在證實潛藏人類心中，對「永恆聯繫」（perpetual contact）始終不止息的渴望。對每一個「小我」而言，期待透過串聯認證彼此的存在，確保「大我」不離不棄。這樣的人性驅使，如何因勢利導善用於豐富精神向度？

《療癒美術館》這本書，不啻正是因應資訊網路時代特性產出的標準產物。這本紙上導覽讀物，專為和作者一樣的網路世代使用者書寫。作者李沼泳沒有顯赫的家世與學歷，以本土高等美術教育的科班訓練為基礎，自比美術館解說員循循善誘，以部落客的淺白率性口吻書寫，對照藝術作品及相關背景資訊，抒發生活感懷己見，採取經營粉絲團的方式投石問路，最後匯聚人氣集結短文出書，成功演繹了當前「人人都可以是作家」的時代現象。

席捲世界的韓流，不只在於影視音產業與流行文化方面。在市場的亮眼表現與專業界的優異口碑上等量齊觀，韓國當代藝術崛起已是不爭事實。幾十年來透過中央主事，實施於培植審美素養的藝文投資，無論硬體或是軟件，已收宏效。歷經幾度泡沫經濟和政治危機的檢驗，證實韓國藝術現勢已經不可同日語，不再需要光靠政策主導與經濟操盤，實力與影響力不容小覷。

引進韓文翻譯著作，絕少以韓人觀點詮釋世界，遑論藝術史、藝術家與藝術品，這也是本書出版別具意義之處。個人認為李沼泳最值得稱道的事，是不忘將韓國藝術家的作品納入書寫內容，形成類比或者對比。韓國在追求現代化的過程中，深知在博取國際認同的前提下，萬萬不能讓全球化折衷了在地化。為了生怕全盤西化會導致忘本，向來不斷強調「身土不二」，已然成為大韓民族全民服膺的國族性格。

李沼泳認爲經典必須具備療癒性的說法，於我心有戚戚焉。另外相較於受眾設定爲一般大眾的藝術出版品中，也不只限於一再重複被談論的少數名家名作。誠然持平而論，儘管儘量融會貫通各方說法，對於藝術品的詮釋，李沼泳的見地，主要還是以個人化的觀點爲主。

不過他以平常心現身說法，因爲平實切身，反而深具說服力與魅力。畢竟理解一切，每個個人心法皆是法門，各有巧妙，參照來變換角度與觀點，自然可以得到新知和新視野。

虛擬世界中一切虛擬，藝術界與美術館介亦受染指，本來對兩者已經心生畏懼的人們，如今益發裹足不前，視逛美術館感受眞蹟爲畏途與落伍。李沼泳顯然視美術館爲虛擬世界文明絕症的終極治療室，建議網友與讀者將參觀展覽與作品對話，作爲自我療癒的另類法門。

上美術館參觀藝術最療癒，這點筆者完全認同，自幼如此身體力行，終生也將奉行不渝。

序言　美術是療癒人心的天堂

「你喜歡逛美術館嗎？」

「當然了，我逛多少次都不會膩。」

「可是我一看見藝術作品就會打瞌睡，你不會嗎？」

「可能是因為你看的作品還不夠多吧。如果你多看一些、多發現一些自己喜歡的作品，就能體會到其中的妙處了。」

上面這段對話發生在我與一位朋友之間。當時，我正在市立美術館做解說指導，這位朋友恰巧前來看展，然而他面對滿廳的作品卻不知從何看起。他的困惑很正常，欣賞藝術作品本來就不是一件容易的事。在我們的生活中，往往那些沒有標準答案的事情比較難以完成，比如愛情、事業、夢想等。藝術也是沒有標準答案的，所以藝術同樣是複雜的。從某種角度來說，欣賞藝術作品就像是一場迷宮探險，或者說猜謎遊戲。

在藝術作品面前，你不必擔心自己看不懂。哪怕是像我這樣大學、研究所階段都主修美術

相關、看了十幾年藝術作品的人，在展覽上碰到看不懂的作品也是常有的。事實上，總有一些藝術作品是我們無論如何也理解不了、不管怎樣也無法產生共鳴的。這時候，我們只要按自己的方式去觀看、去體會就可以了。要知道，在藝術觀賞的領域，所有猜測都是被允許的。

在任何一幅美術作品面前，只要你以「我認為……」作為開頭開始評論，就沒人有資格剝奪你表達的權利。不過，從我授課以來，見過太多羞於表達自己想法與感受的人，這大概是我們與生俱來的習慣所致。如果你恰好屬於這類不善表達的人，就更應該加強練習了。你不妨試試從欣賞繪畫作品開始，主動表達一些自己的感受。很快你就會發現，你的表達能力和自信心提高了。

當然了，我們對藝術的品評不能違背藝術史實。但是在我看來，即便對美術史一竅不通的人，也完全有資格欣賞和解讀作品。解讀藝術，既是突破自我思維界限的過程，也是發掘過去、探索未來的過程，更是重拾自我信心與勇氣的過程。

欣賞藝術並不是一件奢侈的事。你可以在展覽現場盡情觀看，也可以透過網路和書籍與藝術作品親密接觸。

你完全可以將藝術融入生活，因為藝術本就和生活一樣，是沒有統一標準和正確答案的。

我有每天寫日記記錄生活的習慣，也喜歡將自己的想法整理成書。雖然在寫作的過程中我也時常有表達的恐懼，但如今回過頭看，正是這些表達的成果讓我的生命變得豐沛充盈。他們將自己渴望保留的東西以作品的形式表達出來。這樣，藝術家的創作大致也是如此。他們將自己渴望保留的東西以作品的形式表達出來。這樣，即便在他們離開以後，那些寶貴之物也得以被世人所銘記。

藝術對我們而言為何如此重要？我想，是因為它所帶給我們的啟示。因為有了藝術，我們才得以體驗那些生命中相當重要的經歷，即在所愛之人、事物不復存在之後仍可捕捉到他們的靈魂與神韻。

這段話出自作家艾倫‧狄波頓（Alain de Botton）的著作《藝術的慰藉》（Art as Therapy）。在讀到它的一瞬間，我就被深深折服了。對於藝術的熱愛，我也曾想過用語言來表達，卻始終無法清晰描述，而這段話竟然準確無誤地講出了我的心聲。如果說藝術真能使靈魂與神韻長存，那麼我們所欣賞到的藝術作品，無疑就是藝術家們人生中最閃耀時刻的結晶。這是多麼不可思議的一件事！藝術家們將他們最渴望銘記的美好，以繪畫作品的形式留給後世的我們，如同大廚將最高營養、最低卡路里的精美食物奉上餐桌，讓我們體會到無與倫比的滿足

與幸福。

在藝術史的長河中，有過數也數不清的藝術家，他們當中有的享譽盛名，有的默默無聞，有的直到去世多年才為人所知曉，也有的年少成名卻慘澹收場。不論如何，他們的作品沒有好壞之分，只有永恆的多樣性。

人類的藝術，就是由這些性格各異的藝術家，帶著各自不同的人生價值觀創造而成。關注幸福與愛的藝術家，將豐沛的情感注入作品中；關注時代變遷的藝術家，則將強烈的批判意識融入創作；而沉浸於憂鬱中的藝術家，則用暗色調來描繪他們眼中不一樣的世界。

畫家們以繪畫作為媒介，表達自己的所思所想。有的畫家天真率性，有的畫家沉默寡言，還有的畫家充滿野心……不同性格的畫家們，將他們的觀點透過藝術進行昇華。

理解藝術，就是理解畫家創作歷程和個性特點的過程。透過研究繪畫和畫家，我學會了如何更好地理解他人、理解生活乃至理解自己。

人似乎總是有低估自己的傾向。在很長一段時間裡，我曾經為自己除了畫畫和闡釋作品之外別無他長而感到懊悔沮喪。

也許是自幼全心學習美術的緣故，我對數位毫不敏感，對經濟學也一竅不通，對很多社會生活必須具備的技能儲備不足。因此，在剛開始工作時，我遭遇了不少挫折。但後來反過

來一想，正是因為我從來沒有想過從事美術教育以外的職業，也沒有太多貪念，才能始終堅持在自己熱愛的領域，而這又何嘗不是一種幸福。

從藝術作品中探尋藝術家們的人生經歷，尋找作品背後隱藏的意義，並以盡可能公正的態度展開評述，讓更多人感受到藝術的美好與力量——這就是我將堅持下去的工作，我稱此為「人生課題 Life Work」。

所謂人生課題，便是一個人終其一生所追尋的目標。圍繞這個目標，以自己喜歡的方式和節奏展開工作，便是我所追求的生活方式。當你始終從事著自己真正喜歡的事業，你就能從日常的煩瑣中尋找到樂趣，並體會到人生的極致快樂。

藝術作品教給了我許多人生哲理，也讓我收穫了數不清的感動與溫暖。在《療癒美術館》這本書裡，我試圖將繪畫作品背後的意義與自身的生活經歷相結合，努力傳達出具有治癒心靈的內容。

「對你而言，藝術意味著什麼？」

如果有人這樣問我，我會毫不猶豫地回答：

「療癒。」

那些作品曾經深深地感動過我，讓我時而駐足停留，時而心頭一熱，時而蕭然起敬，時

而欣然一笑……在無數的藝術作品中，哪怕你只見過幾幅，也足以讓人生增色。如果你還沒有遇到，那就在本書裡與之邂逅吧。希望你從畫家多彩多姿的筆觸中，收穫感動與力量。

我相信，美術館是療癒人心的天堂。

目錄

20

96

3

166

4 —美術即是人生—

232

在美術的世界裡和自己對話

I

名畫治癒我們的心靈

藝術是一種讓生命變得
更可以承受的人性化方式。

——寇特‧馮內果
Kurt Vonnegut

我的生活總是和藝術相關。我每天看畫，教人畫畫，寫下與美術有關的文字，但很多時候只是忙於工作，甚至抽不出時間真正欣賞一幅畫。在這樣的日子裡，我總會無比想念那些給人帶來內心平靜的作品。如果把它們比作一張安樂椅，那我願意倚靠在上面長坐不起。

除了疲憊與忙碌之外，生活中還免不了一些傷感。邁入三十歲後，我逐漸明白悲傷並不是件需要理由的事，也許僅僅是因為心裡頭空落落的。沒有來由的悲傷，往往與孤獨有關。

在這樣的日子裡，最適合觀看那些會流動的畫了。流動的河水，流淌的色彩，流動的眼淚，流血的傷口……總之要讓一些東西流走，才能時來運轉、雨過天晴。

二十八歲那年，我開始創業。在最艱難的起步階段，我總是忍不住自怨自艾：為什麼倒楣的事情總是發生在我身上？為什麼老天總是折磨我？早知如此，倒不如什麼都別做，在家

22　　在美術的世界裡和自己對話

待著算了……在那些苦不堪言的日子裡，我常常在上下班的公車上默默流淚。而〈巴塞爾河邊的雨〉便是在那段時間看到的作品。

人來人往的街道上，大雨傾盆。雨是這樣一種東西，你越是想它來，它越是不來；你越是不想它來呢，它偏又來了。當你孤獨悲傷，渴望陽光的撫慰時，它會冷不丁地冒出來，讓你雪上加霜；當你煩悶難當，渴望一場豪雨降臨時，它偏又淅淅瀝瀝、綿延不絕。在變幻莫測的天氣裡，最不讓人稱心如意的大概就是它了。

畫中的男子試圖用雨傘作為防具，抵擋雨點的進攻。但是他遮住了臉，卻淋濕了身子，遮住了身子，但又淋濕了臉。在這場令人狼狽不堪的雨中，唯一面不改色的就是那只可愛的小狗了。它依然興高采烈地蹦躂著，和往常一樣。

「一場雨而已，淋不濕我的人生！」

這幅畫的作者，是俄羅斯畫家兼舞台藝術家亞歷山大·伯努瓦（Alexandre Benois，1870-1960）。他出生於沙皇俄國，後移居法國，在二十世紀初創辦了俄羅斯著名的藝術類雜誌《藝術世界》（Mir iskusstva）。他既會畫畫，也會服裝設計，而最擅長的則是舞台藝術。父親尼古拉·伯努瓦（Nicola Benois）是一位著名的建築設計師，曾經設計了著名的馬林斯基劇院和莫斯科大劇院。母親則是一位音樂家。在父母的影響下，他從小就會欣賞歌劇和芭蕾舞

劇，最終從事舞台藝術也是情理之中。他是一個綜合型藝術家，在奧地利、德國、法國等國同時展開劇本創作、舞台督導、繪畫、設計、出版等多項工作，人生起起伏伏，成功和失敗的經驗也比常人多出許多。他描繪的雨天景象，很容易讓人聯想到生命中不期而至的挫敗與煩惱。

每個人在生活中都難免會遇到一些意想不到的困難，就如同出門在外，難免碰到幾場不期而至的陣雨。我們不可能為所有的突發事件做好準備，所以在突然襲來的雨中，總免不了一陣倉皇失措。

在盧熙京導演的電視劇《他們的世界》中，男主角有一句台詞讓我印象深刻：

我曾經說：命運這個傢伙，從不按常理出牌。它絕不會在我們有所準備的時候迎頭痛擊，而是喜歡在我們毫無防備的時候從背後捅上一刀。不過，你也不用因此而難過，因為它捅刀子的物件永遠都不只你一個。

我媽還常說，什麼事都是小事。但她畢竟是一個有六十年人生經歷的人啊，對於二十多歲的我們來說，所有的事都是大事！天哪！

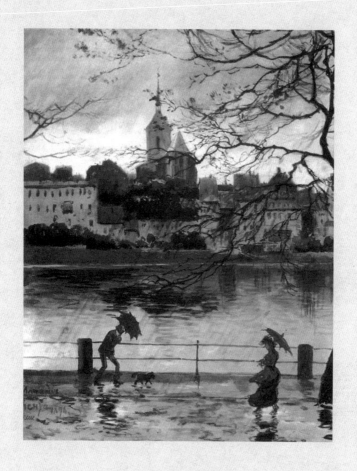

巴塞爾河邊的雨
Naberezhnaya Rei v Bazele v Dozhd' (Ray Embankment in Basel in the Rain)
亞歷山大・伯努瓦
1896／紙上水粉

CHAPTER.I

是的。生活總是在我們毫無防備的時候從後面捅一刀。此時此刻，有的人正陷入突發狀況的亂局之中，有的人正行走在暴雨中默默承受苦難。這就是我看到這幅畫時，所想到的。

「雨點不會只落到一個人頭上。所以，不要覺得只有你一個人在受苦受難。」

我們所有人都在淋雨。今天可能是我忘了帶傘，明天可能是他忘了帶傘。只要一想到「我不是一個人」，心中便寬慰了不少。

對我而言，看畫是一種很好的自我安慰途徑。只要以一種開放的心態欣賞繪畫，就能找到畫家所希望表達的，乃至畫家本人都不曾意識到的更深層的意義。不論多麼偉大的美術作品，如果你沒有用心去感受，那麼也與觀看一幅信手塗鴉無異。相反，即便是一幅平凡的畫，只要你以開放的態度去欣賞，也能從中找到可取之處。

在韓國，和我一樣畢業於美術系的大學生數不勝數。在外人看來，我們這些藝術科系的學生穿著時尚、品味不凡，過著光鮮亮麗的生活。然而當我們告別校園、進入殘酷的就業競爭中時，卻比大部分其他專業的學生更狼狽。

打開那些號稱「為年輕人點燃夢想」的就業網站，你可以看到管理、市場開發、IT技術、化工製造、新聞傳播、人事、建築規劃等數也數不清的職位，但其中適合藝術科系學生，尤其是女生的工作，卻寥寥無幾。即便是相關的設計公司，也更青睞服完兵役的男

生，而不是女生。美術系的女生，要麼爲一個月薪兩萬多元的美術館解說員職位擠破頭，要嘛從事其他薪水更微薄的與美術相關的工作，要嘛乾脆重回學校攻讀碩士。

而事實上，也只有在首爾仁寺洞的高級畫廊，才能給苦讀四年的美術系學生「22K」。在其他大部分畫廊，你首先得經過月薪不到兩萬的三個月實習期。當你懷抱著「轉正之後該會加薪」的美好願望做完實習，就會在簽訂聘用合約時發現正式工資還是和實習期一模一樣。你大可以憤而離職，而畫廊也絕不會苦苦挽留，因爲門外還有大把畢業生排隊等著這份工作。

在我大學畢業的那個年代，大部分美術系畢業生的確就是這麼慘。哪怕你英文比別人好、手上有一堆證書，甚至會好幾門外語，只要你做的是美術和設計相關的職位，就得朝九晚九地拼命工作，領取每個月不到三萬的低薪水。在職場上苦苦拼搏了幾年，我終於明白我最適合做的事情不是設計，而是美術教育。這件事我做起來最快樂，也比別人更擅長。於是，我便開始在美術教育界闖蕩，不知不覺就過了十幾年。

別看學藝術的女生外表時尚漂亮，實際上會做的事情比工地上的工人還多。比如像我們學工業設計的，除了要懂焊接、會建模之外，還得掌握各種工業材料的特性，同時還要懂得如何用金屬、木材和塑膠等材料進行機械加工。我們系的女生，操作起砂輪機、鑽孔機

來，就像吃飯一樣熟練。我們最常出沒的地方不是時尚秀場或安靜的美術館，而是清溪川街道上林立的材料店、五金行。

除此之外，我們還得具備速寫、設計和電腦操作能力……然而即便我們十八般武藝樣樣精通，也很難找到一家張開雙臂歡迎我們成為正式員工的企業。

在剛畢業那幾年裡，我的生活只有工作。繪畫和藝術離我越來越遠，看畫對我而言也變成了一件奢侈的事情。直到二十八九歲事業上有了起色，我才開始重新有心境欣賞美術作品。長期以來飽經折磨的心，一遇到繪畫，便自然而然地變得柔軟而天真。尤其是那些畫出我心聲的作品，更給了我任何特效藥都達不到的治癒效果。

當時，由於上班地點離家很遠，我每天都得掐準時間等公車，才能確保上班不遲到。每當站在擁擠的高峰期的公車上，我便想起了俄羅斯畫家伊果‧亞歷山大維奇‧波珀夫（Igor Aleksandrovich Popov，1927-1999）的一幅畫作。

這是一輛擁擠不堪的早班車。你只要稍微重心不穩，便會整個撲倒在旁邊的人身上。有的人正睡眼惺忪地看著報紙，有的人精神抖擻，似乎已經做好準備迎接忙碌的新一天……這些人看上去那麼熟悉，就像是我們自己。看到這幅畫，我們一方面會感歎生活的艱辛不易，一方面也會感到一種積極的力量。因為不論我們處於什麼樣的時間地點，總有許許多多的人

和我們一樣正在為生活而努力奮鬥。

好的藝術給人力量，好的畫作給人精神上的慰藉。每當我看到這些真真切切表達了我對生命感受的作品時，便會從心底裡驚歎於繪畫的療癒效果。是的，比起語言和文字，一幅畫往往更容易給人帶來安慰。

「老師，到底什麼畫才是名畫？」

曾經有一個小學三年級的學生這樣問我。當時，我愣在原地。

雖然我自幼熱愛美術，一路從繪畫中獲得了很多成長，但我還從來沒有思考過——究竟什麼樣的畫才是名畫。

名畫的評判標準究竟是什麼呢？是知名畫家的作品嗎？是受到美術評論家高度評價的作品嗎？還是拍賣價格高昂的作品呢？我教了這麼久美術，又總是向人傳授美術知識，也多少算是個專家了，卻依然無法為這個問題給出好的回答。到底什麼樣的畫才算得上是名畫呢？

薩維那美術館的李鳴宇館長曾經在著述《人生，站在畫前》中借用華盛頓國立美術館的解說員安德魯・羅賓遜（Andrew Robison）的話來定義名畫：

「首先，名畫必須是美的，即讓人產生視覺上的享受。其次，名畫應該是具有歷史性的，即具有持久的魅力，令人難以忘懷。再來，名畫應具有某種隱約的「力量」，即在觀看的同

時獲得精神上的震撼，並產生某種心理變化。」

我十分同意這樣的觀點。如果還要再補充一點，我想應該是「名畫應該可以對人產生治癒作用」。治癒，同樣是一種心理上的變化。在這個越來越難以找到慰藉的世界上，如果有一幅畫可以讓人感受到心靈上的滋養和修復，那還不足以成為名畫嗎？對我來說，所有具有治癒效果的作品都是名畫。

如果你感到這世界已經很難有什麼人或事讓你產生心靈上的治癒感，不妨試試看畫吧。

雖然我畢業於美術院校，又有碩士學歷，卻不算畫得好的。

有人可能會問，你要是畫得不好，怎麼可能考上美術學校呢？但事實上，並不是每一個美術系學生都畫得一樣好。很多人的水準只不過是達到了考試合格的標準，或者比普通人強一些罷了。早在參加大學聯考的時候，我就明白了這一點：

「在培訓班裡我還算畫得不錯的，但世界上比我畫得好的人實在是太多了。」

事實上在藝術學院的學生裡，除了繪畫天才之外，還有設計天才、創意天才等各種高人。和他們相比，我的天賦實屬一般，注定成不了大師。但是，我也找到了自己在美術方面的其他興趣和技能。比起畫畫來，我覺得欣賞繪畫、分析繪畫有更多樂趣。

不僅如此，我還喜歡將自己的欣賞成果分享給他人。遇見一幅好作品，探索作品背後的故

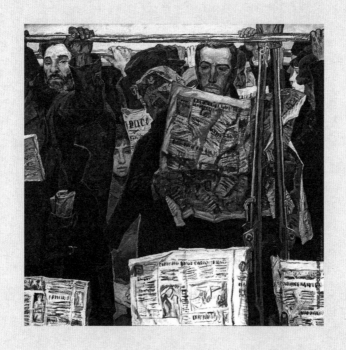

上班路上
Pered rabotoi (Before Work)
伊果 · 亞歷山大維奇 · 波珀夫
1966

事，再將這故事公之於眾，整個過程都使我著迷。我不介意將自己的休息時間投入作品研究，因為我從中感受到了真正的快樂。

我看過太多太多的作品。有的作品讓我一見傾心，有的作品讓我流連忘返，當然也有的作品讓我無動於衷。我從無數的作品中選了又選，挑了又挑，才彙聚成了書裡這些我視為珍寶的心愛畫作。希望透過這本書，你也可以感受到這些作品的魅力，並和我一樣收穫感動、安慰和鼓舞。

在我看來，**名畫不代表複雜和高深，而是應該可以給任何人帶來安慰與共鳴。**將美好的作品介紹給更多人，並讓大家明白藝術並不是一件困難的事，是我作為一個藝術傳播者的使命。我相信除了那些大家耳熟能詳的名畫之外，世界上還有很多雖然不廣為人知，但一樣充滿力量與震撼的作品。我要盡我所能，去發現它們。

當我們喜歡一個人，便忍不住總想見他。當我們喜歡一幅畫，便會忍不住看了又看。好的繪畫作品讓我們得到靈感、快樂與力量。當我們帶著各自獨有的思想和情感去理解繪畫時，就可以從中體會到不一樣的美好。

當我們喜歡一種食物，便忍不住總想吃它。同理，當我們喜歡一幅畫，便會忍不住看了又看。好的繪畫作品讓我們得到靈感、快樂與力量。當我們帶著各自獨有的思想和情感去理解繪畫時，就可以從中體會到不一樣的美好。

被生活從背後捅刀的生活還在繼續。讓我們勇敢前行，並以繪畫為伴。當你感到辛苦疲憊時，不妨在名畫這張安樂椅上盡情倚靠吧。

擁有孤獨，何嘗不是一種幸福

有力的動機
帶來有力的行動。

威廉・莎士比亞
William Shakespeare

「為什麼美術館裡總有那麼多單身女性？」

這是著名美國心理治療師佛羅倫斯・福克（Florence Falk）一本著作的題目。在這本書裡，她以自己二十多年來接觸的焦慮症、抑鬱症和恐懼症女性案例為基礎，分析了女性對孤獨的恐懼心理。同時，她還在書中提出了將不同於二人世界的獨處時間轉化為積極進取時間的有效方法。

看完這本書，我感慨良多。我們大部分人都是害怕孤獨的。而事實上，只有習慣孤獨、接納孤獨，才能更好地和自己相處。

在美術館擔任解說的那段時間，我意外地發現了不少獨自看畫的女性。

有一天，在我結束解說工作之後，一位女性面帶羞澀地朝我走來。

「我從小就喜歡畫畫，本來想考美術學院的，但是父母不同意。現在年紀大了，才開始後悔當年爲什麼沒有堅持自己的愛好。我現在特別想學習美術、瞭解美術史，經常一個人到美術館來看展。請問您知道哪裡可以系統地學習美術史嗎？」

她的話讓我十分感動，我趕緊將自己所知道的訊息全部告訴她。正是美術館，讓這位三十多歲的女性燃起了學習新鮮事物的熱情。對於忙碌於職場和都市生活的現代人而言，美術館無疑是除大自然以外的另一個治癒空間。

在美術館看展，可以得到雙重收穫。首先，你可以透過展覽與作品產生對話，並以自學的形式充實自我。其次，你可以與來自不同領域的觀看者相會，大家以各自不同的視角和思考方式對作品展開交流，從而擴寬了彼此的視野。

大概從二十歲開始，我就喜歡獨自一個人去美術館看展了。正是在看展的過程中，我瞭解到首爾市立美術館開設了解說員培訓班。透過加入培訓班、學習課程、參加考試，我才成爲了一名美術館解說員。

很多人都會混淆美術館館員和講解員這兩個不同的職位。館員 curator 是負責美術館日常事務的，在韓國又被稱爲「學藝員」。「Cure」這個詞根在英語中本身就有「保管」、「照料」的意思。準確一點來說，館員就是美術館資料保管的最終責任人。

而解說員docent這個詞，來源於拉丁語中有「教導」含義的「docere」一詞。這個工作首先要求你在博物館、美術館接受一定的培訓，考核通過之後才能在展廳裡向大眾講解藝術作品。在規模較小的美術館裡，館員和解說員往往合併成同一個職位。

在我二十六歲第一次擔任解說員時，就被那些認真工作的前輩震撼了。他們總是在展覽開幕前就開始學習各種背景知識。看著他們，我才明白什麼叫作學無止境。

成年人學習起來總是比小孩子有熱情，這大概是因為成年後的學習主要是出於主動而非強迫。這一點，我在讀研究生的時候也深有體會。考上研究生的學生通常都有自己的研究課題，所以即便是在下課以後仍然會不斷學習。在那段時間裡，我總是處在一種迫切渴望充實自己的學習熱情之中，並感受到了真正活著的感覺。

網路上一度流行這樣一張圖片：

在一個書架上，同時擺放了《十幾歲，為夢想而學習》、《二十歲，為學習而瘋狂》、《三十歲，再次為學習瘋狂》、《四十歲，重新開始學習》、《活到老，學到老》這幾本暢銷書。看到這張圖片，不少人都感歎——從小到老都得學習，做人真是辛苦啊！有人甚至發問：「難道人生除了學習就沒有別的事嗎？」

不過，我倒不覺得這張圖片有什麼不好，反而非常喜歡「終生學習」這個觀念。一個人如

果能對某個領域的知識有所掌握並保持不斷探索，該是多麼幸福！所謂學習，不應該只是為了應付考試和就業。我們可以為了自己所喜歡的東西去學習，也可以為了改變心態去學習，還可以為了獲取實用資訊而學習，光是要把自己想學的東西學完，這輩子都不夠用。

在十九世紀後期，有一位畫家是羅浮宮的忠實粉絲。他每天都去看展，簡直把展廳當成了自己的家。除了他以外，當時還有許多畫家都喜歡去羅浮宮，並在那裡臨摹畫作。但這一位畫家，卻有點不一樣。他不滿足於臨摹，而是將和自己一樣來到羅浮宮的畫家以及羅浮宮的景象全都留在了畫布之上。

他最喜歡的作品是〈蒙娜麗莎〉。每天他來到羅浮宮要做的第一件事，就是與這位帶著神秘微笑的女子打招呼。

一九一一年八月的一個星期二，他和往常一樣早早來到羅浮宮，向蒙娜麗莎問好。然而，這位總是朝他露出神秘微笑的女子，今天卻意外地消失了。原本放置作品的位置，只剩下空蕩蕩的牆面。

他趕緊向保安詢問情況。然而保安也一臉茫然，只說作品可能是被拿去拍照了，畢竟那段時間正是羅浮宮整理收藏品資料的階段。到了下午，〈蒙娜麗莎〉仍舊不知所蹤。於是，從不提前關門的羅浮宮不得不在下午三點就閉門召開緊急會議了。

羅浮宮裡的蒙娜麗莎
Mona Lisa au Louvre (Mona Lisa at the Louvre)
路易・貝魯
1911／布面油畫／私人收藏

CHAPTER.1

就這樣，這位名叫路易・貝魯（Louis Beroud，1852-1930）的畫家，成了歷史上最大美術品盜竊案的第一個發現者。不僅如此，他還憑藉他的觀察力和優秀畫功，讓我們得以看到羅浮宮過去的模樣。

《魯本斯畫作前的學習者》是我最深深喜歡的一幅作品，它描繪了一位在羅浮宮臨摹畫作的女子。

作品中的女人在魯本斯的作品前認真臨摹。她安靜地坐著，看上去那麼心無雜念，讓人感受到一股專注的能量。在她背後有幾位觀眾走過，並對著她的畫作進行點評。

在陌生人來來往往的公共場所畫畫，著實是一件需要勇氣的事。只有當你克服對他人評價的恐懼，並專注於提高自己，才能完成這個壯舉。看完這幅畫之後，每當我在美術館裡見到獨自練習臨摹的女子，便會投以無聲的鼓勵眼神。

畫中女子所處的年代，正是女性外出活動受到限制的保守時期。她在這樣的情況下，仍然堅持觀看展覽並學習，實在令人感動。也許，路易・貝魯也是被她的學習熱情所感染，才畫下了這張作品吧？

在羅浮宮將其他畫家認真作畫的樣子畫下來，可謂是一種別出心裁的嘗試。看著路易・貝魯筆下這些在名作前面虛心學習的畫家，還有獨自一人作畫的女子，我們可以從一個全新的

魯本斯畫作前的學習者

L'élève appliquée dans la salle Rubens (The Earnest Pupil in the Rubens Room)

路易・貝魯

1902／54 x 64.8 cm

角度觀察羅浮宮，並獲得積極的啟示。

獨自去美術館，是一種學習。在美術館這個空間裡，不論是孤身一人的女性還是其他任何人，都可以展開屬於自己的思考，收穫不同的感想。

很多人都以為，美術學院的學生一定對美術史瞭若指掌。然而，實際上並不是每一個美術學院的學生都熟知美術史。只有一部分下功夫學習過的人，才有可能對美術史有系統認識。相反，那些真正對美術史感興趣的普通人往往比美術系學生懂得更多。

美術學院為學生所提供的教育，主要目的在於讓學生瞭解美術能夠為這個世界做些什麼，以及美術材料是如何多樣化，在這個基礎上再為學生提供創作的機會，並進行專業的評估。至於基礎理論的學習，就是學生自己的事情了。我的美術史知識，同樣是在自己的閒暇時間學來的。我從事的工作是藝術傳播，同時又要擔任美術講師和解說員，還經營著自己的繪畫研究所，所有這些工作都要求我不斷學習美術領域的新知識。雖然美術早已融入我的生命之中，但我深深地知道我對這個領域所知還太少。如果說我有什麼願望，那就是每天多學一點，直到離開這個世界。

獨自去美術館，是主動選擇孤獨的表現。主動孤獨與被動孤獨雖然形式上相似，性質卻完全不同。

獨處是機會。它不意味著與世隔絕，而是一種為了全新的生活儲備資源和可能性的契機。

修煉獨處的技能，是一種藝術。

上面這段話出自佛羅倫斯‧福克。如果你想學習些什麼，感受些什麼，或者獨自享受些什麼，就去一個可以獨處的地方吧。這個地方可以是美術館，也可以是音樂練習室，還可以是體育館、圖書館等等。只要你去了，你就會有所收穫，並看到全新的可能性。找到一個適合自己的獨處空間，是一種莫大的幸運。

只要我們心懷理想，始終朝著更好的生活而努力，並不斷追求進步，在任何地方都可以開始邁出學習的腳步。我相信，學習是讓生命變得更美好的最佳途徑。

記憶中第一幅名畫

> 是人生讓我選擇了我該做什麼，
> 所以我畫畫。
>
> ——雷內・馬格利特
> *Rene Magritte*

第一次戀愛、第一次接吻、第一次工作、第一次生孩子、第一次擁有自己的家……這世界上所有的事情，只要前面加上「第一次」，就讓人感到莫名的喜悅。第一次買電腦、第一次買車、第一次畫畫、第一次喝酒……不管什麼行為，只要是第一次做，就好像變得格外有意義。

我很想回憶一下自己看的第一幅畫是什麼。這裡的第一幅不是指事實上的第一幅，而是第一次讓我感到心靈上的震撼，並讓我有衝動用文字記錄下感受的作品。

這幅作品就是比利時超現實主義畫家馬格利特（Rene Magritte，1898-1967）的〈光之帝國〉。

二十歲那年，我在首爾市立美術館舉行的馬格利特作品展上第一次見到它。至今為止，它在我心目中都是最有趣、最具視覺衝擊力的作品。

光之帝國
L'empire des lumières (The Empire of Light)
雷內 · 馬格利特
1953-1954／布面油畫／146 x 114 cm／比利時皇家美術館

除了這件作品之外，那次展覽會上還有許多使我久久不能忘懷的傑作。畫面中那些天馬行空的想像、精妙絕倫的創意，簡直令人拍手叫絕。

〈光之帝國〉描繪了一個晴朗多雲的日子。然而你仔細觀察，就會發現雖然天空中飄著朵朵白雲，卻是夜晚無疑。如此奇妙的景象，讓我想起了WINDOWS 98的桌面背景，又想起了記憶中曾經出現過的某個場景。也許，並不是每一個人都會對這幅看似普通實則藏有玄機的畫產生共鳴。

正如馬格利特所繪，「似日暮又似清晨，似白天又似黑夜的天空」是分明存在的。雖然大家都說他是超現實主義畫家，畫的都是出於想像的東西，我卻覺得他描繪出了一種不可言說的真實。

馬格利特的另一幅作品〈洞察力〉同樣也讓我印象深刻。看完這幅畫，我不禁產生了一個念頭——要是自己也能成為這樣擁有獨特視角的人該多好啊！明明看到的是一個雞蛋，卻能畫出一隻鳥來。也許馬格利特能做到這一點，是因為他的心裡有一片區別於真實世界的更廣闊天地。

每當看到〈洞察力〉這幅作品，我就會驚歎於馬格利特的創意。對大多數人來說，創意也許是「可望而不可即」的東西。我們都希望成為充滿創造力的人，也希望自己的生活充滿創

洞察力
La Clairvoyance (Clairvoyance)
雷內・馬格利特
1936／布面油畫／54 x 65 cm／私人收藏

CHAPTER.1

意。然而忙碌的日常生活，往往讓我們無暇發揮自己潛在的創造因子。而大家總掛在嘴邊的「創意教育」、「創意人才」，似乎也只是一句口號。

事實上，馬格利特也有過默默無聞的時期。他畢業於比利時的一所美術學校，專業是廣告與出版設計。直到有一天他看到了義大利超現實主義畫家喬治・德・基里訶的作品，才開始創作屬於自己的超現實主義繪畫。

每天早上八點，馬格利特都會準時戴著禮帽、穿著西裝出現在畫室。他的畫室不在別處，就在家裡的廚房。即便如此，他還是擺出一副正式上班的架勢。到達廚房後，他會摘下帽子，如公司職員一般開始一天的工作。到了晚上六點，他準時下班離開廚房，回到自己的房間。第二天一早，他又按時起床戴著禮帽、穿著西服去「上班」了。

很多人以為藝術家都是自由散漫的，但事實上並非如此。馬格利特就是個典型的例子。他始終堅持嚴格的時間管理和創作訓練，如此才達成了非同一般的成就。他的作品不僅受到一般觀眾的歡迎，更是文化界和藝術界大師們所推崇的。日本著名動畫大師宮崎駿執導的電影《天空之城》正是受到他的作品影響。

不止馬格利特，世界上還有很多天才的成就都是來自於持續不斷的努力。雖然創意聽上去很特別，但事實上它和其他任何一種技能一樣，都是需要透過不斷的練習來加強的。當你總

是有意識地進行創造性思考，創意就自然而然提高了。

很多人都稱讚馬格利特為創意大師。但是，也有人認為他的作品意識太過超前，令人費解。但是，所有這些評價都沒有動搖馬格利特的創作熱情。對他來說，始終堅持創作才是最重要的事。

他經常使用一種叫作「對照法」（dépaysement）的創作技法。這個法語詞原本的含義是「離開充滿眷戀的鄉土」，在超現實主義繪畫中特指「形象脫離了自身意境」。簡單點來說，就是讓完全無關的事物以組合的形式出現在陌生場景中。在馬格利特的作品中，這種技法的運用隨處可見。當那些原本熟悉的事物疊加在一起時，我們所看到的並不是簡單的1＋1＝2，而是全新事物的形成。當我們與作品展開交流時，這些全新事物又有了新的意義。

幾年前的一個夏天，我到大邱市參加了一個為期十天的創意教育計畫。

當時，來自全國各地的創意教育工作者齊聚一堂，為這座原本就有「火爐」之稱的城市又增添了幾分熱度。我們每天的課程從早上九點開始，一直到晚上六點才結束，但大家並不覺得辛苦，反而熱情高漲。

透過這次課程，我學到了不少東西。例如，創意並不是一種純粹的天賦，而是可以透過後天訓練而形成的。而創意中最重要的元素──獨創性，源自於「持續思考力」。同時，每

個人都或多或少具備某些方面的創造力，比如有的人善於創造性地溝通，有的人擅長自主創新，有的人擅長創造性地發散思維，有的人可將眾多想法有創意地組合聯繫起來，還有的人善於用創造性的方式進行自我表現……總之，創意並非一成不變，而是千姿百態、千變萬化的。也就是說，**我們不一定要在各方面都有創意，只要能在一個領域充分發揮自己的創造性，就足以創造出可喜的成果。**對於自認創造力不足的我而言，這次課程可謂是獲益匪淺。

這個世界上的創意天才總是有限，但這並不妨礙我們對創造力的無限追求。如果你感到自己創意枯竭，不妨試著去欣賞那些富有創造力的藝術作品。希望這本書中所彙集的畫作，也可以成為你「創意儲備庫」中的一部分。如果你不看這本書，也可以去別的地方尋找你的靈感來源，喚醒沉睡的創造力。

記憶中的第一幅名畫，對我而言並不像戀人的初吻，也不像粉紅色的約會，而是像第一次吃到口香糖的感覺。那種滋味實在太美好了，讓人忍不住不停地咀嚼，直到甜味完全消失，也捨不得吐掉……馬格利特的作品正是如此。當它出現在我面前時，我忍不住看了又看，簡直捨不得挪開腳步。我想，這就是創造力的神奇魔力吧。

我的創作就是對常識的挑戰。

這是馬格利特曾經說過的一句話。當我們感到自己創造力匱乏時，不妨去設計工坊或美術館尋找一些挑戰常識的作品。我們看得越多、思考得越多，就越容易像馬格利特在作品中所描繪的那樣，從一個雞蛋聯想出一隻鳥的形態。將創造力的訓練變成生活的一部分吧。哪怕你的創意不是那麼閃閃發光、獨一無二，也一定有它存在的意義。

香奈兒曾經說：「如果你想變得無可取代，就要總是處於奔跑之中。」是的，讓我們跑起來吧。生活在這個日新月異的時代，我們只有充分發揮自己的創造力，才能趕上社會發展的步伐。如果說從「無」到「有」地創造太困難，就讓我們先在名畫這個「有」的基礎上去創造更美好的「有」吧。

與真實的自我相遇

知者自知，
仁者自愛。

——孔子

我是那種很容易把責任歸咎到自己身上的人。「我怎麼會這麼傻呢？」「世界上大概只有我才會做這種蠢事吧？」……諸如此類的自責，總是讓我自尊受挫、信心全無。在不熟悉的人眼裡，我能幹、瀟灑、充滿自信，而與我親近的人都知道，我是有多麼粗心、多慮、多愁善感……。

在工作上，我總是把所有的失敗歸結於自身。在戀愛中，我也同樣如此。每次與戀人爭吵之後，我非但不會安慰自己，反而會對自己發火——「都是你太任性了」、「你根本就沒有資格談戀愛」……在那些充滿自責的日子裡，我寢食難安，有時當自我厭惡的情緒到達頂峰時，甚至會整夜整夜地失眠，暗自捶胸歎氣。如此小心敏感的個性雖然連我自己都難以忍受，卻又像老頭子臉上長的癩瘡，怎麼也去不掉。

在一次不愉快之後，一位朋友曾經對我說：

「你總是把自己當成受害者，於是你周圍的人就成了加害者。每次一吵完架，你就一個勁兒地說是自己的錯，可是這樣其實讓人更難受啊！搞得對方一下子就成了壞人，而你才是最可憐的那個。」

仔細想來，也許這是因為我總是將自責與反省混為一談。如果說自責是對自身行為的埋怨和指責，那麼反省就是一種對自己錯誤的理性思考和認識。我總是在反復自責，卻並沒有真正意義上的反省。

我很容易認同別人，卻總是很難認同自己。為什麼我不能將那些給予別人的支持留一些給自己呢？這世界上本就沒有完美無缺的人，那為什麼我不能接受不完美的自己呢？在深刻地反省之後，我決定更愛自己一些。從此以後，每當遇到挫折和悲傷，我都會第一個站出來安慰我自己。

制止一個孩子哭泣，只會讓他哭得更厲害。因為孩子會試圖用這種方式告訴大人——我真的很難過，請注意我。所以，我們也不要壓抑自己的悲傷。有時候，我們需要與迎面而來的悲傷握手，理解它、包容它，並與它溫柔交談。

沒有人比我們自己更懂我們自己的悲傷。如果從他人那裡得不到安慰，就先自己安慰自己

吧。「你哪裡不舒服了？」「你哪裡受傷了？」「你今天怎麼不高興？」⋯⋯如此自問自答，我們才能更明白自己傷在哪裡，需要用什麼藥，應該怎樣去治療。

掉進水裡的人越是掙扎，就越容易沉入水底。這個事實告訴我們，當不好的事情發生時，最重要的是接受自己當下的處境，而不是拼命抗拒。作為一個落水者，你根據情況選擇靜止不動讓身體自動漂浮，或者潛水，或是游泳，總而言之不能拒絕接受落水這個現實，否則只會讓自己愈發疲憊。

人生本就是喜憂參半，我們往往只接受喜的那部分，而對憂的部分置若罔聞。我始終相信，一個人從出生到死亡所必須經歷的悲傷，是存在一個定量的。沒有人的生活全是喜悅。與其否定悲傷，不如坦然接受它是生命的一部分。如果我們只關注喜悅，內在的悲傷便會覺得委屈，甚至愈發不安分。所以，當我們感到悲傷的時候，不妨試著接受它的存在，並對自己說：

「全世界最支持你的人就在這裡。」

丹麥哥本哈根的畫家哈莫修依（Vilhelm Hammershoi，1864-1916）是一位善於描繪孤獨感的高手。

他與畫家朋友彼得・伊斯台德（Peter Ilsted）的姐姐結婚之後，搬入了新家。對任何人來

說，裝點新家都是一件充滿喜悅的事。哈莫修依也一樣。他像創作新作品一般，用心裝飾自己的新家，將牆壁與天花板統一刷成素雅的灰色，傢俱也全都選擇了自己喜歡的簡單樣式。然後，他便開始創作一系列關於「家」的作品。

他描繪的家中場景，總是有很多留白，讓人聯想到他有些孤僻的性格。第一次看到他的作品，我只感覺到一股孤單冷清，那是一種「全世界只剩下我一個人」的心情。但看畫的感受也會根據情況而變化。隨著閱歷的增加，我漸漸地開始愛自己，再看到他的畫時也不再覺得那些留白代表孤獨，反而從中感受到了陣陣暖意。

畫家在作品中有意識的留白給我們帶來了思考和變通的空間。當我們的思想發生轉變，新的感想就會隨之湧現。這就是留白帶來的妙處。哈莫修依透過他的畫中留白，向我們真誠地傳遞了一種孤獨情緒。然而這種孤獨並不消極，而是充滿正面意義。在我看來，它代表了我們與自己相處的內在空間。

孤獨是生命中不可或缺的一部分。而與孤獨共處的智慧，只能在生活中慢慢學習。畢業於首爾大學和ＭＩＴ的建築家金珍愛博士，曾經為了考上大學而閉關修練一年。因為這段的經歷，她自稱變成了一個「夠狠」的人，並具備了任何時候都可以掌控自己的自信心。對她來說，孤獨是生命的禮物。我們每個人都有需要在孤獨中變「狠」的時候，記得那個時候一定

要給自己加油打氣。

我在高考、讀研究所和寫這本書的時候，都有「變狠了一些」的感覺。「狠」在這裡並不是一個貶義詞。因為我們並不是對別人狠，而是對自己狠。更何況，對自己的狠也是為了達成目標。當一個人對自己夠狠的時候，他就會比任何人都更相信自己、支持自己。要變「狠」並不難，只要我們明白現在所走的路有多遠、有多險，便自然會生出一股狠勁來。

沒有人可以一夜長大。在變得足夠強大之前要花多大的狠勁，只有經歷過的人才知道。孤獨是滋養狠勁的最佳土壤，也是自我完善的最好時機。

巴西出生的作家保羅·科爾賀（Paulo Coelho）曾經在散文集《有如潺潺流水》（Ser como o rio que flui）中寫過一段奶奶與孫子的對話。這位奶奶在給孫子的信上提到，希望他成為一個像鉛筆一樣的人。

鉛筆用著用著就得削一削。被刀削的過程雖然很疼，但削完後筆尖就更銳利了。**你應該像鉛筆一樣，去承受那些如刀削般的悲傷與痛苦。只有這樣，你才能變成更好的人。**

在我們中，有的人正用削尖的鉛筆寫下豐富的人生，也有的人早已停下了手中的筆，連上一次是什麼時候削筆都記不得了。當我們用手中唯一的鉛筆書寫人生時，難免會碰到幾次筆芯斷裂、寫不出字的狀況。但只要我們克服困難、堅持下去，就一定能寫出更美好的未

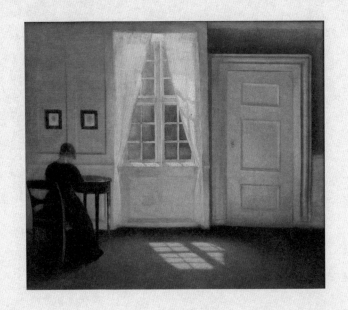

陽光映入斯特蘭卡德的房間

Stue i Strandgade med solskin på gulvet

(Interior in Strandgade, Sunlight on the Floor)

哈莫修依

1901／布面油畫／46.5 x 52 cm／哥本哈根國家美術館

來。何不多給自己一些鼓勵，去成為自己最有力的支持者呢？世界上唯一一支可以書寫人生筆，正握在我們自己手中。就算今天手上的筆頭快磨平了，也不要垂頭喪氣，重新削一削，明天繼續努力。從現在開始，就讓我們成為自己最大的後援團，充滿勇氣地生活吧！

休息是我們的緩衝地帶

愉悅的生活來自於勞逸結合。

列夫・托爾斯泰 | *Lev Tolstoy*

每到假期的最後一天，我的心情總是起伏跌宕。上午還滿心歡喜，覺得有一整天的時間可以揮霍，到了下午便感覺到了假期即將結束的傷感。每到這種時候，我總是在想：如果自己的身心由電腦操作就好了。只要按下 Enter 鍵，就自然而然開始下一個行動，只要按下空白鍵，就可以立刻暫停。如果我對自己的操控能力，和手上正在使用的這台筆記型電腦一樣，那該有多好啊！但是，人的身心並不能像機器一樣，即時輸入即時生效。它們更像是花盆裡栽種的植物，需要我們花時間去澆水、護理，才能變得更加強大。

在前不久的長假期間，我意識到了自己正在變老。雖然這個事實我早就知道，但發現的時候還是會有些驚訝。原來我已經不像年輕時那麼精力旺盛了，我必須從假期中抽出一整天的時間獨處，或者什麼也不幹，才能重新充滿能量。

記得在二十多歲的時候，我的假期幾乎全都獻給了弘毅大學附近的咖啡館和小酒吧。每天

玩到凌晨三四點鐘也無所謂，反正第二天依然是假期。在那時候的我眼裡，精力就像橡皮筋，就算狠狠地消耗，它也會自己恢復原狀。

而現在的我卻到了不敢隨便熬夜的年齡。我開始意識到，晚睡會導致疲勞，從而導致第二天什麼也幹不了。我總是盡可能有計劃地安排休息時間。如果遇到長假，我就會抽出一兩天時間宅在家裡徹底地放鬆。

「休息並不是一種偷懶。只知道工作而不知道休息的人，就像是沒有剎車零件的自行車，非常危險。」

已經有太多前輩用他們的人生經驗告訴我們休息的重要性。好好休息，才能讓身心更健康，才能更好地投入工作。

休息讓我們暫時從日常的忙碌中解放出來。但很多時候，我們即便在休息中，也會不自覺地惦記著明天的事，急性子的人甚至在休息期間就開始幹明天的活了。而像我這樣工作與休息時間不固定的人，就更容易將工作和休息混在一起。

工作與休息不分家，有好處也有壞處。好處是工作中充滿樂趣，壞處是很難得到純粹意義上的放鬆。

所謂純粹的放鬆，就是什麼事也不做。不思慮，也不行動，就這樣靜靜地待著。不看時

間，不用早起，不用按時吃一日三餐，想讀書就讀書，想聽音樂就聽音樂，想睡懶覺就一頭鑽進被窩裡，所有該做的事情都明天再做……這樣的一天才算是真正意義上的純粹放鬆。

以我自己為例。我同時做了很多不同的工作，比如給各個公司上藝術課、美術館解說、雜誌上寫連載、教小孩子畫畫等。手機的通訊錄裡有超過一千四百個電話號碼，其中包括了學生家長、學生、工作聯絡人等等。為了避免在休息日備課、談工作，我總是把手機開到靜音模式。否則，即便是深夜和休息日，也總會有電話和短信。雖然我也知道，那些在非常時間打來電話的人並非是要故意打擾我，只是確實有需要幫助的地方，但在這件事上我只能選擇自私。因為作為一個自由職業者，如果不給自己制定徹底的休息日，就很容易陷入精疲力竭之中。

人們總是以為教師、老闆之類的職業工作時間靈活、生活自由，事實上恰恰相反。我們時不時就會處於二十四小時連續工作的狀態之中，反倒是很羨慕那些上下班時間固定的公司職員。

當然，這兩種工作方式並沒有優劣之分。不管我們的工作方式屬於哪一種，最重要的是我們應該有意識地保證自己的休息時間。在休假期間，每個人都應該有一天徹底的休息日。

但如果整個休假都這樣度過，自然是對身心健康無益的。在我看來，一兩天的徹底休息就已

經足夠了。

我把徹底的休息時間稱爲「緩衝地帶」，這個詞本身的意思有兩種。第一是指兩個國家之間爲避免戰爭或武力衝突，而在相鄰領土中間設置的非武裝中立區域。第二是指公共環境中爲避免可能發生的衝突狀況而設置的中間地帶。比如當政府準備在住宅區旁邊修建公路或鐵路等噪音設施時，就會在兩個區域之間修建綠地或隔音帶，以達到保護住宅區的作用。

對我們來說，徹底的休息就是人生的「緩衝地帶」。它就像一片擋風遮雨的屋簷，讓我們暫時遠離工作生活的壓力與忙碌，以及人際關係的紛紛擾擾。偶然看到的作品〈綠沙發〉，正好充分表達了我對緩衝地帶的理解。

這幅畫的作者約翰・拉維利（John Lavery，1856-1941）出生於北愛爾蘭的首府貝爾法斯特。他十幾歲起開始在格拉斯哥和倫敦的美術學校學習，並於一八八一年前往法國巴黎的朱利安學院繼續深造。一八八五年，他再次回到格拉斯哥。一八八八年，三十二歲的他入選格拉斯哥國際畫展，受到維多利亞女王的邀請，完成了一幅登場人物超過二百五十名的巨幅畫作，頓時名聲大噪。

在第一次世界大戰期間，他作爲軍旅畫家隨海軍遠行。戰爭結束之後，他得到了榮譽和勳章，卻也留下了不爲人知的傷痛回憶。而事實上，悲傷在他的人生中如影隨形：自幼父母

綠沙發

The Green Sofa

約翰・拉維利

1903／布面油畫／65.4 x 92.4 cm

雙亡、孤獨長大，結婚後不到兩年又痛失愛妻。所幸的是後來他遇到了第二任妻子海瑟爾（Hazel），兩人情投意合、恩愛有加。他還以海瑟爾為模特兒，畫下了四百多幅作品。他在一九二八年畫的海瑟爾的肖像在二○○二年被選為愛爾蘭貨幣圖案。他一生熱愛旅行，將摩洛哥、義大利等許多國家的美景留在了畫布之上。

拉維利一直活到了八十五歲。在經歷了父母與第一任妻子的死別之後，他將自己曲折的人生經歷以繪畫的形式昇華。我想，對他來說能擁有一個溫暖的家，讓自己的身體與心靈得到安放，也許就是全世界最好的休息吧？

如果你並不比一般人忙碌多少，卻總覺得疲憊不堪，就要檢視一下自己的休息是否得當了。

同樣的時間做同樣的事情，每個人的效率不同。同理，同樣是休息，也有效率高低之分。

那麼，你的休息是否有效率呢？

如何更好地去愛

重要的不是接受愛，

而是去愛。

———— 薩默塞特·毛姆 Somerset Maugham

三十歲那年，我隻身一人前往美國加州旅行。為了節省旅費加搭便車，我在到達洛杉磯之後，便借宿在一位許久不見的兄長家中。這位兄長想必對此並不怎麼樂意。畢竟對任何人來說，讓一位不熟悉的朋友在家裡免費吃住十幾天，都不是件樂事。更頭疼的是，這個女孩子還一直嚷嚷著要去幾百公里以外的舊金山。但有什麼辦法呢？誰叫這個女孩子是好朋友的妹妹呢？最後，這位兄長只好默默開了六個多小時的車，帶我去了我心心念念的舊金山。

「為什麼求婚的總是男人呢？難道女人就只能被動地等待被求婚嗎？我就不信這個道理！以後我要先向我愛的男人求婚！」

在美得令人落淚的金門大橋上，看著壯闊的舊金山城市全景，我說出了這番發自肺腑的豪言壯語。當時的我與交往多年的戀人分手，痛定思痛之後才有了這樣的感悟。

「下次遇到真愛，再也不要在等待中蹉跎。」

然而，我做夢都沒有想到，真愛就在身邊。那個在舊金山旅行期間把我當好哥們兒的兄長，如今成了我的丈夫。後來他告訴我，正是我的那番豪言壯語，讓他開始對我有了不一樣的感覺，並在心裡暗暗感歎──「這個女人很不一般」。

在美國旅行結束之後，我們開始了為期六個月的熱戀，第二年便結婚了。那麼，求婚真的是我求的嗎？

並不是。

在一個春寒料峭的晴天，三十一歲的我意外被求婚了。我立志向所愛之人求婚的心願就這樣泡湯了。雖然很遺憾，但仔細想想，真的讓我率先求婚的話，我還未必有這個膽量呢。

在這次戀愛之前，我在愛情裡一直是一隻斷尾求生的蜥蜴。

「分手吧，我不想繼續了。我好像是一個人在談戀愛。」

在又一次說出這番分手宣言之後，我不禁問自己，為什麼提出分手的人從來都是我，而不是對方？為什麼我總是因為害怕被分手，而先從愛情裡逃亡？我就像一隻斷尾求生的蜥蜴，寧願親手斬斷感情也不願被對方拋棄。也許這就是我來來去去愛了那麼多次，始終沒有結婚的原因。婚姻，是愛情成熟的標誌，兩個相愛的人透過結婚這個制度開始全新的生活。而

我總是在愛情成熟之前，在兩顆心坦誠相對之前，便自顧自宣判了愛情的死刑。

事實上，總是在懷疑愛情的人並非不信任對方，而是不信任自己。

「他變了，他不愛我了。我的愛情結束了。」

我總是如此胡思亂想。想親口向對方求證，又因為自尊心而放棄。就這樣反反覆覆，自己在心裡編寫出了整部連續劇，甚至連分手的場景都預先想好了，然後一邊想一邊忍不住地掉眼淚。這就是我之前的戀愛模式。雖然我一分鐘都不想回到過去，但如果真有這樣的機會，我一定要重新在分手前向對方認真地問一次：

「我們的愛情真的結束了嗎？你現在真的不愛我了嗎？」

我從來都沒有一次坦率地提出過內心的疑問，一次都沒有。對於這段感情，我和那個男人可能會有完全不同的記憶。我認為他是冷酷無情的男人，而他認為我是莫名其妙的女人。我們的分手非常簡短。當你發現相愛有很多理由，而分手卻只需要一分鐘的時候，便會感到一種深深的悲哀。

最後一段失敗的愛情，持續了長達五年。

分手之後的我無法接受現實，又回去找了他好幾次，直到他再也不願意見我。也許我一次又一次的騷擾，已經使他疲憊不堪。在又一次被他拒之門外後，我一個人走了好遠好遠的路，從每天下班的地鐵站大峙洞一直走到三星站，再走到清潭站，一直到永東大橋，直到眼前的

路完全陌生，我才停了下來。

「這整整三個小時的路，原來就是我們所走過的愛情之路啊。」

而這條愛情的路已經終結。從那天起，我便有了不開心就暴走的習慣。走啊走，走啊走，一直到走不動了，找不到路了，才決定回家。在暴走中反省了許多次之後，我才發現自己對他並不瞭解，也並不懂得如何守護愛情。我總是嚷嚷自己多麼痛苦，卻從不曾想想他的苦、他的累、他的絕望。我從不知道如何安撫自己，更不知道如何安慰他。我還是太年輕，在愛裡太自私。

世界上哪裡又有什麼完美的愛情呢？

「永遠愛你」「沒有一分鐘不愛你」……諸如此類的話，但凡輕信過的人都知道，它們是如何像玻璃般易碎，如何在意想不到的時刻化為灰燼。

那個總是上演蜥蜴斷尾的我，常常等待著對方的求婚。

「他如果求婚，我就和他結婚，那樣我們的愛情就會進入安全區域。」

然而我等了又等，等了又等，還是沒有等到那一刻。我只會用迷茫無助的雙眼看著對方，什麼也不去做。關於我們愛情的疑問，我統統丟給對方去解答。

沒有想到，這樣的我卻終於等來了被求婚的那一刻。這個求婚的男人，在我們還沒正式交

往之前，就用不容置疑的口吻對我說：「你一定、絕對、必須要和我結婚！」就這樣，他爲

我這只斷尾蜥蜴，重新接上了尾巴。

我問他當時是不是瘋了，他回答：

「兩個人中總要有一個人先堅定一些，感情才能有結果。如果兩個人都猶猶豫豫，這輩子

應該就沒辦法結婚了。」

他的話沒錯。我正是因爲他的堅定，才答應了求婚。原來在此之前沒有人向我求婚，一

方面是因爲我還沒有學會好好去愛，另一方面也是因爲那個足夠堅定的人還沒有出現。而現

在，我和他都已經做好準備，不論生老病死，都要在婚姻中攜手共度直到最後。

我最喜歡的導演是英國的提姆·波頓。在他的電影《大智若魚》（Big Fish）裡有這樣一句精

彩臺詞：

「要想抓住像魚一樣抓不住的女人，只有一個方法，那就是給她戴上結婚戒指。」

在〈受到祝福的新婚夫婦〉這幅畫裡，新郎與新娘正在眾人的見證下完成結婚儀式。他們

並肩跪地爲未來宣誓的樣子，讓我想起了自己結婚時的那一幕。婚姻，的確就像畫中所描繪

的那樣，是兩個人並肩同行朝著同一個未來努力。即便偶爾兩個人會有分歧，也總會在某個

時刻再度交匯，大家始終守望同一個夢想，如親人，亦如摯友。

這幅畫的作者帕斯卡‧布夫雷（Pascal Dagnan-Bouveret，1852-1929）也常常以妻子為模特兒作畫。他的妻子是好友克魯特的堂妹，也是一個虔誠的宗教徒。受妻子的影響，他畫了不少宗教題材的作品。而妻子也始終不遺餘力地支持他的創作。在歷史上，有不少畫家的妻子都甘願為丈夫當模特兒，正因如此我們才得以透過作品與這些充滿魅力的女人碰面。

〈照相館裡的婚禮〉這幅畫描繪了一對正在攝影工作室中拍婚紗照並舉行儀式的男女。不論古今，新娘子在結婚儀式上都免不了辛苦。腳踩高跟鞋，身穿厚重的婚紗，腰部被勒得喘不過氣，還要不停地與周圍人微笑致意，直到臉部肌肉酸痛不已……原本應該是全世界最美麗、最幸福的人，事實上卻不輕鬆。如果你也舉行過婚禮，想必會有同感吧？

畫面中，一群親朋好友正圍繞著新人。一位看上去像是侄子的男孩，穿著自己最漂亮的衣服站在門邊。眼前熱鬧的人群、耳邊歡快的音樂，一切都讓他格外興奮。看著打扮得像公主一樣漂亮的姑媽，他好奇地睜大了眼睛，然後又咯咯地笑個不停。他的活潑舉動讓原本緊張的新娘一下子放鬆了。而另一位更小的侄子，顯然已經困倦了。他靠在爸爸的懷裡，打起了瞌睡。他想回家，又很想睡覺，然而這場儀式一點也沒有結束的跡象……看到這一切，

我彷彿看到婚禮當天的自己和家人們。

和現代人的婚禮相比，他們的婚禮顯得安靜樸素許多。然而新郎和新娘緊緊挽著的手臂，

受到祝福的新婚夫婦

Bénédiction des jeunes mariés

(Blessing of the Young Couple Before Marriage)

帕斯卡‧布夫雷

1880-1881／布面油畫／99 × 143 cm／莫斯科普希金美術館

卻讓人感受到了愛情由古至今始終不變的美好。新娘的身體一部分倚靠在新郎身上，這個動作一方面代表了她決心與身邊人共度餘生的堅定，一方面想必也是為了緩解腳踩高跟鞋的疲勞感。這就是女人「一心二用」的小智慧，一邊展望著充滿浪漫色彩的未來人生，一邊也不忘為眼下的生活做打算。

作者帕斯卡是法國著名自然主義、現實主義畫家。他自幼喪母，十幾歲時父親丟下他移居巴西。從那時起，他就與外祖父母一起生活。在外祖父母的支持下，他堅持學習畫畫，考入了法國美術學院（Ecole des Beaux-Arts）。他先是在卡巴內爾（Alexandre Cabanel）的畫室學畫，隨後又到了當時的著名畫家傑洛姆（Jean-Leon Gerome）的工作室學習攝影繪畫技法。

他二十二歲就開始賣畫、辦畫展，可謂年少成名。

每個人的人生都有一些轉捩點。對帕斯卡來說，人生的轉捩點就是告別父親，留在法國這個藝術王國。如果他跟隨父親去了巴西，恐怕畫風就完全不是我們今天所看到的這樣了，甚至有可能根本就不會選擇畫畫。不管父親是出於什麼樣的原因將他留在了法國，至少從結局來看，這並不是一件壞事。畢竟獨自在法國成長讓他可以專注於繪畫創作，與外祖父母的生活經歷也讓他獲益匪淺。後來，他將外祖父的姓氏「布夫雷」加在了自己的名字後面，無疑是對他們養育之恩無限感激的表現。

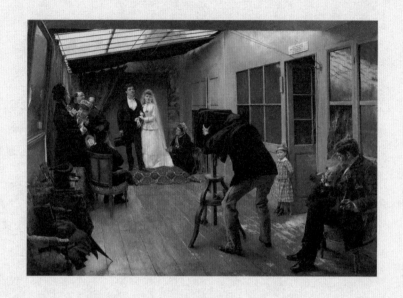

照相館裡的婚禮
Une Noce chez le photographe
(Wedding Party at the Photographer's Studio)
帕斯卡・布夫雷
布面油畫／85×122 cm／里昂美術館

看著這些畫家以妻子爲模特兒創作的美麗畫作，我深深感覺到在藝術創作的道路上，陪伴者的作用遠遠大於畫家手中的顏料。顏料固然必不可少，但來自愛人的鼓勵與信任才是最大的力量源泉。

對成熟愛情的無限渴望，讓我們敲開婚姻的大門。但有一句話說得好——婚姻並不是愛情的結束，而是成熟愛情的另一個開端。這一點，我在最近也常常感受到。

如果你正準備結婚，或者像從前的我一樣，到了結婚的年齡還沒找到合適的物件，那麼我有一些話想對你說：不要像從前的我那樣，如斷尾蜥蜴般去愛，因爲害怕傷害而倉皇逃離。

人這一生，光是用來愛都遠遠不夠，如果遇到真愛的人就無怨無悔地去愛吧，坦坦蕩蕩地去愛吧……。

時過境遷再回首，才發現拼盡全力才是最好的愛。當一段感情結束時，不要留下眷戀，也不要留有遺憾。別再像等著中獎一樣等待求婚。從現在開始，誠實地面對自己，勇敢地說出你的愛吧！

有夢不怕路遠

重要的不是你身在何方，
而是你要去何處。

<div style="text-align: right">

——奧利弗・溫德爾・霍姆斯／Oliver Wendell Holmes

</div>

「姐姐，我最近在糾結一件事，那就是要不要辭掉工作去讀研究生呢？」

「很好啊！在我看來，在某個領域深度學習，是一項可以提高你人生品質的重要功課。我支持你！」

「可是啊，我現在的工作也還不賴。我已經習慣了每個月拿薪水當月光族的生活，還真有點擔心自己重回校園之後適應不了呢。」

「你的擔心很正常，我也是這麼過來的。那你要麼就一邊工作一邊讀書，要麼就一邊讀書一邊找些兼職來維持收入吧。」

這是去年的某一天，我與一個妹妹在喝咖啡時的閒聊內容。之後又過了一年，這個妹妹還是在向其他人問同樣的問題。這樣的故事並不陌生吧？我也經常這樣。三年前曾經糾結過的

事情，本來已經擱在一邊了，突然又開始糾結。上周才猶豫過的事情，這個星期又開始猶豫。在這個反反覆覆的過程中，我也總是向前輩、家人、朋友徵求各種意見。

人活著總是會從別人那裡聽到許多建議。朋友的建議、同事的建議、前輩的建議、晚輩的建議……有的建議與我們內心所想完全相反，讓我們心生不悅；有的建議聽上去很有威懾力，彷彿我們不照做就會惹出大禍。

我想問一句，你對建議會照單全收嗎？還是堅持我行我素呢？

這實在是個難以回答的問題。從給建議的人的立場來說，建議是一件費時費神的事情，但如果聽的人並不買帳，那就等於白說了。相反，有時候提了建議，對方也樂意接受，可偏偏最後結果不盡人意。總而言之，建議是因人而異的，需要根據情況靈活吸收。

在古希臘羅馬神話中，有一個關於代達羅斯和伊卡洛斯的故事。代達羅斯收到國王的命令，去抓捕一隻名叫彌諾陶洛斯的牛頭怪物。他為此修建了一座迷宮，卻惹惱了國王，連同兒子伊卡洛斯一起被關進了自己修建的迷宮裡。父子兩人絞盡腦汁，最後想出了收集鳥的羽毛用蜜蠟粘貼起來做翅膀的辦法。在製作好兩對翅膀之後，代達羅斯向伊卡洛斯吩咐道：

「如果你飛得太高，翅膀上的蜜蠟就會被陽光烤化。如果你飛得太低，海水裡的濕氣又會讓翅膀沉重而無法飛翔。所以，你一定要小心。」

他們在沒有神靈說明的情況下，第一次完成了屬於人類的飛行。但飛翔在天空中的喜悅使得伊卡洛斯興奮不已，他越飛越高，離太陽越來越近。最終，沒有聽從父親勸告的他在太陽的炙烤下燒壞了翅膀，從空中墜落。從那以後，他所墜落的薩莫斯島附近的海域便被命名為伊卡洛斯海。

伊卡洛斯因為不聽從真誠的警告，再加上自己的貪心，最終賠上了性命。如果他毫無野心、小心翼翼地低空飛行，又會因為海水的濕氣而墜落。一想到伊卡洛斯的故事，我就想起了兩幅與他有關的名畫。

讓我們來看看兩位不同畫家筆下的伊卡洛斯吧。這兩個畫家分別是彼得·布勒哲爾（Pieter Bruegel 1525-1569）和亨利·馬蒂斯（Henri Matisse，1869-1954）。

布勒哲爾的這幅畫看上去很平靜，我們甚至看不到伊卡洛斯墜入海中的身影。有人說，這是一幅「沒有主角的畫」。不過，仔細觀察你就會發現，主角並非沒有，只是消失了。他已墜入海中，只剩下腳還在海面上掙扎。

看到這幅作品，我心中有些發毛。一個少年從天而降墜入海中，而世界看上去卻還是那麼平靜，人們都在忙著自己的事情。這一幕讓我聯想到一個普遍的事實：我們所有的選擇、傷痛到頭來都只會獨自承受，並沒有其他人真正在意。即便有人真誠地給出建議，我只能自己

去做選擇，而由此導致失敗的痛苦也只能自己來承擔。

第二件作品是晚年因關節炎而無法執筆作畫的著名畫家馬蒂斯的剪紙作品。他筆下的伊卡洛斯和我們想像的不一樣。在藍色背景之上，伊卡洛斯彷彿在翩翩起舞，看上去很是自在。也許馬蒂斯是想告訴我們，伊卡洛斯已經完成了他所渴望的飛行，現在死而無憾了吧？作品中的伊卡洛斯呈一個黑色的剪影，只有胸前有一個小小的紅色圓點，那是他的激情的證明。這幅畫，讓我們看到了一個很不一樣的伊卡洛斯。

在伊卡洛斯的故事中，我們不能忘記重要的一點，那就是伊卡洛斯是因為不聽父親的勸告而死去的。由此可知，始終以敞開的心態接受他人的勸告，十分重要。

此外，我們還可以從中悟出一個道理，那就是人應該始終保持平常心。在合適的高度以合適的心態飛行，才能飛得安全、飛得漂亮。

在尋求他人建議時，不妨記住以下幾點。首先，決不能隨便便找人問意見，因為聽的人可能也會因此而感到煩惱或負擔。其次，尋求建議時，要將自己的情況和情緒如實告訴對方，以便對方更好地瞭解自己的處境。要做到這兩點，並非看上去那麼簡單，畢竟我們很容易為了保全自尊心而對事實有所隱瞞。但是，不坦誠的發問必定得不到真正有幫助的建議。所以，我們首先要保證自己誠實，才能換來建議人的誠懇回答。

伊卡洛斯的墜落

De val van Icarus (Landscape with the Fall of Icarus)

彼得・布勒哲爾

1558／布面油畫／73.5×112 cm／比利時皇家美術館

另外，在尋求建議時最好尋找那些和自己有類似經歷，或者人生經驗豐富的人。在這一點上，親密朋友倒不如前輩、長輩、家中父母值得信賴。當然，這並不意味著朋友給不出好建議，而是說大家畢竟是同齡人，人生閱歷可能不會相差太多。

最後，還有一個值得注意的地方，那就是聽取建議之後應該如何行動。如果你已經決定採取與建議人的意見完全相左的做法，就最好坦率地告訴對方。我認為做到這一點是最難的。畢竟別人好不容易才給出意見，當面表示不接受必定會讓人不悅。但如果等到對方事後才得知你反其道而行，恐怕就不只是不悅了，說不定連朋友都做不成。

因此，在聽取建議後坦率而鄭重地將自己的決定告訴對方，並真誠地表達謝意，是非常有必要的。

「如果你不知道要往哪個方向行駛，那麼任何一個方向的風都是阻力。」

這是古羅馬哲學家塞內卡（Lucius Annaeus Seneca）曾說過的話。一個人若沒有自己的價值觀和主見，那麼不論怎樣向別人尋求意見，都不可能得到真正的幫助。這一分鐘聽取了這個人的意見，下一分鐘又因為那個人的意見而改變主意，如此搖搖擺擺，最終只會一事無成。

生命就是由接連不斷的困難組成。你只有不斷做出選擇，才能向前行進並找到自己真正的方向。如果你在該做出選擇時猶豫不決，身與心就會陷入停滯狀態。每當我面臨選擇不知所

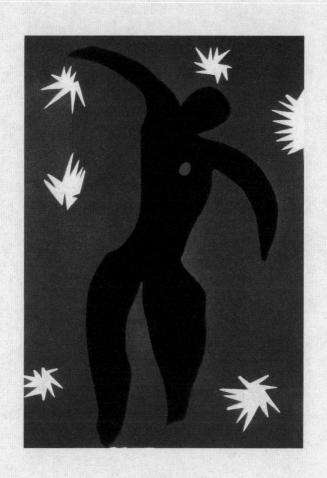

伊卡洛斯
Icare (Icarus)
亨利・馬蒂斯
1943／彩紙

措時，總是喜歡看畫，尤其是神話主題的作品。同一個神話，經由不同的畫家透過不同的視角來表現，常常可以有完全不同的效果。這一點總是能給我許多啟發，讓我得以找到新的角度和思路去看待問題。

如果你正站在人生的岔路口，不知道該往哪個方向走，不妨先暫停思索，看一看畫吧。

也許一開始你會覺得看不懂，但不妨多試一試。你只要按自己喜歡的方式去看就可以了。看你想看的畫，讀你想讀的內容，如此便能漸漸明確自己想要的生活方向。藝術，也可以是我們的「人生的指南針」。

尋找專注與平靜

總有一天，我會證明我的作品
比我的生活費和顏料更值錢。

——文森·梵谷｜Vincent Van Gogh

我每天都生活在藝術之中。所以，我總是很自然地將生活與畫聯繫起來。比如今天的心情讓我想起了這幅畫，此刻的天氣又讓我想起了那幅畫。在這個過程中，藝術給了我安慰。所以，我也時常希望自己能將這種安慰帶給更多的人。

在這世界上無數的畫作中，哪一幅最讓我愛不釋手？最近我一邊寫書，一邊思考著這個問題。長期以來，我將大部分時間用來選擇那些適合給孩子們看的美術作品，並思索如何將名畫的故事以更通俗易懂的方式告訴大眾。現在，我想好好總結一下那些曾經給我帶來安慰的名畫。

有一些名畫不論過了多久，重新見到時總會再次打動我。梵谷（Vincent van Gogh，1853-

1890)的〈盛開的杏花〉就是其中之一。

全世界恐怕都找不出比梵谷更有名、更具傳奇色彩的畫家了。上大學的時候，我經常在圖書館的角落裡翻閱一本老舊的梵谷畫冊，無意間發現了〈盛開的杏花〉這幅作品。在此之前，我對梵谷的印象只停留在〈向日葵〉、〈星夜〉、〈在阿爾的臥室〉，直到遇到這幅作品的瞬間，我才明白了什麼叫作真正的美。我沒有見過杏樹，也不知道它應該長什麼樣。但通過這幅畫，我知道了「原來杏樹會開花，開花的時候居然這麼美，而杏花的顏色與藍色搭配竟然可以這樣淒婉動人。」

自殺失敗之後，梵谷住進了一家療養院。沒過多久，他就在醫院的病床上黯然離世。在世期間，他也曾對某位女子產生熾烈的愛，他曾渴望成為聲名遠揚的畫家。然而，他得到的只有世人的冷漠與排斥。「與差評相比，更悲慘的是無人問津。」正如這句話所言，梵谷在當時哪怕得到批評，也會高興不已。然而，他始終沒有得到任何關注。直到他去世之後，才開始廣為世人所知。所以，人們總是將他的一生評價為「悲慘的一生」。但是至少在這幅畫裡，我們感受到一個比任何人都心存溫暖的梵谷。

這幅畫是梵谷為了慶祝弟弟西奧的兒子出生而創作的。

對梵谷來說，西奧是一個無比重要的人。他是梵谷唯一的支持者，使梵谷可以全身心地投

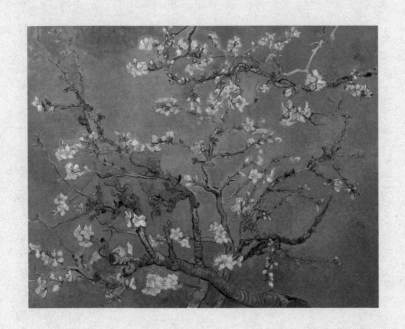

盛開的杏花

Almond Blossom

文森・梵谷

1890／布面油畫／73.5×92.4cm／阿姆斯特丹梵谷美術館

入到藝術創作中。在這幅作品中，我們看不到〈星夜〉的律動感，或者梵谷其他作品中常見的風捲殘雲式筆觸。相反，它是那麼平靜，那麼充滿感情。

春天的到來與姪子的新生，讓梵谷沉浸在喜悅之中。他將這種對新生命的無限希望寄託在了盛開的杏花上。然而，完成這幅畫沒多久，他就離開了人世。西奧為了紀念他，將自己的兒子、也就是梵谷的姪子取名為「文森」。

在美麗而平靜的藍色背景之上，結實生長的杏樹正傳遞出夢的訊息。也許，梵谷正在渴望著那永遠不會到來的藍色未來吧。他強忍著病痛，盡心盡力地為姪子完成了這幅美麗的作品。梵谷去世一年之後，西奧也離開了人世。西奧的夫人約翰娜將丈夫安葬在了梵谷旁邊。

此後，小文森就與媽媽一起為了宣傳伯父梵谷而努力，位於阿姆斯特丹的文森・梵谷美術館正是由他們創立的。

春天是杏花開放的季節。然而我們往往到了一年之末的晚秋，才開始懷念春日的美好。逝去的那個春天不再來，只留下我們為自己的漫不經心而歎息。只盼望來年，莫再辜負春日花開的美景。

我們每天都免不了與煩惱相伴。有時候煩惱來源於與他人的比較，有時候來源於對自己的失望。各種各樣的煩惱，總是讓人垂頭喪氣。對我而言，每個月最煩惱的日子莫過於信用

卡還款日了。面對一個月來的種種消費和五花八門的費用清單，我只能獨自長吁短嘆。

這個時候，只有藝術能將我從物質的泥淖中解救出來，獲得一種放空。所謂放空，並非就此扔下凡塵俗世的一切，而是暫時從現實中脫離。

在這個手機網速越來越快，火車飛機也都紛紛加快的時代，放空意味著暫時停下奔跑的腳步，找回屬於自己的平穩速度。**我總是擔心自己走得太慢，但事實上即便我們暫時走慢一些，世界也依然會如常運轉。**如此看來，便沒有什麼好擔心了。

我總是生活得很忙碌。但仔細想想，這種忙碌更多源自內心的焦慮感。當我的心比身體更忙時，即便工作並不繁重，我也會感到渾身疲憊。而當我的心情比較放鬆時，即便事情再多也不覺得辛苦，反而會將一切開展得有條不紊。所以，要想遠離忙碌焦躁的生活，就要先讓自己的內心平靜下來。當你感到疲憊焦慮時，不妨想一想梵谷的慘澹一生，想一想他筆下的杏樹。

事實上除了梵谷之外，還有很多畫家的人生都並不如意。不厚道地和他們比一比，我們已經算是活在幸福之中了。

如果你現在剛結束了疲憊的一天，就趕快慰勞一下自己吧。暫時放下所有的緊張和壓力，將目光轉移到梵谷所描繪的美麗杏樹上。這樣，你的內心就會重新獲得平靜與充沛的能量。

迷茫是生命的禮物

> 喜歡彷徨與變化，
> 那是活著的證明。
>
> ———————
> 理查・華格納
> *Richard Wagner*

神給我們每個人都佈置了題目。

「你活在這個世界想要做些什麼？你透過什麼獲得幸福？你所做的事對這個世界是有幫助的嗎？」

回答這幾個題目，便是我們的人生功課。與學生時代的功課不同，人生這門功課沒有及格分數線，沒有修習時限，也沒有截止時間，一切都由我們自己決定。我們所熟知的那些偉大的人，都好好完成了自己的人生功課。

每當奧林匹克等大型運動賽事結束時，人們都會圍繞那些金牌選手展開熱烈討論。他們在賽場上奮力拼搏、勇於超越的姿態，給我們帶來了太多感動。在韓國，有在練習中跌倒數萬次依然不言放棄的冰上女王金妍兒，還有棚屋裡長大、長期靠速食麵充饑的倫敦奧運會體

操金牌得主楊鶴善等。

感動我們的不只是運動員，還有那些「身殘志堅、憑著鋼鐵般的意志完成人生功課的殘疾人。畫家徐昌宇在大學期間主修電工學，後來在電機工作中因為事故而失去了雙臂。在兒子的要求下，他開始嘗試用義肢作畫，最終克服身體障礙，成了著名畫家、水墨速寫大師。在二〇一四年的索契殘障奧林匹克運動會閉幕儀式上，他現場表演了五種不同的精彩繪畫，令人印象深刻。

美國的艾米·穆林斯（Aimee Mullins）患有先天腿部殘疾，後來不得不截肢。但她始終樂觀堅強，在田徑比賽中創造了世界紀錄，並以模特兒的身份活躍於各種時尚秀場。

「缺憾總是與我們的偉大創造力相伴而行。與其否定苦難、隱藏苦難，不如從中尋找隱藏的機會。」

這是艾米·穆林斯曾經說過的話。對我們而言，慶幸的是已經有許多前人用他們的行動示範了「人應該如何生活」。看著他們成功的道路，我們便能揣摩自己未來的方向。看著他們在比我們更惡劣的環境中充滿熱情地完成了人生功課，我們便能從中獲得繼續前進的力量。

在高中時代，我非常喜歡金東律的《嘉年華》專輯中一首充滿正能量的歌曲——〈那時候是那樣〉。

在寒風刺骨的冬天接到錄取通知書，我們緊緊相擁慶祝苦難終結。那時候我們以為屬於我們的世界即將到來。然而生活並沒有這麼簡單，每一天都是新的戰爭。

高中時哼唱這首歌，並不覺得有什麼特別。然而當我二十九歲時再次聽到，才驚覺歌詞是如此貼切。記得高三那年，我拼死拼活地努力讀書，好不容易通過了文化課考試，卻又在美術學院的專業考試上敗下陣來。重讀一年的時間裡，我沒日沒夜地畫畫，終於考入了大學。原本以為幸福生活終於來臨，又被告知重讀生必須重新參加一次入學考試。到了大學畢業，求職這座大山又橫在了我面前。當我好不容易找到工作，以為一切都會好起來的時候，又因為工作的壓力、遲遲不漲的薪水和職場變動而煩惱……正如歌裡所唱——生活並沒有那麼簡單。每一天都是新的戰爭。

當你以為苦難結束時，新的苦難就會到來。這就是這個世界不變的真理。所謂的生活，就是由每一天的困難與挑戰連接而成。沒有人的生活是一帆風順的。我們必須要學會如何應對苦難、如何在迷茫的時候重新找回方向。只要我們掌握了與苦難對抗的方法，並完成生活給我們佈置的功課，就一定能戰勝阻礙，站到更高更遠的地方。

李尚華是韓國著名的短道速滑選手，她曾經在溫哥華和索契兩屆冬季奧運會上斬獲金牌。

當記者問她在兩屆奧運會之間是如何保持實力時，她笑著回答道：「不過是比別人多付出一些心血和汗水罷了。」第一次的金牌是壓力也是動力，讓她始終保持奮鬥的狀態，最終取得了不負眾望的好成績。

李尙華在訓練中十分刻苦。她每天都要背著汽車輪胎騎自行車上山，並進行無數次的槓鈴抬舉練習。在訓練結束之後，她有自己獨特的解壓方法，那就是做美甲。作爲速滑選手，訓練和比賽時都必須穿著覆蓋全身的運動衣，唯一暴露在外的部位就只有頭部和手了。做美甲一方面可以解除壓力，一方面也可以展示她作爲女性的美好一面。

記得我十幾歲時讀世界名著，總是很難理解作者所要表達的深層思想。於是，明明看了一堆「必讀經典」，卻並沒有得到什麼眞正的啟發。同理，我認爲欣賞藝術也要選擇適合自己的作品。高深的作品固然好，卻未必適合自己。真正的好作品，應該剛好符合我們內心所感，它們也許在別人的評價和書裡的介紹中並不算有名，但那又有什麼關係呢？

如果你還沒有找到適合自己欣賞的美術作品，就看看下面我的推薦吧。

對於兒童和青少年來說，欣賞米羅（Joan Miro，1893-1983）和克利（Paul Klee，1879-1940）的抽象畫是很好的選擇，因爲它們可以激發孩子潛在的想像力。對於二十幾歲即將步入社會的年輕人來說，多欣賞具有歷史文化意義的作品會對自己更有幫助。

我曾經給一個八歲的孩子看克利的作品〈南方庭院〉。當我問孩子，畫中的地點像哪裡時，孩子看了看畫，很快就編出了一個故事：

「這是一片神奇美麗的沙漠。畫中那些紅色和綠色的植物是沙漠裡的仙人掌。不過，這裡的土地卻讓人看得有點悲傷，因為它們都乾裂了。所以，這幅畫實際上表現了一個處於旱災之中的村子，村民需要水。畫面中央的黑色圓點就是一個水源。這個水源會越變越大，最後形成一片綠洲。到時候，人們就可以在綠洲上種更多的仙人掌了。」

真沒想到，一幅看似簡單的繪畫作品竟然在孩子的口中變成了一個如此生動的故事。雖然這個孩子只是很自然地說出了心中的想法，卻在無形中使用了創意開發教程中的PMI技法。所謂PMI技法，就是在某種狀況去發現Plus（好的地方）、Minus（不好的地方）、Interesting（有趣的地方）。當我們從一個場景中找出這三個層面的不同內容時，就能展開豐富有趣的聯想。

想像力並非是孩子的專利。成年人也許一開始很難像孩子一樣去思考，甚至感覺自己腦子一片空白，但只要多加練習，也很容易編出各種各樣的故事。所以，欣賞名畫並進行解讀，是一件充滿趣味和無限可能性的事。就好比同一杯白開水，也可以製作成許多不同口味的飲料。

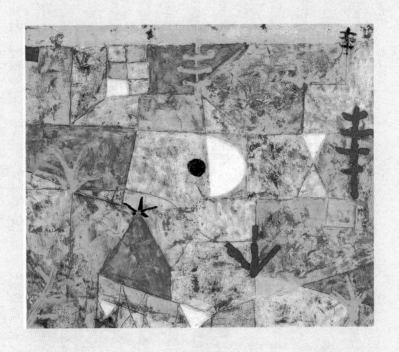

南方庭院
Südliche Gärten (Gardens in the South)
保羅・克利
1921／紙上油畫／史賓格美術館

如果你和我一樣剛剛步入三十歲，那麼我會推薦你看一些畫家的自畫像。到了我們這個年紀，很容易在忙碌的生活中忘記自己的初衷。這時候，不妨看看林布蘭特和梵谷的自畫像。它們將喚醒你對內在自我的探索，讓你從虛無奔跑的狀態中清醒過來。

在西方美術史中，自畫像是在十五世紀之後才出現的。在此之前，畫家的地位與工匠無異，並沒有資格出現在繪畫中。直到文藝復興時期，畫家地位提高、人類尊嚴開始得到重視，自畫像這種繪畫形式才開始興起。在文藝復興時期的眾多畫家中，丟勒（Albrecht Dürer）是最擅長畫自畫像的一個。他筆下的自己，充分展現了作為畫家的張揚與自信。

而縱觀西方美術史，最擅長表現人物內心世界的自畫像大師當屬林布蘭特（Rembrandt van Rijn，1606-1669）了。他一生留下了一百多幅自畫像作品，包括速寫、油畫和版畫等。他將自己從年輕到衰老的整個變化過程，都原原本本地表現在了繪畫之中。

大部分畫家的財富與名望都是隨著年齡增長，林布蘭特卻恰好相反。他年少成名，與富商之女結婚，畫作訂單也是絡繹不絕。但隨著夫人去世，他逐漸窮困，最後不得不申請破產。從他去世那年所畫的自畫像可以看出，他的內心飽經滄桑，眼神中充滿了悽楚與憫恨。

「先從你所掌握的東西入手吧，這樣到最後你沒掌握的東西也會變得可以掌握。」

這是林布蘭特留下的一句話，對此我非常贊同。在欣賞藝術這件事上，同樣可以運用這個

自畫像
Self-portrait
林布蘭特
80×70.5cm ／倫敦國家美術館

CHAPTER.1

道理。我們先從自己可以理解的作品開始入手，慢慢看得多了，就會開始理解那些一開始很難理解的畫作。如此一來，我們對繪畫的理解能力越來越強，欣賞範圍也會越來越寬廣。

欣賞自畫像，可以幫助我們理解畫家、瞭解自己。看著畫家的自畫像，我們便能推測他們的人生軌跡，想像他們的性格特徵。接著，我們便會將視線重新投向自己，對自己產生好奇，並發掘隱藏的內在自我。如此看來，自畫像可謂是這世界中眾多繪畫題材中最有意思的了，它可以幫助我們打開一道秘密之門，與那些未曾謀面的畫家以及未曾相識的內在自我展開深層對話。

對於四五十歲的人來說，欣賞風景畫是最適合不過的了。美麗的風景畫，讓人彷彿在眨眼之間就來到了真實的自然美景之中。值得推薦的有柯洛（Jean-Baptiste Camille Corot）、韓國畫家李大元的作品等。

一幅好的風景畫，可以讓我們的心靈與眼睛充分得到休息放鬆，繼而更好地投入工作與生活當中。不僅如此，它可以增進我們對萬事萬物的好奇心，並提醒我們去關注和瞭解自身。

每個人都有彷徨的時候，彷徨這就是我們活著的證據。畫家也一樣。在歷史上，幾乎沒有一位畫家是從一開始就找到自己的風格的。他們總是在持續不斷的彷徨與痛苦中尋找自己，進而繼續堅持下去，當這種風格陷入僵化時，又重新尋找新的道路。蒙德里安、康丁

斯基、畢卡索等所有著名的畫家，全都如此。

彷徨中成長，成長中彷徨，一點點靠近理想中的自我，這就是我們每個人都在經歷的平凡人生。當然，除了我們個人的小彷徨之外，這個世界還有許多需要解決的大問題。比如戰爭、環境污染、貧困兒童等等。但在解決這些大問題之前，我們首先得拯救自己。只有拯救了眼前的狀況，我們才有力量去為這個世界做出改變。當你感覺自己走進彷徨的低谷時，不妨先想辦法讓自己放鬆一些。如果你還沒找到辦法，那就和我一樣去欣賞名畫吧。

我也曾經在年輕的時候迷茫過。我做過各種各樣的工作，卻始終不知道自己的人生功課究竟是什麼。於是，我開始同時嘗試美術教育、企業授課和創業等好多事情。每當我拖著疲憊的身軀回到家時，只有藝術可以讓我徹底放鬆，並在接下來的生活中繼續充滿熱情。現在，我就要去看畫了。

用美術撫平人生的傷痛

假如人生路上也有紅綠燈

悲傷中隱藏著金子，

它最終會變成智慧，帶來喜悅。

<div align="right">

——

賽珍珠

Pearl S.Buck

</div>

在人生這場賽跑上，有很多自認為最辛苦的時刻，在回憶往事時卻都不算什麼。當然，路上也有很多意料之外的喜悅，但這些喜悅又很容易因為一場突如其來的變故而消失無蹤。

一直以來，我都認為自己是一個努力並且比較幸運的人。我總是充滿熱情地投入於自己熱愛的事業中，而這些事業大部分都進展順利。但隨著年歲增加、步入婚姻，我發現人生並非想像中那麼容易。其中，最不容易的事莫過於眼看親人身患重病了。雖然這個親人不是我的親人，而是我丈夫的親人。但是婚姻讓我們成為共同體，所以我必須與我的丈夫一起來承擔這份責任。

那段時間我過得非常辛苦。親近的朋友心疼我，說這些事原本應該是四十歲之後才經歷的。我反倒笑著安慰她，有什麼關係呢？反正遲早都是要經歷的。

某天下班回家路上，我突然注意到了路邊的紅綠燈。這個每天都會與我打好多次照面的傢伙，今天不知為什麼看上去格外惹人憐愛。也許，是它知道我正需要安慰吧？

「好，我就聽你的。紅燈停，綠燈行。人生已有太多難以抉擇的事情，真高興你沒有把抉擇的任務推給我。我只要像現在這樣，按你的指示來行動就可以了。」

人的心有時候就是這麼容易感動。就像一張毛邊紙，只要輕輕滴一滴墨水就能暈染出一大片顏色來。我的心，就這樣被一個不起眼的紅綠燈治癒了。

「原來任何事物都可以使人療癒。」

雖然聽起來可笑，但那天的我的確是從紅綠燈那裡得到了安慰。平時那麼不起眼、甚至討人厭的紅綠燈，那天卻讓我心生感激。

我想，人生路上也是有紅綠燈的。有時候綠燈亮了，我們不想走也得走。有時候紅燈亮了，我們不想留也得留。那些不願放手也得放手的時刻，那些不能承受也必須承受的苦痛，就是人生吧？即便是從不信命運的人，也總有一些時刻不得不在命運面前低頭。

如此一想，尚能從紅綠燈獲得安慰的我，倒也不算太慘。至少，我還可以昂首向前，我還可以期待明天。

反過來想，人生路上有紅綠燈的提醒也不是件壞事。當我們必須停下來的時候，紅燈會告

訴我們停下來。當我們必須向前走的時候，綠燈會告訴我們向前走。當危險來臨的時候，黃燈又會告訴我們提高警惕。如此一來，我們便可以不出差錯地走完人生路了。但永不出錯的人生並不存在。人生更像是一條錯綜複雜的公路，即便有紅綠燈的提醒，即便你再小心翼翼，也總免不了會有碰撞和意外。

在那段心情沉重的時期，我一度擔心自己的文字會不會太陰鬱而影響讀者的心情。我也試圖寫一些積極向上的東西，但只要我一開始動筆，那些痛苦、悲傷、難過的事就湧入腦海。漸漸地，我開始不願意寫作了。有一天，我向一位年長的同學道出了我的苦悶：

「我最近真的很不喜歡自己寫的東西。雖然我表面上是講充滿希望的事情，但讀起來還是很讓人抑鬱。社交網路上每個人都表現得那麼快樂。我知道幸福不是生活的全部，但還是受不了抑鬱的自己。」

這位詩人朋友如此回答我：

「其實並不是只有你一個人這樣想，我也是這麼想的，大部分人都是這麼想的。人們總是只想寫積極向上的東西，其實這並不是一件好事。只有把生活中的開心、苦痛、愉悅、絕望通通都寫下來，才能讓自己的內心更健康。不要以為只有愉悅的部分才值得書寫，事實上悲傷也是需要表達的。只有如實地表達一切，我們才能描繪出更真實的人生。」

聽完他的話，我重新打起精神投入到了寫作中。每個人都有屬於自己的苦痛。可能是因為工作，可能是因為愛情，也有可能是因為家庭……雖然我們無法評判這些苦痛孰輕孰重，但有一件事是可以確定的，那就是每個人的幸福與不幸的總量是相似的。有人曾經說，人生就像一個口袋，裡面裝了一半的幸福石和一半的不幸石。當你把石頭從口袋裡一個一個拿出來，不可能總是幸福石，也不可能總是不幸石。

因此，不要再羨慕別人的幸福，也不要再為自己的不幸而傷感。要相信你的口袋裡還有很多幸福石，而別人只是比你更早拿到它們而已。

在我們的人生道路上，還會有很多紅綠燈。它們也許會讓我們在想走的時候停下來，又讓我們在想停下的時候往前走。如果我們不聽它們的指揮，始終按自己的想法來走，人生的道路就會變得混亂不堪。就讓我們時不時地聽一聽紅綠燈的話吧。

這幅畫的作者查理・霍夫鮑爾（Charles Hoffbauer，1875-1957）出生在法國巴黎。他畢業於法國美術學院，師從著名畫家莫羅（Gustave Moreau），並與馬蒂斯、魯奧（Georges Rouault），活躍於同一時期。一九○○年，他在巴黎萬國博覽會上獲得一枚銅牌，並得到了法國政府獎學金。隨後，他前往義大利旅行，畫下了許多沿途風景。他的作品大多描繪貴族生活與城市美景，而〈麥迪遜廣場公園〉這幅作品正是他筆下的雨中城市景象。

畫中的地點是位於紐約的麥迪遜廣場公園。對於出生於巴黎的查理斯來說，紐約這座城市有著非同尋常的意義。他在獲得法國藝術最高榮譽勳章後，在紐約用獎金舉辦了第一個展。第一次世界大戰之後，他移居紐約，並以美國公民的身份度過了餘生。對他而言，紐約就是第二個故鄉。

畫中的紐約被雨打濕了。雖然雨還在下個不停，行人和車輛依然絡繹不絕。整個畫面稍顯凌亂，卻不知為何給人一種溫暖的感覺。也許是因為畫家在其中融入了他對紐約的愛吧？畫中的人們正按照他們各自的人生紅綠燈而行走，有的人前行，有的人停留，也有的人停停走走……。

自從在網上連載美術日記之後，我的心態發生很大的轉變。一是變得自信，原本只敢給自己看的東西現在敢於拿出來給大家看了。二是更願意相信陌生人。更重要的是明白——我不可能讓全世界所有人都喜歡我。

所有願意看我文字的人，都是可以讓我敞開心扉的朋友。雖然我們素未謀面，卻彼此熟悉。所以，我將每天的心情都裝在美術日記中，希望給更多的人帶去溫暖。

我總是建議那些處於人生彷徨期的人多去嘗試寫作、繪畫或欣賞藝術。寫作可以讓人更瞭解自己，並認清自己此刻的癥結所在。繪畫可以記錄和表達自己的心情。如果不會畫畫，

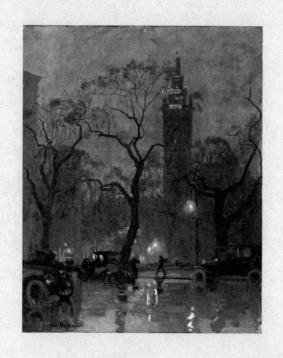

麥迪遜廣場公園

Madison Square Park

查理・霍夫鮑爾

1906／布面油畫／50.8×40.6cm

也可以欣賞一些好的藝術作品。在欣賞的過程中，將自己的感情轉移到畫家的作品中，或者直接從作品中收穫靈感，都是很好的體驗。

寫字與繪畫可以記錄感情，欣賞活動則可以移情。總的來說，它們都可以在我們的人生中發揮紅綠燈的作用。

如果你不知道該往哪個方向走，也不知道該在什麼時候停下腳步，就試著尋找一些可以充當人生紅綠燈的東西吧。正如畫家將作品作為他們的日記，你也可以用寫作、繪畫來為自己找尋方向。

尋找自己的品味與幸福感

繪畫本身就是一個獨立的小世界。

——皮耶・波納爾／Pierre Bonnard

每到季節變換之時，我內心沉睡的購物欲望就會甦醒過來。在一個夏末初秋、涼風習習的日子裡，我約了好朋友一起逛街。走到一家服裝店門口時，我突然緊緊抓住朋友的手臂，激動地大聲說：

「啊！這件衣服非買不可。」

當我興高采烈地拿著新衣服回家，丈夫卻潑來一盆冷水：

「這件衣服和去年秋天買的也太像了吧？為什麼你每次買的衣服都差不多呢？」

我振振有詞地回答道：

「雖然它們都是格子衫，可是格子之間的間隔寬度不一樣啊！顏色也不同啊！袖子的細節也不一樣，你看到沒？這次這件格子比較粗，感覺更穩重大方呢！」

每到秋季，我的衣櫃裡就必然會新增一件條紋襯衫，一件荷葉袖針織衣，還有一件復古風

的帽T。在別人眼裡它們和我去年買的那幾件並沒有什麼差別，有的人甚至以為我不怎麼買衣服。

為什麼我總是會不知不覺買同款式、相同質感的衣服呢？大概是因為品味這種東西，一旦形成了就很難更改吧。雖然我經常在給孩子和大人們上課時強調「挑戰新事物」、「創意很重要」，還總是推薦那些充滿創意和突破性的名畫，但到了自己買衣服的時候，卻依然改不了保守的舊習慣。

當然了，舊習慣改不掉，自然有它的合理之處。作為超過三十歲的女人，我對自己的面容和身材優缺點再瞭解不過，早就懂得了如何在打扮上揚長避短。所以，保持同樣的髮型、穿同樣款式的衣服可以確保我的裝扮不出差錯。這一點就好比我們在選擇朋友的時候，總會傾向選擇那些可以包容我們缺點、促使我們發揚優點的人。

曾經有個演員說過這樣的話：「連續幾年噴同一種香水，久而久之，那種味道彷彿已經滲入了身體中，要是某一天忘了噴，也感覺自己依然帶著香味呢。」堅持自己喜歡的東西，長此以往，就有了屬於自己的獨特風格。對我來說，如果哪個朋友看到格子紋和破洞牛仔褲就想起我的名字，我會非常開心。

一個人的穿衣品味固定下來之後，在買衣服這件事上就基本不會犯選擇困難症了。我對格

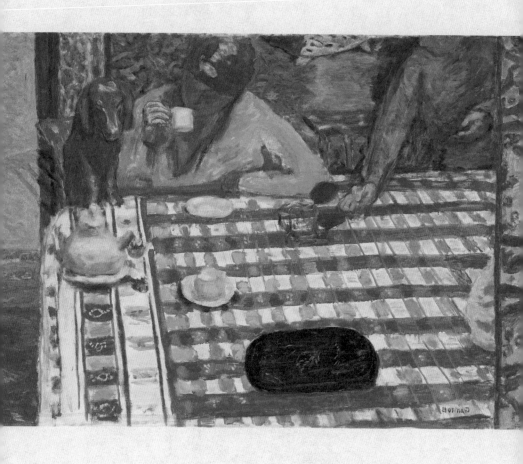

咖啡

La Café

皮耶‧波納爾

1915／布面油畫／73×106.4cm／倫敦泰特美術館

子圖案情有獨鍾。我的衣櫃裡裝滿了各式各樣的格子衣物，格子襯衫、格子外套、格子大衣、格子圍巾等等。甚至連我家裡的床單被套、牆上掛鐘都是格子圖案。

自從在波納爾（Pierre Bonnard，1867-1947）的作品中發現心愛的格子圖案之後，我就感覺自己和他之間有了某種密切聯繫。在他的作品中，格子圖案經常出現在桌布和女性的衣物上。雖然那些格子總是畫得方方正正，卻絲毫不讓人感覺沉悶。格子圖案這種東西，近看密密麻麻，遠看卻有一種秩序感，就如同偶有意外和混亂卻始終保持節奏感的生活。在波納爾的作品中，秩序感總是無處不在。那些乍看之下的凌亂，組合起來就形成了靈動而和諧的畫面。

在波納爾生活的那個年代，歐洲畫家們非常喜歡日本的版畫──浮世繪。在波納爾的作品中，我們也可以看到許多浮世繪的風格特點。

浮世繪興起於十七、八世紀的東京，多描繪日本傳統戲劇場面和藝妓生活。這種繪畫追求畫面的流動感，表現了一種「在流水般的世界中瀟灑生活」的精神追求。

浮世繪以版畫的形式製作，同一幅版畫可以大量印製。透過偶然的機會，它從日本傳到了歐洲，一開始被當作物品包裝紙，後來受到歐洲印象派畫家的追捧，成為一種新興潮流。

許多畫家都從浮世繪作品中獲取了靈感。

穿格子衣服的女人

Femme à la robe quadrille

皮耶・波納爾

1891／162×48cm／巴黎奧塞美術館

聯畫 花園中的女人

Femmes au jardin 之局部

CHAPTER.2

波納爾作品中的豎長形構圖模式，很明顯是受到了浮世繪的影響。當別人問他對浮世繪印象最深刻是何時，他回答說：「是那些棋盤圖案。」由此可見，他對格子的喜愛非同一般。

人們還將熱愛日本版畫的他稱爲「日波納爾」，可見他與日本的淵源之深。

波納爾對日本版畫的鍾愛，很大程度上是來自對華麗色彩和不對稱構圖的興趣。他之所以被後人稱爲「色彩魔法師」，也有很大部分原因是他從浮世繪這種新興潮流中找到了獨屬自己的色彩靈感。如果沒有對浮世繪的著迷，恐怕就沒有我們今天所熟知的波納爾了。事實上，很多畫家都和波納爾一樣，有自己獨特而不可動搖的品味和愛好。正是這種執著的熱愛，讓他們形成了與別人完全不同的藝術風格。

擁有獨特的品味，可以讓我們更接近幸福。雖然爲了追求品味而過度消費不可取，但至少我們可以擁有幾件自己喜歡的小奢侈品，比如某個品牌的運動鞋、復古風格的手錶、精緻的領帶、旅行中偶然看上的葡萄酒杯等。這些物件雖小，卻可以迅速提升我們的幸福感，讓平淡的生活增添了幾分小雀躍。

在我看來，**堅持自己喜歡的東西就是一種好品味**。品味並不是奢侈。你將自己努力賺來的錢，花在自己喜歡的東西上，並因此收穫了幸福與喜悅，那麼你的消費就不是一種浪費，而是讓人生變得更飽滿充實的途徑。當然，我們也不能完全用物質去填充人生。要記得，

物質帶來的美好感受，才是我們心靈的滋養良方。

從現在起，思考一下什麼是屬於你的獨特品味吧！也許有一天，你的品味也可以變成對這

個世界有價值的東西，並爲你打開幸福之門。

朋友是自己的自畫像

朋友就是第二個自己。

— 亞里斯多德 Aristoteles

想必很多人都聽說過羅特列克（Henri de Toulouse-Lautrec，1864~1901）這個名字。他是法國殘疾人畫家，以設計法國著名舞廳紅磨坊的海報而聞名。在韓國，也有一位殘疾人畫家，他就是具本熊（1906-1953）。我曾經有過一個奇妙的想法，那就是具本熊會不會就是羅特列克轉世呢？畢竟他出生於羅特列克去世不久，他們崎嶇的命運也是如出一轍。

和羅特列克一樣，具本熊也出生於富裕家庭。他的父親是出版社社長，母親則因為產後憂鬱症在生下他四個月之後就離開了人世。從那時起，他便開始了一生的不幸：從小到處借別人媽媽的奶喝，自然身體孱弱，三歲時從保姆的背上摔下來，從此落下了脊柱殘疾。

他的一生都因脊柱殘疾而受困擾。父親再婚之後，雖然有了新媽媽，但早已在心裡紮根的傷痛與孤獨讓他成了一個愈發安靜憂鬱的孩子。因為身體不好，他時常中斷學業。在仁王山附近的新明中學上學期間，他結識了一位名叫金海京（1910-1937）的朋友。這位朋友就是後

來的著名詩人李箱。李箱總是跟在比自己大四歲的具本熊後面，同時也對身體有殘疾的具本熊多有照顧。他們一起度過了青春期，在一起追逐夢想的過程中結下了深厚的友誼。

李箱這個筆名，就是他們在一次閒聊中想出來的。當時，為慶祝金海京考入大學，具本熊送給了他一個文具盒，兩個人圍繞這個文具盒展開對話，便想出了「李箱」這個名字。

在我看來，畫家具本熊與詩人李箱稱得上是獨一無二的「夢友」。所謂「夢友」，就是可以理解對方的夢想，並互相支持鼓勵的朋友。在成長的過程中，能夠找到一位「夢友」，一起分享夢想與生活的點滴，可謂是人生一大幸事。「夢友」也許各有各的理想，但並不妨礙大家彼此理解、彼此鼓勵。

具本熊的繼母後來生了一個女兒，名叫卞東林（後改名為金湘安，1916-2004）。在卞東林十八歲那年，具本熊將她介紹給了李箱。這位畢業於京畿道女子高中和梨花女專的新女性，崇尚新思想、熱愛新文學，對李箱可謂是一見傾心。

後來，李箱由於連鎖咖啡館經營不善而破產，不久又患上了肺病。卞東林不顧姐姐卞東淑的勸說，毅然與李箱結婚。她說：「肺病又如何，只要人好就足夠了。」但是婚後僅僅四個月，李箱就留學日本，不久之後，他在東京街頭被員警錯當作不法分子抓進了拘留所。在拘留所中，李箱病情惡化，很快便結束了二十七年的短暫生命。

後來，具本熊成為韓國最早的表現主義畫家，李箱也被追認為韓國近代文學的開山鼻祖。

李箱在生前多次為具本熊寫詩，具本熊也曾經為他作畫。事實上，李箱本人在繪畫方面也頗有天賦，他曾經在一九三一年的朝鮮美術展上以作品〈自畫像〉獲獎。

從李箱在文章裡對具本熊的描寫可看出，他對這位兄長兼摯友有很深厚的感情。

圓框小眼鏡、拖地長外套、頭上還有一隻英國紳士常戴的帽子——具本熊的造型看上去總有點滑稽，卻也讓人喜歡。不知為何，他總是讓我聯想到駱駝突起的背部，以及我肺裡生長的病菌組織。他的外形之怪誕與我體內的病症別無二致，以致我對他產生一種同病相憐的奇妙感覺。但他並不因為自己的怪誕而羞愧，反而視之為自己成為畫家的必要條件。這反倒讓我有些不好意思了。在他的繪畫作品中，我同樣感受到了這種不屈服於外界壓力而極度自由的張力。

在當時李箱經營的鐘路咖啡館裡，並排懸掛著三幅畫，分別是具本熊的〈裸女與景物〉、〈朋友的肖像〉以及李箱自己所繪的〈自畫像〉。

有時候，身邊的朋友往往比我們更瞭解自己。比如具本熊所畫的李箱肖像，就比李箱自己

朋友的肖像
具本熊
1935／布面油畫／62×50cm／韓國國立現代美術館

所畫的自畫像更傳神。亞里斯多德曾經說：「朋友是寄住在兩座身體裡的同一靈魂。」也許，具本熊筆下的李箱，也是具本熊本人的另一種面貌吧？

天生殘疾的畫家具本熊，英年早逝的文學大師李箱，他們一個熱愛繪畫卻更擅長文學，一個熱愛文學卻更放不下繪畫，在他們短暫的生命中，究竟進行過多少次深入靈魂的談話呢？雖然他們所從事的領域與喜歡的事物不完全一樣，卻並不妨礙他們彼此親近。仔細想來，這樣的朋友我也有好幾個。

一個人的生命可能會因為遇見不同的人而有全然不同的境遇。朋友對我們人生軌跡的影響，可能遠比我們想像的更多。讓我們好好回想一下，我們是否曾經因為一段真摯的友誼而改變自己，又是否曾經給朋友的人生帶去積極正面的影響呢？

這個世界上有很多不同類型的人。有的人只想著怎麼讓自己更好，有的人希望和周圍的人一起前進，有的人見不得別人好，還有的人則看到別人快樂、自己也跟著感動開心。

成功的人，總是那些希望和別人一起前進，並努力讓別人更好的人。所以如果你想要成

畫面中的李箱，因肺病而面孔蒼白，留著尖尖的小鬍子，咬著一隻大煙槍（其實具本熊比李箱更愛抽煙），戴著一頂歪歪斜斜的帽子，眼睛微微上翹，目光直視前方，讓人感受到一種生動的叛逆。

裸女與靜物
具本雄
1937／布面油畫／69×87.5cm／湖岩美術館

　　　　　CHAPTER.2

功，就應該像渴望自己夢想成真一樣為朋友祝福、加油。不要嫉妒那些現在比你過得更好的朋友。也許有一天，他就會帶你去到更高更遠的地方。也不要因為自己比別人過得差而灰心喪氣。越是喪氣，越是會原地踏步。正如非洲有一句老話——「要想走得快，就一個人走。要想走得遠，就大家一起走。」長長的人生路，需要與人共度。現在想一想，誰是可以充當你自畫像的「夢友」，你又是誰的自畫像？

每個人都是人生舞台上的演員

人們總說時間可以改變一切，
但事實上真正可以改變一切的是你自己。

———— 安迪・沃荷｜Andy Warhol

「你的一生能有多少個週末？」

這是日本作家江國香織一本書的題目。最近，這句話總在我的腦海中迴盪。有一天，正當我拖著疲憊的身軀下班回家時，接到了未婚好友的電話。原來他們又要約在週五去林蔭大道的酒吧街聚會了。在這個時候，我才體會到「黃金週五」離我有多遠。我也想給自己放個假，和朋友聚聚會，在跑步機上跑跑步，或者窩在家裡舒舒服服地看看書，但是對於一個已婚女人來說，週末要做的事情太多了，時間遠遠不夠。

比如這個星期五，我要準備老公明天參加朋友結婚儀式的西裝，把襯衫燙得平平整整。我要把一個星期的髒衣服扔進洗衣機，再烘乾，再全部折疊整齊分類放好。好不容易做完這些，時間已經到了深夜十二點。

對於女性而言，婚前與婚後最大的差別就在於週末了。結婚之前，週末對於我來說就是休息和玩耍的時間。除了一年的獨居時間之外，我整整三十年都是和父母住在一起，所以幾乎不用做任何家務。我吃著媽媽做好的飯去上學、去上班，就這樣還經常叫苦叫累。而今天，我要面對的是好幾個小時也做不完的家務，真是令人感慨萬千。

活著活著，我們就會發現肩膀上的擔子越來越重了。尤其是像我這樣有工作的家庭主婦，更是必須同時扮演好多重角色。我多希望自己像荷蘭足球選手菲利浦・科庫（Phillip Cocu）一樣，可以自由遊走於各種角色之間，勝任除守門員之外的所有場上位置，出色地完成教練分配的任務。

我們每個人都有多重角色需要扮演。以我自己為例，在父母面前我必須扮演孝順的女兒，在妹妹面前我必須扮演可靠的姐姐，在老公面前我必須扮演體貼的妻子，在公公婆婆那裡我必須扮演懂事的媳婦。這還沒完，走出家門之後我還必須是對員工負責的上司，對公司前景負責的老闆，對學生負責的老師，對課堂品質負責的講師。到了晚上，我是作家。到了美術館，我是解說員，到了報社，我是負責藝術單元的連載作者。除此之外，我還是部落客、藝術傳播者等等。

所有這些就是我作為家庭主婦之外還必須扮演的角色。當然這並沒有什麼特別，這世界上

大多數人都和我一樣，扮演著多重角色。在婚後，我對多重角色的身份有了更深刻的體會。

因為婚姻使人擁有了更多的身份與職責，要想繼續保持輕鬆瀟灑的單身狀態，幾乎是不可能的事情。為了扮演好每一個不同的角色，我們必須具備隨時轉化身份、切換任務的能力。不斷地轉換與專注，並根據不同的環境來發揮自己的作用，只有這樣才能成為一個好的多角色演員。

在美術史上，即使有許多不幸的藝術家，也不乏在世期間便享有聲望與財富的幸運兒。我們仔細觀察便會發現，後者就是那些可以扮演好多重角色的人。也就是說，他們在除繪畫之外的領域也同時表現出色。

其中最具代表性的人物莫過於畢卡索（Pablo Picasso，1881-1973）了。畢卡索之所以聞名於世，不僅僅是因為他的繪畫才能，還因為他可以駕馭現代美術的各種形式題材。他被認為是二十世紀最偉大的畫家、立體派代表人物，但事實上他在不同的時期還曾經嘗試過古典主義、寫實主義、抽象主義等許多風格。不僅如此，他的藝術不局限於繪畫，還包括陶藝、雕塑等許多其他形式。

西班牙的另一位畫家達利（Salvador Dali，1904-1989）也同樣如此。他除了繪畫之外，還進行攝影創作，在三十七歲那年，他還寫下了充滿魔幻現實主義色彩的精彩自傳。他不是專業

演員，卻拍過巧克力廣告。他不是設計師，卻留下了許多設計傑作。我們所熟知的加倍家棒棒糖的標識正是由他設計。

提到多重角色，還有一個人不得不說，那就是安迪·沃荷（Andy Warhol，1928-1987）。他在世期間的聲望無人能及，可謂是多角色演員中的佼佼者。他一開始活躍於商業設計領域，後來又成了眾所周知的普普藝術大師。他的藝術同樣不局限於繪畫，還包括電影、音樂、文學等等。

安迪·沃荷的作品中有一幅非常著名的香蕉畫。這幅畫實際上是他為1967年擔任監製的搖滾樂隊「地下絲絨」（The Velvet Underground）（The Velvet Underground & Nico）而創作的封面。這張被稱爲「香蕉專輯」的唱片在當時並未獲得成功，後來卻成了搖滾樂史上的里程碑。而安迪·沃荷免費設計的這個唱片封面，如今已經成了全世界收藏家眼中的搶手貨。

在一次安迪·沃荷的個展上，我看到了他創作的一系列皮鞋插畫。當時我就不禁感歎，這個人絕對是世界上最懂得扮演多角色的演員。

這幾幅皮鞋作品與他的其他作品有很大不同。畫面上充滿復古味道的線條與繽紛的色彩給人一種走進糖果店的愉悅心情。如果不提及作者的名字，恐怕很多人都認不出它是誰的作

品。對於安迪・沃荷來說，作為一個出色的多面手，創作諸如此類的不同風格作品可謂是得心應手。

安迪・沃荷是一個很有自信的藝術家，但他從未停止過自我反省。他時而對自己的作品驕傲無比，時而又感到無地自容。雖然他享受萬眾矚目的榮耀，卻始終與媒體保持一定的距離。從個人形象上來說，他也是極為多變的。

有的人認為安迪・沃荷太過於商業化。對此，安迪・沃荷的回答是「藝術家為什麼非要貧窮？」「每個人一生中都有十五分鐘成名的機會」。他在工作室雇用大批助手進行絹印版畫印製的行為，曾經引起廣泛爭議。但當我真正走進他的展覽，看到他所創作的風格如此多樣化的繪畫作品時，才明白他的成功並非依靠複製手法那麼簡單。他是一位比任何人都勤奮的藝術家。雖然他不斷創作諸如可口可樂、罐頭等流行商品的複製版畫，但他從來就沒有放棄過對自己手繪功夫的訓練。他所創作的插畫作品，數量之巨大簡直讓人驚歎。

我想，如果安迪・沃荷不做藝術家而做皮鞋設計師，也一定能獲得成功。只是假設他真做了皮鞋設計師，恐怕我們現在談論皮鞋的時候就不再是圍繞「Manolo Blahnik」或者「Jimmy Choo」，而是「安迪・沃荷」了吧？

在某個領域獲得成功的人，一定具備某種成功所必備的習慣。因此，他們在別的領域也很

容易取得成功。這種成功的習慣，可能是應變能力、好奇心，也可能是高度的專注力。安迪·沃荷將對時代的思考融入藝術，開創了普普藝術的先河，顛覆了藝術世界的傳統。對這個世界永無止境的好奇，讓他在藝術家之餘還擁有了唱片監製、作家、皮鞋設計師等許多頭銜。一旦投入就堅持做到最好，便是他成功的不二法門。

越是充滿好奇心、精力旺盛的人，越容易成為多角色演員。我自己就是一個一旦對某件事產生好奇心就完全停不下來的人，無論遇到了什麼樣的困惑，都會探究到底。有時候看書受到了感動，便會激動地給作者寫信。有時候看電視劇有不滿意的地方，就會去製作方的留言板上留言。面對未知事物，我總是希望自己去尋找答案，並張開雙臂迎接一切挑戰。在有的人眼裡，我這樣的人太沒有定數，但這恰恰是我對自己最滿意的地方——因為求新求變而擁有多重角色，因為樂於嘗試新鮮事物而可以隨時投入、隨時專注。

在瞬息萬變的世界裡，始終對萬事萬物保持好奇心，並將它們轉化為才能與創意，是一種了不起的習慣。擁有這種習慣，你便可以活躍於不同的領域，成為真正的多角色演員。

當然，並不是每一個多角色演員都會成為成功人士。但我們在多角色的挑戰中，既滿足了自己的喜好，又獲得了快樂人生，還不夠幸福嗎？就讓我們跟隨安迪·沃荷的腳步，做一個快樂的多角色演員吧！

用美術撫平人生的傷痛

皮鞋畫
Drawing of Shoes
安迪・沃荷
鋼筆、水彩與畫紙

最重要的東西往往最容易被忽略

我想不到除了家庭之外
還有什麼素材。
家庭是其他所有社會領域的象徵。

安娜・昆德蘭｜Anna Quindlen

記得在我出嫁之前，母親曾經傷心地哭過一次。她一邊哭，一邊委屈地訴說：「你每天下班回家就說累了，然後把門一關；你妹妹每天只知道打電話，和她說話也愛理不理。有時候週末上午想和你們聊聊天吧，你們又說不要打擾你們睡覺。眼看大家一起生活的時間也不多了，等你們嫁了人，就是別人家的媳婦了……」

母親操勞一生，全是為了我們這兩姐妹。面對我們的不理不睬，她該有多麼寂寞難過啊！仔細回想，我在家裡對父母的態度實在是不夠好。我自以為翅膀硬了，說話總是粗聲粗氣。我嫌棄父母什麼也不懂，總在他們說話時無情地打斷……。

我在外面待人有禮、親切和善，回到家裡卻變得言辭尖銳、性格暴躁。我對外人張口就

是「對不起」、「謝謝您」，對父母卻從沒有講過一句謝謝。為什麼越是在親近的人面前，越是無法表現出應有的愛與尊重呢？這也許是因為羞澀，更也許是因為把父母的善待當作了一種理所當然。花朵的開放，離不開春風、雨露和泥土的滋養，而我竟然誤以為自己這三十三年來是靠自己長大的。

在結婚之前，媽媽就是我的戀愛軍師和好友。為了我的感情問題，她不知道操了多少心。

每次分手，我都會在媽媽懷裡傷心痛哭，甚至希望媽媽去為我補救破碎的關係。面對我的理智全失，媽媽從來都沒有過任何不耐煩，她總是用心體會我的傷悲，盡力撫慰我的傷心。

「要是媽媽遇到這種事情，也是會難過的。怎麼辦呢？我的寶貝女兒，要不要媽媽去和他說說？」

即便她最終並沒有真的幫我什麼，這些溫暖的話也足以讓我感動。

家庭的溫暖與愛，總是在我最脆弱的時刻才清晰呈現。當我因為分手而痛哭流涕，臥床不起、甚至茶飯不思的時候，始終還有媽媽寸步不離地守護著我，有爸爸一言不發、直接帶我去吃最愛的辣炒牛腸，還有總是吵架卻願意聽我倒苦水的妹妹……他們都是對我而言最最珍貴的存在。

家人總是與我們同在。不論我們成功或是失敗、美麗或是醜陋，他們始終在我們身邊。

事業、愛情都可能離我們而去，家人卻永遠不離不棄。

如果把英語中的家庭Family一詞拆開來，就是father（父親），mother（母親），I love you（我愛你們）。是的，始終在我身旁默默支持我的家人們，我愛你們。

在美國，有一位元非常擅長家庭題材作品的畫家，他的名字叫伊士曼·強森（Eastman Johnson，1824-1906）。作為一名風俗畫家，他除了描繪家庭之外，還善於表現美國不同種族階層和諧共處的畫面。強森自少年時期起，在一位石版畫師傅那裡學畫，後來留學德國，開始風俗畫的創作。不久後，他輾轉到了荷蘭海德，學習許多比利時和德國畫家的作品，此後他又重歸紐約，開設自己的畫室。他曾經為林肯（Abraham Lincoln）、愛默生（Ralph Waldo Emerson）、朗費羅（Henry Wadsworth Longfellow）等知名人士畫肖像，還是紐約大都會美術館的創始人之一。後人稱他為「美國的林布蘭特」。在他的眾多作品中，我最喜歡的還是那些家庭題材作品。

眾所周知，西方家庭與東方家庭很不一樣。但靜靜觀看強森的作品，我卻產生了一種奇怪的想法——難道他上輩子是出生在東方的某個大家庭嗎？否則他筆下的家庭怎麼會與我們的家庭如此相似？

〈布羅基家族的聖誕節〉描繪了一個發生在聖誕節的家庭場景。畫中的哥哥似乎正在向小妹

布羅基家族的聖誕節
Christmas-Time, The Blodgett Family
伊士曼・強森
1864／布面油畫／76.2×63.5cm／紐約大都會博物館

　　　　CHAPTER.2

妹炫耀剛剛收到的耶誕節禮物，而小妹妹看著禮物露出了羨慕的表情。

「我也想要一個來玩。」

小妹妹的臉上寫滿了渴望。在小孩子的眼中，哥哥姐姐的東西總是那麼具有吸引力。一旁的大姐姐充滿憐愛地看著妹妹。也許這只是一個再普通不過的家庭日常畫面，卻被畫家捕捉下來變成了永恆的美好記憶。

諾貝爾獎第一位女性獲得者居里夫人（Marie Curie）曾經說過：「家人相互連接形成一個整體，是全世界最大的幸福。」「她與丈夫皮埃爾一起發現了化學元素鐳和釙。對她來說，家庭就是她事業的堅強後盾和最大幸福。

「相互連接形成一個整體」──這句話越是咀嚼，越是溫暖。在伊士曼・強森的作品中，我也經常感受到這種無與倫比的家庭溫暖。

再來看看這幅讓我聯想到電影《真善美》（The Sound of Music）的作品〈哈奇一家〉吧。哈奇是一名美術收藏家，這幅作品是他委託強森創作的全家福肖像。畫中有爺爺、奶奶、父親、母親，還有幾個子女，三世同堂其樂融融的畫面，在我們現代家庭中已經難得一見。

隨著頂客族和單身貴族的普及，傳統大家庭越來越少，家族成員歡聚一堂的場面也越來越稀有。也許是預見到了現代家庭的規模萎縮，強森在作品中盡可能地將家庭成員之間的和睦

哈奇一家

Hatch Family

伊士曼・強森

1870-1871／布面油畫／121.9×186.4cm／紐約大都會博物館

與歡樂展現得淋漓盡致，他似乎在以畫作的形式向我們溫柔地提出警告——莫要忘記家庭的珍貴。

即便全世界將我們拋棄，家人始終與我們同在。自從我結婚之後，對父母的思念與日俱增。每每想到他們也會在每個月二十五號的時候收到一堆帳單，一邊戴著老花眼鏡研究一堆數字，一邊靠不多的退休金維持家庭開支，便感到一陣心疼。在如此艱難的處境之下，他們依然不求子女的回報，給我們無條件的愛。真是天下父母心啊！

如果用帶著愛的雙眼來觀察眼前的世界，你就會發現哪些才是自己真正應該關心的人。對我來說，他們就是永遠歡迎我回家的爸爸、總是為我燒飯做菜的媽媽、始終在我需要的時候陪在身邊的妹妹。父母和兄弟姐妹，他們就是最珍貴卻往往最容易被我們忽略的存在。

每到新年，我都會在日出之時祈禱。

「希望今年我們一家人平安康健，相親相愛。」

儘管每天都有日出，我卻只會在新年第一天的時候祈禱。如果我對家人的愛，也如日出一般三百六十五天不缺勤，該多好啊！只可惜實際生活中，我們卻常常忽視家人的存在。時常對朝夕相處的家人心懷感恩與珍視，並非想像中那麼簡單。

最重要的東西往往最容易被忽略。「今天算了吧」、「以後再說吧」……這就是我們對家人

的態度。不要再等以後了，今天就向家人表達你的愛吧，哪怕只是最微小的行動也可以。

總會有一個人聆聽你的世界

沒有人喜歡對不會傾聽的人說話。

——
希羅尼穆斯
Hieronymus

我曾經接受過很長一段時間的心理治療。那是在我剛剛創業的時候。過度勞累的工作、心力交瘁的業務溝通，再加上與交往多年的戀人分手，種種壓力紛至沓來，讓我的內心不堪重負。儘管不願意承認，但我的確是生病了。

當時，一位在國外學習心理學多年的朋友一見到我就說：

「你現在精神狀態很不好。不要一個人胡思亂想了，趕快找心理醫生吧。」

聽到這話，我一開始是抗拒的。叫我去精神病院？有沒有搞錯？我還在為住進精神病院的梵谷扼腕歎息呢，想不到自己也有這一天！見我一副無法接受的樣子，朋友冷靜地勸說：

「肚子疼了就得看內科，牙齒不舒服就得看牙科，眼睛有問題就得看眼科。同樣的道理，如果你心裡不舒服，當然就得去看心理醫生了。在國外學習的時候，我見過許多看上去很正常的人主動找心理醫生尋求治療的，你去試試又有什麼關係呢？」

他的話讓我有了一些勇氣。於是，我打聽到一位不錯的心理醫生，預約了諮詢。在心理方面一無所知的我，滿心以為只需要幾次諮詢就能徹底治好。帶著這樣的美好希望，我來到了醫院。

第一週的諮詢，我主要談了我現在的狀況。第二週，我又講了我的童年。第三週，我開始講我的家庭、父母……整整一個月的時間都快過去了，醫生還是沒有開出任何處方，只是靜靜地聽我說話，錄音，並做出適時的回應。到了第五週的時候，我終於忍不住發火了。

「為什麼你除了聽我說話什麼也不做？說實話，我也是花著辛苦賺來的錢到這裡來治病的，希望獲得一些可行的解決辦法，改變目前的狀況。但是您看現在都一個月了，我們還沒有開始正式的諮詢，只有我不停在說自己的事情。醫生，我的時間和金錢也很寶貴啊！」

聽完我的話，醫生沒有立刻回答，而是給我放了這將近一個月以來的錄音片段，裡面彙集了我最常用的詞語和句子。

「我不知道為什麼就是沒法拒絕啊」「我也不知道為什麼就這樣答應了」「因為我是教育工作者」「因為他是我朋友」「因為我是老師」「因為我是老闆」「因為我是大女兒」「我只能忍啊」「她是妹妹嘛，我就得讓著她啊」「我只能這麼做啊」「我只能讓著她啊」……。

我們在這許許多多的話語中找到了共同點，那就是我總是無法拒絕別人的要求，並且總是

以很高的標準來要求自己。之所以無法拒絕，是因為內心深處害怕讓別人失望。之所以高標準要求自己，是因為恐懼自己不夠優秀。我總是用「必須這樣」、「必須那樣」的觀念來強迫自己，一旦自己未能做到，便在自責中難以自拔。

經過這次分析，我終於對自己有了一些瞭解。在六個多月的堅持治療後，我最終在醫生的說明下找到了我需要的答案。

「不善良不代表是壞人。」

「我不可能對所有人都好。」

「以後我要試著拒絕別人。」

原來醫生聽我說話只不過是在等待，等我自己在諮詢中找到屬於自己的答案。在那一刻，我才領悟到了聆聽的力量。敏感的讀者讀到現在肯定已經發現，我是一個情感充沛的人。我必須透過日記、筆錄、藝術隨筆等許多形式來表達我內心澎湃的情感。所幸，我身邊願意傾聽的人很多。在感受到聆聽的力量之後，我也開始學習如何做一個更好的聆聽者。

在諮詢中所領悟的兩件事，成了我後來人生的支撐點。其一是要在別人需要的時候做一個好的聆聽者。一個人願意向我傾訴，未必是因為他需要我提供某種解決方案，也許只是因為對我有足夠信任。很多時候，解決辦法是在聆聽的過程中由訴說者自己發現的。

另外一點就是，心靈也與身體一樣，會有不可控的疾患發生。就像我們並沒有吹風淋雨，還是可能會在換季或免疫力下降的時候患上感冒。當我們的生活環境發生改變或遭遇突發事件時，我們的心理也會產生異樣。這時候，選擇接受諮詢是一種很好的解決方案。不要指望心靈的傷口會隨著時間而自動痊癒，置之不理更有可能讓病情惡化。一個好的醫生不僅能讓你這次的心靈感冒痊癒，還能讓你的精神免疫力提高，增強日後抵抗挫折的能力。

即便你不去找心理諮詢師，也應該找周圍值得信賴的長者談談你的苦悶。這位長者可以是人生經驗豐富的人，也可以是親戚朋友中具有榜樣力量的長輩。另外，如果有人需要向你傾訴，請一定不要吝嗇自己的時間，哪怕抽出一點點的空閒也好。也許我們只要負責聽一聽，便能讓對方的痛苦減輕許多。

對於任何人來說，傾聽的力量都是不可忽視的。因為它是溝通的第一步。事實上，傾聽並非想像中那麼簡單。很多時候，傾訴的人會陳述一堆雜亂無章的事情，或者毫無重點地兜圈子。但是即便如此，或者說越是如此，我們越要耐心地聽下去。傾聽也是需要努力才能完成的事。只要你努力，你的傾聽技巧就一定會提高。

在畫家中，就有一些人是依靠傾聽的力量而活下來的，比如梵谷。

眾所周知，梵谷在世期間一直不被認可。他的父親總是看不起這個沒有能力養活自己的兒

子，他愛的女人也總是不願意接受他的追求。只有一個人，十幾年如一日地支持他、傾聽他的苦惱，這個人就是他的弟弟西奧。因為有這個願意聆聽的弟弟，梵谷才寫下了六百多封信件，這些信件可謂是無比珍貴的美術史料。要是沒有弟弟堅持不斷地支持與聆聽，恐怕梵谷在如此悲慘的處境之下會更早離開人世。

西奧的傾聽，讓梵谷堅持了下來。有人說，梵谷正是因為羞愧於自己對弟弟的拖累，才朝自己開了一槍。

不管這說法真實與否，對於梵谷來說，弟弟的的確是最忠實的朋友、家人和靈魂夥伴。

在梵谷去世後不久，西奧也黯然離開了人世。西奧的夫人約翰娜將丈夫葬在梵谷的旁邊。看著兩個並排的墓碑，我們不得不為這對生死相隨的兄弟而感動。

在西奧與梵谷的信件往來中，我們可以充分感受到西奧的傾聽是多麼有耐心與同情。

似乎心情不安的時候，對每件事的解釋都會指向更糟糕的方向。如果你身體好一點了，就趕快給我寫信吧，哪怕只有幾行字也好。我不認為我的擔心是不必要的。總之，我希望你能把你所有的事情都告訴我⋯⋯不要失去勇氣，親愛的哥哥。不要忘了我是多麼想念你。

——《梵谷，靈魂的信件》

麥田裡的收割者與太陽
Wheat Field with Reaper and Sun
梵谷
1898／布面油畫／73.2×92.7cm／阿姆斯特丹梵谷美術館

〈麥田裡的收割者與太陽〉這幅作品是梵谷收到西奧的信件後創作的。人生是孤獨的延續。

我們正如畫中的男子，在廣闊的人生田野上一點一點耕種種屬於我們的生活。當我們感到辛苦疲憊時，不妨找人傾訴吧。當別人需要傾訴的時候，也不要吝嗇我們的眞誠聆聽。要知道，僅僅是聆聽本身就足以在別人心中播下希望的種子。

生命中那些最痛也最美的小事

為了完成每日的工作，
我必須去酒吧。

——土魯斯・羅特列克

Henri Marie Raymond de Toulouse-Lautrec-Monfa

我喜歡喝酒，但酒量很差。記得在大學剛入學的時候，我特別喜歡與人拼酒。每次喝完必醉，於是第二天就在宿醉的痛苦中醒來，懊悔不已。然而到了下一次喝酒的時候，依然會重複同樣的經歷。這樣的我究竟是何苦呢？現在想來，大概是為了「裝成熟」吧。

人之所以需要裝，是因為並不具備或者缺少某樣東西。即便如此，仍然想讓別人知道「我有，我很強」。作為剛入學的新生，我不希望一開始就被人貼上「不能喝酒」的標籤。所以，不論是老師還是前輩遞過來的酒，我總是若無其事地一飲而盡。有時候實在難受了，我不得不去洗手間把胃裡面過量的酒精吐出來，再回到酒桌上繼續喝。

一旦喝了酒，我就在狂躁與憂鬱之間遊走。時而興致高昂地載歌載舞，時而極度消沉甚至為過街螞蟻的性命擔憂。兩種狀態都導致了種種不良後果，以至於我終於領悟到逞強喝酒是

多麼愚蠢。不能喝就說不能喝，如此自信坦蕩地做自己多好啊！更何況，人不論在什麼情況都應該保護自己的身體。只可惜這些道理我是在吃了不少苦頭之後才領悟，而當時那個害怕被人看穿酒量差、拼命裝成熟的我是無論如何也聽不進去的。不久之前，我回母校辦一些事情，發現「飲酒文化」依然盛行於校園中，學生們個個以拼酒量爲樂。

除了喝酒之外，我們在很多地方都可以看見「裝」這行爲，其原因歸根究底不外乎掩蓋自己在某方面的缺陷或匱乏。比如有的人爲了掩蓋窮酸，硬要買超出自己經濟能力的進口車。比如有的人不懂裝懂，反而鬧了笑話。在這些時候，最清楚自己是在裝的人就是本人了。

在畫家中，有一些人從不掩飾自己的缺陷和弱點，甚至將它們原原本本地展露出來，最終取得了成功。還有一些人，甚至將短處變成了長處，將缺陷變成了藝術，成爲美術史上熠熠發光的明星。比如從沒有正式學過繪畫，卻憑藉獨特的畫風成爲一代名家的亨利·盧梭（Henri Rousseau，1844-1910），以及晚年因關節炎而無法執筆，轉而選擇用剪紙進行創作，結果取得巨大成功的馬蒂斯。

除此之外，還有一位簡直可以稱爲缺陷綜合體的畫家，他就是羅特列克（Henri de Toulouse-Lautrec，1864-1901）。他出生於法國西南部地區的一個貴族家庭，自幼體弱多病，早年因爲兩次意外而腿部殘疾，從此之後高幾乎沒有增長。

在重視家門榮耀的父親看來，羅特列克簡直是自己的污點。他多希望兒子像自己一樣天生擁有英俊的外表、擅長運動、活躍於各種社交場所。然而，羅特列克不僅完全沒有遺傳他的優秀，甚至完全往相反的方向發展，除了整天窩在房間裡畫畫什麼也不幹。最終，父親甚至不願意將財產留給這個兒子，而是將繼承權全部交給了羅特列克的姐姐。

唯一支持羅特列克的人就是他的母親了。她心裡清楚，羅特列克的身體孱弱與近親結婚有莫大的關聯，而非孩子本人的錯誤。一邊是體弱多病的兒子，一邊是在外桃花不斷的丈夫，母親心中苦楚可想而知。而最能理解母親的人，也只有羅特列克了。

羅特列克出行必須倚靠拐杖，所以他不能像別的印象派畫家那樣在戶外寫生，只能出沒於酒吧、舞廳和咖啡館等室內場所，對著妓女、舞女、服務生作畫。在他看來，這些出沒於聲色場所的女子和自己一樣，都是「有缺陷的人」。他透過描繪她們，來治癒自己內心的傷痛。在繪畫中，他暫時忘記來自父親的鄙夷、來自旁人的冷眼，還有受傷害的母親……。

羅特列克雖然屬於印象派畫家，但他的創作不局限於油畫，還包括色粉筆畫、水彩畫、版畫、海報設計等。對於自幼殘疾的他而言，也許人生本身就是一場多餘的旅行吧。所以他即便在昏暗的酒館和舞廳裡也能畫出精彩的作品，在悲慘的處境中也能坦然地做自己，倒也痛快。

在他的作品中，我們可以體會到人世間的各種酸甜苦辣，猶如欣賞一幅幅美麗卻悲傷的電影劇照。

〈紅磨坊的沙龍〉這件作品與他的其他作品相比，顯得有些安靜，似乎時間在畫面上停了下來。畫面中的舞女們並沒有準備上臺，所以看上去格外輕鬆，整個空間給人以蕭條感。他筆下的舞女，雖然出身貧賤卻自有一種高貴、性感與神秘。如此豐富的視覺表現，也許是源於他絕佳的觀察力。

羅特列克幾乎沒有畫過自畫像，只留下了一張謎一樣的剪影。

在〈紅磨坊〉這件作品中，我們可以看到一些圍坐在桌前的人。他們身後，有兩個人走過。其中一人個子很高，另外一個人的個子很矮。較高的那個叫塞拉揚（Tapie de Celeyran），是羅特列克的堂兄弟，而個子矮的那個自然就是羅特列克自己了。建於一八八九年的紅磨坊是一個有華麗水晶吊燈和戶外庭院的美麗舞廳。對於羅特列克來說，這座位於蒙馬特高地的房子簡直就是天堂。白天，這裡擠滿了高談闊論的畫家和哲學家。晚上，這裡又被叛逆青年和風月女子所佔據。在這裡，你可以同時領略到高貴與貧賤，雅致與粗俗，可謂是精彩紛呈。

羅特列克所創作的紅磨坊海報，一直是收藏家眼裡的搶手貨。如果你想知道這些海報當時

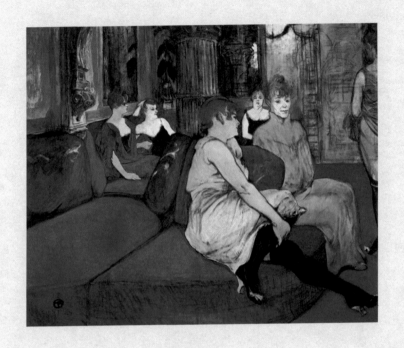

紅磨坊的沙龍
Salon de la rue des Moulins
(In salon of rue des Moulins)
羅特列克
1894／布面油畫／111.5×132.5cm／法國羅特列克美術館

CHAPTER.2

有多火，只要參考韓國漣川支石墓慶典、陽平冰魚慶典時人們爭相購買宣傳海報的盛況就可略知一二了。當時，紅磨坊舞臺上最紅的女演員名叫拉．古留。羅特列克在海報中以剪影的形式突出了她的優美舞姿和身體律動感，讓人印象深刻、讚歎不已。

也許，如果沒有人生路上的諸多坎坷，就沒有後來的羅特列克。傷痛與挫折，總是會帶來成長與經驗。雖然他最後因為酒精中毒而在三十七歲時英年早逝，他留下的那些描繪燈紅酒綠的傑出畫作，卻始終讓人如癡如醉。

這個世界上很少有生而完美的人，更多的是雖有缺陷卻不斷趨於完美的人。西班牙藝術家哈維爾．馬里斯卡爾（Javier Mariscal）患有先天閱讀障礙，無法正確理解文字，只能靠繪畫進行交流。而正是他，創造了巴賽隆納奧運會的吉祥物「可比（Cobi）」。擅長描繪芭蕾舞女的畫家竇加（Edgar Degas，1834-1917）晚年視力嚴重下降，無法作畫的他選擇用雕塑來創造藝術，留下了與繪畫作品一樣傑出的大批雕塑。**這些有缺陷的人，接受並克服了自己的缺陷，變得更堅強、優秀而從容不迫。**

比起同期報考美術學院的同學，我的基礎要差一些，所以第一年很自然地落榜了。第二年的考試中，我也是幾經波折才獲得成功。這個世界總是不願意輕輕鬆鬆給我想要的東西。

重考期間，我的心理壓力很大。我終日除了讀書就是畫畫，連梳妝打扮都顧不上，還長

146　　用美術撫平人生的傷痛

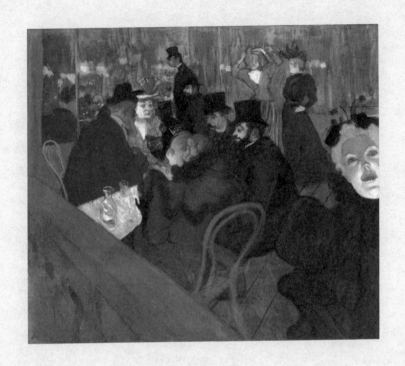

紅磨坊

Au Moulin Rouge (At the Moulin Rouge)

羅特列克

1892-1895／布面油畫／123×141 cm／芝加哥美術館

CHAPTER.2

胖了許多。在一個女孩子最愛漂亮的年紀，我成天不修邊幅，吃的是可以在十分鐘以內消滅掉的紫菜飯團，再加上當時家裡經濟條件困難，我身上又多了一個「貧窮」的擔子。那時候的我，根本沒有自信，只有深深的挫敗感。

更要命的是，當時的初戀男友已經考上了大學，他每天興致勃勃地參加各種社團活動，盡情享受大學生活的快樂，與灰頭土臉的我形成了鮮明對比。眼看自己最親近的人走著與自己完全不同的路，我的挫敗感與自卑可謂是達到了極點。最終，我們自然而然地走向分手。

之後又過了很長時間，當我再想起那段充滿挫敗與失落的日子時，竟然可以淡然一笑了。

在二十歲的年紀，我經歷了重考，知道學識地位對於一個人的重要性，也真實感受到了無怨無悔的努力之後也未必如願的苦澀。這些經歷都是寶貴的財富，它們一方面提醒我努力與成果未必能成正比，一方面也讓我更加堅信積極的心態定能帶來積極的改變。

從某種意義上來說，**挫敗感是成功的催化劑。而要讓這個催化劑真正發生作用，就需要實實在在的努力。**如果比別人差，那就付出兩倍、三倍的努力。因此，我對於那些有缺陷而努力奮鬥的人總是無比支持。缺陷沒有掩蓋他們的才華，甚至改變了我們今天生活的這個世界。挫敗與缺憾，是這個世界上最痛也最美的東西。

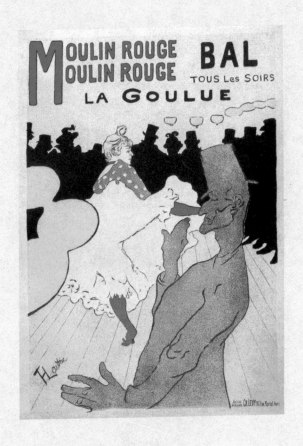

紅磨坊海報
Cartaz do Moulins Rouge (Moulin Rouge: La Goulue)
羅特列克
1891／紙上石版印刷／170×118.7cm

那些為愛付出一切的人最後都如何了？

自愛是一種最偉大的愛。

<div align="right">

——麥可・梅瑟｜*Michael Masser*

</div>

瑪麗安・凡・維諾肯（Marianne von Werefkin，1860-1938）出生於俄國一個軍人家庭，母親是一名畫家。她才華出眾，卻在去世五十年以後才公開作品，所以對大眾而言並不熟知。

美術史中男性畫家數不勝數，女性畫家卻寥寥無幾。比較廣為人知的，只有後面會介紹的瑪麗・安東妮的肖像畫家伊莉莎白・維傑・勒布倫（Elisabeth Vigée Le Brun）、昆蟲學家兼畫家瑪利亞・希比拉・梅里安（Maria Sibylla Merian），以及芙烈達・卡蘿（Frida Kahlo）、貝爾特・莫里索（Berthe Morisot）、瑪麗・卡薩特（Mary Cassart）等。

維諾肯的名氣與才華完全不成正比，很大程度是因為她在失戀之後停止了繪畫。她預見了新如果從歷史的角度來看，她可以稱得上是二十世紀初西方美術的革命先驅。

的繪畫潮流，與康定斯基、保羅・克利等一起結成了藍騎士社（Der Blaue Reiter）。（譯注：一九〇九年，慕尼黑新美術家聯合會成立，這一組織後來發展成為藍騎士社。）

　　　　　　用美術撫平人生的傷痛

然而，她與畫家雅夫林斯基（Alexej von Jawlensky）的結合卻讓她的人生蒙上了陰影。當時，瑪麗安正在俄國現實主義畫家列賓（Ilya Repin）那裡學習，對年輕英俊的同學雅夫林斯基一見傾心。隨著對雅夫林斯基的愛日益加深，瑪麗安越發覺得這個男人才華出眾，而自己遠不能及。就這樣，瑪麗安漸漸成了雅夫林斯基背後的女人，而放下了自己手中的畫筆。儘管父親的離世也是她中斷藝術生涯的一個重要原因，但更重要的是瑪麗安將雅夫林斯基的成功看得比自己的成功更重要。她把所有的愛與希望都寄託在了雅夫林斯基的身上。然而好景不長，雅夫林斯基愛上了一位年輕的僕女，還與對方生下了兒子。

瑪麗安放棄了自己的才華、夢想與青春，得到的卻只有背叛和破碎的自尊。直到接近五十歲，她才開始重新拿起畫筆。從她的作品中，我體會到了一個女人深深愛過又深深受傷後的巨大痛苦。

在〈悲傷心情〉這幅作品中，我們可以看到一個女人雙臂交叉，與自己背後的男人漸行漸遠。男人的背影越來越模糊，而她的臉上面無表情。周圍的紅色田野彷彿代表了她那曾經熱烈燃燒過的愛。我多希望，畫中的女人可以徹底放下狠狠傷害背叛自己的男人，重新找到屬

於自己的人生。

和很多人一樣，我也曾經奮不顧身地愛過。我希望與他結婚，永遠幸福地生活在一起，甚至根本無法想像沒有他的世界會是什麼樣。我一步步淪陷在愛裡，整個頭腦都被愛情所佔據，幾乎失去了自己。最後，這段戀情顯然以失敗告終。事過境遷，我結識了現在的丈夫，過上了幸福的生活。回首過去，我最大的感悟莫過於：比起愛情來，最重要的東西永遠都是自己。

不可否認，愛情可以帶給我們無與倫比的美好體驗。但如果一份愛情要求我們必須拋棄自己的夢想與生活，那它就是危險的。你要相信，好的愛情會讓你離夢想更近，和對方一起攜手走向更好的未來。KBS節目《不朽的名曲》中的「POPING小子」南賢俊與朴愛麗就是「好愛情」的典範。朴愛麗是韓國歌劇團的著名女演員，南賢俊是一名街舞演員，他們的結合使雙方的能量都得到了更大的發揮，令人豔羨不已。他們不僅在各自的藝術領域表現出色，還透過合作擦出了新的火花，可謂是互相扶持、共同進步的愛情模範。我們不妨想一想，現在身邊的這個人，是不是那個可以和我們一起開創美好未來的同伴呢？

愛情與學習不同，並不是修完學分就可以畢業，也並不是愛得越多，戀愛的技術就越高明。否則，我們豈不是在死之前才能遇到這輩子最好的戀愛對象？有人可能會問了，究竟

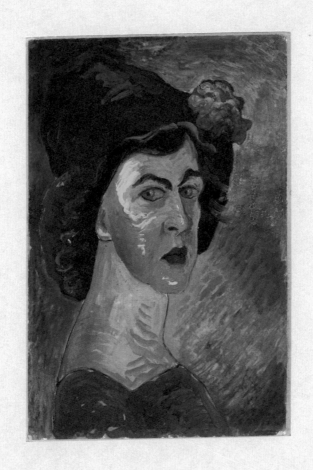

自畫像

Self-portrait

瑪麗安・凡・維諾肯

1910／蛋彩、畫紙／34×51cm／慕尼黑倫巴赫美術館

CHAPTER.2

最好的愛情何時才會出現？我想說的是，當下你所擁有的，就是最好的。我們無法回到過去，也無法預知未來，唯一可以把握的就是現在。從現在起，珍惜我們現在所愛的人，並好好愛自己。

我們總是將愛與犧牲連繫在一起。但如果愛裡面總是一個人在犧牲，這份愛情就會變得沉重而令人疲憊。如果現在的你正為了對方放棄自己的生活與夢想，那你就要想一想，這是不是真正的好愛情了。好愛情會讓你保有自己的一片天地，同時又能與對方共同成長。

那些我曾經拼死拼活保護過的愛情，最終都因為種種原因消失了。有時候是對方先放手，也有時候是我精疲力竭。愛情的傷害讓我成長，但被拋棄的挫敗感與失落卻久久縈繞在我心頭，難以消散。

一位活佛曾經說過，「只有你自己才是最有資格獲得你的關愛與呵護的人。」愛是一件美好的事情。但不要忘了，在愛他人的同時，也要多愛自己一些。

悲傷心情
Tragic Mood
瑪麗安・凡・維諾肯
1910／蛋彩、畫紙

CHAPTER.2

用閱讀拓展人生的領域

> 這世界上再找不到
> 像讀書這樣廉價而可以獲得
> 持久愉悅感的事情了。

<div align="right">

——蒙田
Michel Eyquem de Montaigne

</div>

一個熱愛讀書的朋友曾經這樣對我說：

「每次相親時，我詢問女孩平時有什麼愛好，很多人都回答讀書。讀書難道不應該是一項日常活動嗎？怎麼在她們眼裡就成了愛好？」

聽到這話，我默不作聲地笑了。說實話，我心底裡並不認同他的說法。因為我就是那種把讀書當成愛好的人。小時候經常聽一首叫作《愛好是愛情》的歌，而我每次都會把歌詞改成「愛好是讀書」。

當然，他的話並沒有錯，現在把讀書當日常活動的人越來越少。二○一三年，韓國文化體育觀光部展開了一項名為「國民讀書現狀」的調查，結果顯示韓國人均讀書量為每年九本，

用美術撫平人生的傷痛

每十個成年人中就有三人是一年也不讀書的「書盲」。而人均每天的閱讀時間為僅僅不到三十分鐘。

為什麼人們明知讀書的重要性卻不願意讀書呢？我想，是因為內心缺乏閱讀的衝動。畢竟閱讀並不能立刻換來立竿見影的成果。一個待業青年不可能讀完書立刻就有工作，一個職場人也不可能因為讀書而加薪。

在我周圍，熱愛讀書的朋友也並不多，堅持讀書習慣的人更是寥寥無幾。從什麼時候開始，讀書不再是我們日常生活的一部分，而成為一種特殊的活動呢？如此看來，讀書作為一種愛好也並不為過了。

說實話，我也是在不久前才開始好好讀書的。我喜歡去書店以「血拼」的心態買書，自從工作以來，每個月都會花兩千塊左右的錢來買書，但是讀來讀去也只限於自己喜歡的那幾本，也沒有好好寫過讀後感。就這樣，大部分買來的書都被束之高閣。即便有時候有意識地買一些突破閱讀習慣的書，到頭來喜歡讀的還是自己習慣的那些類型。

我家大約有超過兩千本書。但說句老實話，我活了三十二年，從七歲識字到今天這二十五年間，真正仔細閱讀過的書還不超過五百本。

我自幼讀書習慣就比較奇特。我似乎總是沒辦法好好讀一本書，要嘛讀著讀著開始在書上

CHAPTER.2

塗鴉寫字，要嘛看到喜歡的句子，就抄到便利貼上到處張貼，書卻扔到了一邊。我總是在廁所、床頭、沙發、餐桌到處都擺幾本書。於是一會兒讀這本，一會兒讀那本，總是換來換去。

有一次一位愛書的朋友來我家，看到我讀書如此沒有章法，差點沒氣暈過去。她是那種將書本奉若神靈，絕不會輕易折疊書角或畫線的人。她的態度讓我隱隱有些懷疑自己這樣的讀書習慣是不是不太好。不過偶然有一次在NAVER（譯注：韓國知名入口網站）的「知識人書齋」中讀到，不少作家都和我有一樣的閱讀習慣，甚至有作家認為書本根本就沒有從頭讀到尾的必要。

這下子我如釋重負。沒想到自己長久以來看似錯誤的行為，居然有了合理的證據和解釋。

於是，我變本加厲地「不好好讀書」。後來有一次在名為「高效率閱讀」的講座上，我又一次發現老師介紹的讀書方法竟然與我的閱讀習慣頗為相似。從此，我讀書就越發沒有章法了。

看到喜歡的句子就毫不猶豫地畫大粗線，一有什麼想法便毫不猶豫地寫在書頁上。

閱讀讓我與未知的世界連接，讓我變成更好的人，並使我懂得如何處理那些從未遇見過的狀況與問題。 從這點上來看，讀書可謂是擴展了我人生與思想的邊界。

著名印度醫學作家狄帕克・喬布拉（Deepak Chopra）曾經說：「閱讀給了我們停下來回顧自

身的機會。」在以電視爲首的視覺媒介佔據主流的今天，停下來回顧自身變成了一種奢侈的

體驗。我們一旦打開電視機，便會不由自主地接收大量視覺資訊，造成「大腦跟著資訊跑」

的窘態。而閱讀不同。書在我們自己的手裡，速度由自己調節，我們可以在腦海中構建想

像，也可以暫時停下來對某個概念進行充分理解。如此良好的閱讀體驗與渴望進步的意志相

結合，便形成了精神上的長足進步。

但凡經歷過閱讀帶來的精神變化的人，都知道閱讀的魅力所在。即便是同一本書，每一個

人讀到的感興趣的句子都不同。即便是以前讀過的書，重新閱讀也會有不一樣的感覺。當產

生共鳴的句子出現時，我們會感到心頭一熱，甚至熱淚盈眶。我每當體驗到讀書帶來的震撼

時，便會成爲不折不扣的讀書教信徒。

在結婚之前，我有一個美麗的幻想，那就是將我和未來丈夫的書合起來，組成一個家庭

小書店。而現實是，我選擇的男人是一個一輩子只反覆讀兩本書的人。我們同居之後，他

帶過來的書就只有兩本，那就是幾年前流行的朗達·拜恩（Rhonda Byrne）的《秘密》（The

Secret）的英文版和韓文版。長時間生活在美國的他，在讀完英文版後感覺意猶未盡，便又買

了韓文版。他堅信那本書所描述的宇宙法則，在過去十年都按照書中所宣揚的方式去生活。

既然如此，我也只好認命了。於是，我在新房的書架上，將他僅有的兩本藏書放在了中

央位置。在眾多書中，那兩本書似乎格外引人注目。我想，也許是因為它包含了老公年輕時代的夢想與情懷吧？多讀書固然好，反覆讀同一本書，也不失為一種獨特的學習方式。

古人愛讀書。他們對書的熱愛可以從傳統繪畫「冊架圖」中窺見一二。這種圖畫流行於十八、九世紀，顧名思義是一種描繪書架與書冊的繪畫，表現了古人對於書籍的珍愛之情。

在名畫中，這類畫屬於「文房圖」。

「冊架圖」的誕生，與朝鮮時代熱愛文藝復興的君主——正祖帝有莫大關聯。在正祖帝的主持下，宮廷成立了畫院。畫師們便開始描繪冊架圖。與之相對應的，是中國的多寶格景畫，區別在於多寶格景的內容不拘於書本，而冊架圖更強調書本本身。這種繪畫一開始流傳於上流社會，後來漸漸擴散到民間，可謂是風靡一時。在當時的富貴人家，屏風大小的冊架圖極為普遍，普通人家的冊架圖則要小得多。

隨著冊架圖的盛行，畫中書架上的擺設也從中國的陶瓷、華麗器具等逐漸轉化為具有朝鮮特色的瓷器和物品。

古人比我們更愛書，但他們要找一本書卻並不像今天的我們這樣容易。對於貧苦的古代讀書人來說，能夠盡情閱讀自己喜歡的書，就是人生最大的幸福了。也許正是懷著這樣的憧憬，他們才會在自己的房間掛上冊架圖吧？

冊架圖
作者不詳
20世紀／78×38cm／8幅屏風之局部

大部分的冊架圖作品在透視上都有些扭曲。按照近大遠小的透視原理，越是靠後的物件其畫面上的形體應該越小，而冊架圖卻恰好相反，大部分都是「遠大近小」。這樣有趣的表現手法也許是為了說明讀書可以擴展人的世界觀、加深人的思想深度，從而使遙不可及的事物變得清晰可見。此外，冊架圖的繪畫視角也並非單一視角，而是多角度疊加，時而從下往上，時而從上往下。這種繪畫方式與畢卡索的立體派繪畫頗有相似之處，似乎暗示了同一本書也可以從不同的角度去閱讀。

以前的我非常熱愛旅行。只要有三天的假期，就會去日本。要是有五天假期，就去菲律賓或者泰國。要是有十天的假期，就去歐美國家。我見過的機場恐怕比我看過的畫還要多。

我原本以為自己這輩子都會在不斷的旅行中度過，最近卻發現隨著心境與環境的改變，旅行變得不那麼吸引了。有一天整理書桌，我看見了許久不用的護照本，才發現自己依然有一顆熱愛旅行的心。

然而旅行真正的意義是什麼呢？無非是從重複的日常生活中暫時脫離罷了。

既然如此，去哪兒旅行就沒那麼重要了。哪裡都可以是出發機場，哪裡都可以是目的地⋯⋯於是，我開始經常去光華門旅行。我走進名叫書店的國家，輾轉於不同的書之城市，在那裡找到了另外一片天地。如今，書本已經成為對我而言最偉大的旅行。

「可是我沒時間讀書啊。」

「我看到那麼多字就頭疼。」

不少人都對我說過類似的話。是的，大家都很忙。越是那些在自己的領域取得成就的人，越是愛讀書。他們再忙也要堅持讀書，必然是的的確從中獲得了益處。所以，在我看來「沒時間讀書」這句話的潛臺詞不過是「我不願意花時間在讀書上」罷了。

當你燃起讀書的念頭時，不需要將家打造成圖書館，也不需要做好萬全的準備。你只需要在清晨睜開眼，拿起身邊的書，隨意翻看十幾二十分鐘就夠了。你也可以在等人的時候，用讀書來打發時間。上下班的地鐵也是讀書的絕佳場所。我總是選擇坐地鐵而不是巴士。因為在沒有晃動的車廂裡，拿起筆來做筆記會比較方便。

不同的地點適合閱讀的書也不同。比如，我喜歡在家裡只有一個人的時候，讀美術方面的專業書籍，因為這時候精力最容易集中，而且還可以隨時透過電腦查閱相關資料。而文字優美的散文，我則喜歡在咖啡店或者其他環境優美的地方閱讀。在上下班的地鐵上，我會選擇閱讀那些即便中途被打斷也不影響閱讀體驗的短文合集，如果是四天三夜的旅行，我就會帶上平時因為忙碌而無暇翻看的心愛小說。

有沒有一種方式，可以擴展人生的疆域？有，那就是讀書。閱讀與繪畫都是我們開闊眼

界、豐富人生的理想途徑。因為愛書，我也喜歡與書有關的繪畫作品。每次看到這些作品，我對閱讀的熱愛就會又增加幾分。

「胸中萬卷書，方能作詩畫。」正如秋史金正喜（譯注：1786-1865，朝鮮王朝經學家、書法家、金石學家）所言，擴展人生版圖最簡單也最有效的方法只有一個，那就是讀書。

CHAPTER.2

那些指引我人生的畫家

3

既是女王，也是朋友——伊莉莎白・維傑・勒布倫

順境中朋友知我，
逆境中我知朋友。

———約翰・丘頓・柯林斯 John Churton Collins

小時候特別喜歡一本名叫《凡爾賽玫瑰》的日本漫畫，尤其對漫畫中的男主人公奧斯卡情有獨鍾。當時我很好奇，凡爾賽玫瑰究竟是什麼意思呢？瞭解之後才知道，原來它暗示了「華麗的洛可可文化以及如玫瑰般美麗的皇族女性」，表達了對凡爾賽貴族女人的稱讚。

漫畫中的女主人公名叫瑪麗・安東妮（Marie Antoinette，1755-1793），是奧地利王國女王瑪利亞・特蕾莎（Maria Theresia）的小女兒。為了確立奧地利與法國的同盟關係，她在十四歲時就孤獨地遠嫁法國。

傳說中瑪利亞・特蕾莎是全歐洲最美麗的女人。瑪麗・安東妮繼承了她的美貌，擁有白瓷般晶瑩剔透的皮膚，和令人驚歎的銀絲長髮。當時，法國貴族女性為了擁有像她那樣美麗的銀髮，甚至專門將白色的穀物粉末抹在頭髮上。由此可見，瑪麗・安東妮特可謂是引領

潮流的風向標。

但事實上，安東妮很不快樂。政治婚姻的枷鎖、宮中生活的枯燥再加上眾人時時刻刻的關注，這一切都讓她倍感孤獨。她選擇用窮奢極欲的方式來排解內心的苦悶。每天夜晚，她都會在凡爾賽皇宮的花園裡舉辦豪華的派對和舞會。由此而來的巨大開銷，讓原本就入不敷出的法國皇室無力承擔，只好向人民徵收更多稅金。此舉自然引起廣大民眾的強烈不滿。

「沒有麵包的話，吃蛋糕不就好了嗎？」

傳說中安東妮聽到百姓吃不起飯的消息，竟然天真無邪地說出了這樣的話。當然了，這句話很可能並不是真正從安東妮口裡說出來的。但由此可以看出，她奢侈與揮霍無度的形象是多麼深入人心。當時的百姓與後人對她的不滿甚至已經達到了不惜抹黑的程度。

先是當公主，後是當王妃，安東妮的人生可謂是華麗到了極致。但好景不長，法國大革命的到來使她最終被送上了協和廣場的斷頭臺。這位百姓眼中「可惡的奧地利母貓」「榨乾人民血汗的女人」，死的時候只有三十八歲。雖然她一生惡評如潮，卻在流行時尚的歷史上寫下了光輝的一頁。由她所開創的時尚風格，並沒有因為時間流逝而褪色。在時尚界，甚至有「瑪麗・安東妮風格」這樣的術語，專指十八世紀貴族女人的典型服飾。她的洛可可風格裝扮，即便以我們現代人的眼光來看，也絲毫不顯得過時，反而充滿浪漫與華麗的色彩。

二〇〇六年，女性導演蘇菲亞・柯波拉（Sofia Coppola）將瑪麗・安東妮的故事搬上了大銀幕。這部名爲《凡爾賽拜金女》（Marie Antoinette）的電影，以不批判也不稱讚的態度，對安東妮的一生進行了精彩勾勒，給觀眾留下了無限的反思空間。在那個公民意識覺醒的年代，安東妮沒有接觸新思想的機會，所以自然無法理解民間所發生的一切。同時，作爲女性除了窮奢極欲之外，幾乎找不到別的途徑抒發內心的寂寞。另一方面，她作爲女她也產生了或多或少的負面影響。如此多角度地考量，便更能理解她的悲劇命運。

十四歲的少女，原本正是無憂無慮、享受青春的年紀，尚難建立起成熟的善惡是非觀念。

但安東妮在如此年紀，就必須身擔王妃的重責，生活在眾人的矚目下，的確是一件相當不容易的事。

在電影中，安東妮曾經說：「雖然所有人都對我唯命是從，但我卻連一個眞正的朋友也沒有。我多希望有一天，哪怕只有一天，做一名平凡的女人也好啊。」

眞正能理解她這番心情的，恐怕只有女性畫家伊莉莎白・維傑・勒布倫（Elisabeth Louise Vigée Le Brun，1755-1842）。

伊莉莎白筆下的安東妮，雖然穿著錦衣華服，卻依然顯得落寞。她手裡拿著一枝美麗卻極易凋謝的玫瑰花，彷彿暗示了她那華麗綻放卻匆匆黯然收場的悲劇人生。

法國王后瑪麗・安東妮

Marie Antoinette, reine de France (Marie-Antoinette with the Rose)

伊莉莎白・維傑・勒布倫

1783／布面油畫／116×88.3cm／法國凡爾賽宮

CHAPTER.3

伊莉莎白是描繪瑪麗·安東妮爲數最多的法國女性畫家，也是安東妮爲數不多的知心友人之一。她出生於法國巴黎，十二歲時父親逝世，隨後母親改嫁入豪門，她也隨之進入了新的家庭。她從青春期就開始學習肖像畫，展示出非同一般的天賦與才能。後來，她與一位畫家兼美術商人結婚，成爲專爲法國貴族畫像的著名畫師，就連瑪麗·安東妮也邀請她進宮作畫。孤獨的安東妮與伊莉莎白一見如故，在隨後的幾年裡，伊莉莎白長期在皇宮中爲她作畫，也時不時畫一些其他皇室成員。

法國革命開始後，伊莉莎白離開法國，先後去了俄國、義大利、匈牙利等許多國家。就這樣，她結識了許多歐洲貴族，人氣越來越高。在羅馬，她受邀成爲美術學院會員。在法國進入拿破崙時代後，她又回到了法國，此時她已經五十多歲了，但始終以熱情投入繪畫事業中，一生留下了六百多幅肖像畫和兩百多幅風景畫。

與年紀輕輕就被送上斷頭台的瑪麗·安東妮相比，在顛沛流離中始終堅持繪畫的伊莉莎白似乎顯得幸運得多。但我想，這種幸運絕非偶然，而是與伊莉莎白平時的爲人處世有很大關聯。正是因爲她一向與人爲善、值得信賴，才會有那麼多人幫助她。她與丈夫始終與法國的貴族人士來往密切，所以就連國王的妹妹以及瑪麗·安東妮的母親特蕾莎都曾請她畫像。

在爲安東妮畫像的過程中，伊莉莎白會耐心地解釋自己的繪畫方法，並爲了改善眾人對安

戴草帽的自畫像

Autoportrait au chapeau de paille

(Self Portrait in a Straw Hat)

伊莉莎白・維傑・勒布倫

1782／布面油畫／97.8×70.5cm／倫敦國家美術館

CHAPTER.3

東妮的印象，而努力將她描繪成賢妻良母的形象。她與王妃之外的貴族夫人們也時常來往。

雖然這一切難免使她招來一些妒忌，但她並不介意，而是更加熱情地專注於繪畫事業。

一七八九年，法國大革命開始。法國皇宮受到襲擊，許多皇室成員淪為階下囚。伊莉莎白無奈逃離了巴黎。所幸她平日人脈甚廣，很快就被義大利的皇室成員保護了起來。

一七九三年十月十六日，瑪麗‧安東妮被處死。而此時，伊莉莎白將自己與丈夫的共同財產捐給了法國大革命的領導者。

〈戴草帽的自畫像〉這幅畫作是伊莉莎白的自畫像。

與瑪麗‧安東妮相比，她的美貌毫不遜色。畫面中的她手持畫板與畫筆，臉上露出與男性畫家不相上下的迷人自信，難怪連王妃都對她寵愛有加。

伊莉莎白擅長畫人，也十分擅長做人。在法國大革命前，她對皇室忠心耿耿。大革命爆發之後，她又積極地支持革命事業。有人說她太過圓滑，但我倒覺得這份圓滑並沒什麼不好，甚至可以說是人生在世所必備的一項技能。

總而言之，伊莉莎白成為皇室和貴族的寵兒絕非偶然。這一切都要歸功於她出色的繪畫實力和為人處世之道。若非如此，她的名字恐怕不會長留於美術史中。我們要相信，與人為善，必會有所善報。好好對待周圍每一個人，讓良好的人際關係為我們帶來更多好運吧！

選你所愛，愛你所選——梅里安與申師任堂

真正的成功
是終生從事自己所熱愛的事情。

——大衛．麥卡洛｜David McCullough

有這樣兩個少女。她們生於不同的時代，不同的地方，但她們都同樣處於女性難以獲得工作和學習機會、自由開展社交活動的大環境之中。於是，她們便開始對地上的螞蟻、路邊的花朵產生興趣，並將它們畫下來。她們經過堅持不斷的仔細觀察與勤奮練習，充分掌握了各種昆蟲的外形特點與習性，還完成了許多昆蟲的畫作。

她們一個是德國的昆蟲學家梅里安，另一個則是留下名作《昆蟲圖》的朝鮮畫家申師任堂。

在瑪麗亞．西碧拉．梅里安（Maria Sibylla Merian，1647-1717）所生活的那個年代，人們相信亞里斯多德的自然發生論，即是像蝴蝶這樣的生物是從泥土裡自然生成的。但梅里安從十三歲開始就對這個理論產生了懷疑，她總是抓一些昆蟲回家仔細研究。梅里安的父親馬修斯．梅里安（Matthaus Merian）是一名銅版畫家兼歷史學家，母親是一位地理學家兼著名出版

商人。在父母的影響下，梅里安自幼就展現出不凡的繪畫才能和學習天賦。

但隨著父親去世、母親再婚，梅里安變成了一個孤獨的小孩。她並沒有因此消沉，而是將時間投入到了對昆蟲的觀察和研究中。她還將自己的研究成果製作成銅版畫，並用水彩顏料上色，創造了一批獨具特色的昆蟲繪畫作品。

到了五十歲的時候，梅里安在看過新大陸的昆蟲標本之後，對那裡的昆蟲產生了濃厚的興趣，帶著小女兒踏上了前往蘇利南的旅行。在那裡，她穿梭於叢林之中，盡情採集各種昆蟲和植物標本，卻不慎染上了熱帶傳染病，並在兩年之後回到了德國。她拖著虛弱的身體整理在蘇利南所收集的資料，終於在一七○五年出版了名為《蘇利南的昆蟲變態》（Metamorphosis insectorum Surinamensium）的著作，展現了自己作為自然科學家與畫家的豐富學識與驚豔才華。

這本書中有六十多幅銅版畫，生動地描繪了各種植物與昆蟲，一經出版便在歐洲昆蟲學界引起了巨大轟動。俄國的彼得大帝對她的昆蟲繪畫十分感興趣，甚至四處找人打聽梅里安的聯繫方式，希望收藏她的畫作。

梅里安出生於女性活動受到限制的年代，但她為了自己所熱愛的事業而突破外界的阻礙，最終成為科學藝術（Science Art）的代表人物。但由於她並非昆蟲學科專業出身，也不會畫當時十分熱門的人物畫與宗教畫，在很長時間裡並沒有獲得與其才華相符的評價。直到她去世

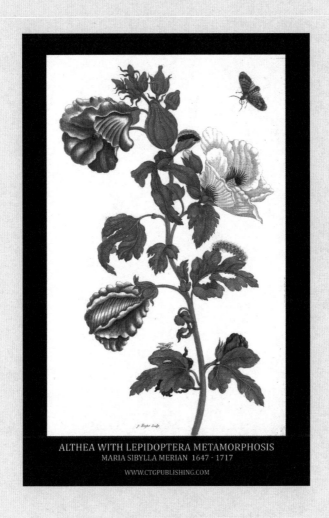

ALTHEA WITH LEPIDOPTERA METAMORPHOSIS
MARIA SIBYLLA MERIAN 1647 · 1717
WWW.CTGPUBLISHING.COM

木槿花與變態蝴蝶
Althea and Lepidoptera Metamorphosis
瑪麗亞‧西碧拉‧梅里安
取自《蘇利南的昆蟲變態》

CHAPTER.3

之後，人們才將九種蝴蝶與六種植物的名字以她命名。後來，德國政府還會將她的畫像印在了五百馬克的鈔票上。

除了梅里安之外，還有另外一位女性值得我們關注，她就是朝鮮著名書畫家申師任堂（1504-1551），也是詩畫家李珥的母親。申師任堂出生於一個普通家庭，家中五個孩子都是女兒，而她自己是最小的一個。她九歲開始自學繪畫，時常臨摹當時的知名畫畫家安堅的作品，比如〈夢遊桃源圖〉、〈赤壁圖〉、〈青山白雲圖〉等。父親被她的繪畫才能而震撼，時常感歎「你要是男孩該多好啊」。

在那個年代，女性沒有自由外出和讀書工作的機會，她唯一的愛好便是在家中描繪地上的昆蟲、小動物，農田裡的蔬菜、花朵等。她尤其擅長描繪昆蟲與花卉。由於她的畫作十分生動逼真，有一次將畫放在地上晾曬，一隻小雞走過來，竟然以為畫上的蟲子是真的，一個勁兒地啄，差點把畫紙弄破。由此可見，申師任堂的畫技可謂是相當了得。她是朝鮮時期賢妻良母的典範，更是當仁不讓的第一女畫家。

在韓國的五萬元紙幣上，可以看到申師任堂的頭像。她與梅里安一樣，出生於女性自由受到限制的年代，卻擺脫了環境的束縛，以持續不斷的專注與熱情對昆蟲與花朵進行觀察與探索，最終成了極具代表性的女性人物。

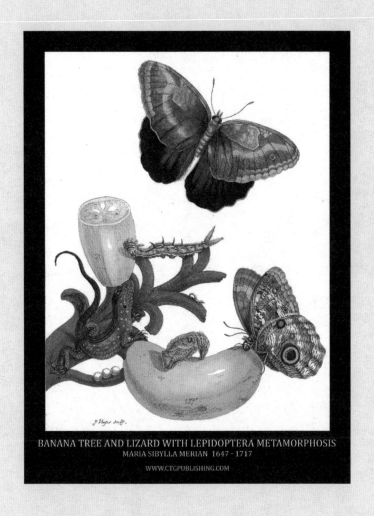

香蕉樹、蜥蜴與昆蟲的變態

Banana Tree with Lizard and Lepidoptera Metamorphosis

瑪麗亞・西碧拉・梅里安

取自《蘇利南的昆蟲變態》

透過她們的事蹟，我領悟了一個道理，即所謂成功就是從事自己所熱愛的事情，並排除干擾專注於自己內心的聲音。

「如果我沒找到可以全情投入的事業，是否還能獲得幸福呢？答案是不能，絕對不能。如果我沒找到，那我現在一定過得非常淒涼。」

這是億萬富翁、維珍航空的老闆理查‧布蘭森（Richard Branson）曾經說過的一句話。這位曾經駕駛熱氣球穿越太平洋、大力支持太空旅行商業化的傳奇人物，正是靠著對事業的無限熱情，走上了人生的巔峰。

「我有自己喜歡的事情，可是它並不能立刻帶來財富。」

「在公司上班有固定收入，做自己喜歡的事情收入就沒那麼穩定了。」

經常有一些朋友，前來向我諮詢關於自由職業和創業的事情。他們最常說的話就是上面兩句。正如他們所想的那樣，這個世界上很少有兩全其美的事情，所以要想一邊做自己喜歡的事情、一邊賺得荷包滿滿，並沒有那麼簡單。但是，也不是說完全不可能實現。只要你相信自己，不斷傾注熱情與心血，總有一天會從你所熱愛的事業中獲得相應的物質回報。只要你相信自己，不斷傾注熱情與心血，總有一天會從你所熱愛的事業中獲得相應的物質回報。

爬過山的人都知道，站在遠處很容易看得到山頂，而爬到半山腰時山頂就不見了。事實上，這恰恰是因為我們離山頂的距離更近了。當看不到希望時，只要再堅持一下，再拼搏

德國 500 馬克紙鈔上的
瑪麗亞‧西碧拉‧梅里安畫像

一把，就一定能到達自己渴望的目的地。很多人在開始之前就開始憂慮，而中途又輕易放棄，就這樣虛度了一生。如果你已經找到了值得將生命的每分每秒投入進去的事業，就試去拚盡全力吧。這個世界上還有太多人，苦苦尋找著自己所愛卻未能如願，所以光是擁有熱愛的事業，就已經足夠幸福了。

在我教書育人的過程中，明白了一件事情。如果一個孩子有的科目比較好，有的科目比較差，與其花費時間補習，倒不如把精力專注在那些擅長的科目上。一旦孩子在某個科目取得好成績，就會變得自信，慢慢開始在其他科目上也獲得提高。而如果將精力完全投入到那些不擅長的科目上，不僅達不到良好的效果，還很容易自信全失。

高中時代，我的數學成績排名全班倒數第三。在我後面的兩個人，都是幾乎不上課的體育特長生。我花費了許多時間補習數學，成績還是不見起色。有時候我考試之前明明拚命複習了，結果比那些不看書的同學還考得差。雖然自信心倍受打擊，但我始終沒有放棄，繼續將所有的時間都用來學習數學。而結果依然很不理想。

終於有一天，我突然醒悟，將學數學的時間用來提高我本來就比較拿手的語文和政治。結果，我在高考中滿分八十分的數學科目只考了二十八分，但因為語文和政治分數比較高，也算是拉回了不少，好歹是上了分數線。由此可見，果斷放棄那些自己不擅長的事情，轉而

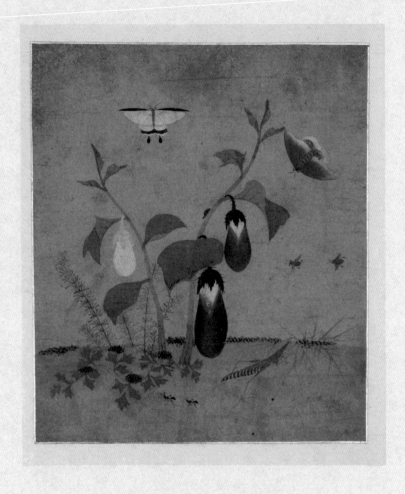

草蟲圖　中　茄子與大尖頭蝗
申師任堂
淡彩、畫紙／32.8×28cm／韓國國立中央博物館／8幅屛風之局部

將精力投入到自己擅長的事情上，才是明智之舉。

如果你英語不好，沒關係。如果你沒能考入好大學，也不要緊。只要你還沒有找到一件自己比別人做得更好的事情，並專注於它，就一定不會比其他人差。如果你還沒有找到自己的特長，就趕快拿出紙來，寫下那些喜歡做的事情吧，哪怕只是一些不那麼起眼的小事。只要找到了，你就能漸漸發現自己的職業方向。

讓我們像梅里安與申師任堂那樣，選擇自己所愛的事業，並為之拼盡全力吧。

「讓一個人變得強大的，不是他做了什麼，而是他付出了多少努力。」

這是美國小說家海明威（Ernest Hemingway）曾經說過的一句話。當我們為了自己所熱愛的事業而努力時，我們就成了自己的代言人，並不斷變得更加強大。

讓你夢想成真的咒語──尚-李奧・傑洛姆

如果你足夠渴望，
夢想就會成真。

──華特・迪士尼｜Walt Disney

有一天，小學時期最好的朋友給我發了一條短信。

「我居然在電視上聽到你小學時最喜歡唱的那首歌，看來你的意識很超前啊。」

有一段時間，一個電訊公司的電視廣告使得「Bibbidi-Bobbidi-Boo」這句話成了流行語。

〈Bibbidi-Bobbidi-Boo〉這首歌，其實是二十世紀五〇年代一部名叫《灰姑娘》（Cinderella）的動畫片裡的插曲。每當神仙教母要滿足灰姑娘的心願時，便會吟唱這句咒語。當時，這首歌還取得了美國告示牌流行音樂排行榜第十九名的好成績呢。

「Bibbidi-Bobbidi-Boo！」

小時候，每當我遇到什麼解決不了的問題，總是會念出這句咒語來。很神奇的是，它經常會讓我的小小心願變為現實。

這讓我相信，心願這種東西，只要心夠誠、念得夠多，就一定能實現。

在古希臘羅馬神話中，就有一則關於心誠則靈的故事。有一位名叫畢馬龍的男人，是賽普洛斯島上的國王。自古以來，島上的女人都會將登島的異鄉人處死並放置於祭台之上。這一舉動使得阿芙蘿黛蒂女神十分惱怒，便對島上的女人下了咒語，使她們成為出賣肉體而不知羞恥的妓女。

畢馬龍自幼生活在島上，看著這些浪蕩風騷的女人長大，所以在他眼中女性就是醜惡的代名詞。他有一雙巧手，擅長製作各種雕塑。有一天，他將自己心目中美好女性的形象做成了一尊雕塑。這件象牙雕刻而成的女性雕塑，美得無與倫比。於是，他漸漸愛上了雕塑。他和雕塑說話，送給雕塑禮物，為雕塑穿衣服，甚至給它佩戴珠寶……他對待雕塑，就像對待自己的戀人一樣，甚至希望，它有一天可以變成真正的女人，和自己結為夫妻。阿芙蘿黛蒂被他的真心所打動，決定幫他實現心願。

這一天，畢馬龍和往常一樣回到家中，第一件事就是親吻雕塑。神奇的是，他竟然在雕塑身上感覺到了溫度。漸漸地，雕塑越來越像人，最後竟然真的變成了人。畢馬龍長久以來的願望成真了！

於是，畢馬龍將雕塑，不，將這美麗的女人取名為「加拉泰亞」，並與之結為夫妻。

畢馬龍的故事給藝術家們帶來了靈感，許多畫家都曾經以此為題材進行創作。劇作家蕭伯納（George Bernard Shaw）曾經於一九一二年以這個神話為藍本，創作了著名戲劇《畢馬龍》。

在心理學上有一個術語，叫作「畢馬龍效應」。意思是如果你持續對某個物件傾注愛與關心，那麼收到這些關心與愛的人就會變得如你所期待的那樣，產生各種正面變化，比如變得更勤奮、能力更強等，並最終取得與期待相符的積極成果。在教育心理學領域，畢馬龍效應又特指教師以充滿愛與肯定的方式對學生施加影響，就會使得學生變得更加優秀，即強調教育過程中信任、稱讚與鼓勵所發揮的重要作用。

讓我們來看看傑羅姆（Jean-Leon Gerome，1824-1904）筆下的〈畢馬龍與加拉泰亞〉吧。在這幅作品中，我們可以看到雖然雕塑已經具備了真實的肉身，但腿部仍然是白色的象牙。如此看來，她是從頭部開始逐漸變身成人的。憑藉持續不斷的虔誠與祝願，畢馬龍將自己的雕塑女神變成了真人。同樣地，只要我們持續不斷地付出行動並真誠渴望，夢想也是一定能化成現實。

「哎，因為某些的原因所以做不到啊。」

人們經常將諸如此類的話掛在嘴邊。所以真正能夠不斷靠近夢想、最終實現夢想的人總是極少數。

CHAPTER.3

你是否也曾經像畢馬龍那樣，懇切地渴望某個東西，又持續不斷地為之堅持呢？關於這個問題，我想到了一件事。

去年夏天，我的公公突然病重，在濟州島的一家醫院裡住了很長時間。那段時間裡，我每個月都要跑過去看他三四次。而我的丈夫乾脆就住了過去，整日守在父親身邊。終於有一天，醫生告訴我們公公的病好得差不多了，可以出院。但是就在那一天，他的病情突然惡化，重新住進了加護病房。因為工作的關係，我不能立刻趕過去，我唯一能做的就是在首爾的家中為他真誠地祈禱。我在每天都會更新的藝術部落格上寫下了這件事，並懇請讀者和我一起祝願他早日康復。

公公生病已經兩個月了。當我們從醫生那裡得知他可以出院時，突然又傳來了他病情惡化的消息。看著公公飽受病痛的折磨，可以想像他的身心是多麼備受煎熬。而家人心急如焚的樣子，也讓我心痛不已。平時有空的時候，我經常會去教會、教堂和寺廟等宗教場所。我相信不論什麼宗教，只要給人類以祈禱的空間，便是值得感激的。

在很久之前，我看過一部名叫《我生命中最美的一週》的電影。在電影中，搭乘電車的男主人公林昌正鼓起勇氣，對車上的乘客說：

「請大家抽出一秒，只要一秒，為我的妻子祈禱吧！」

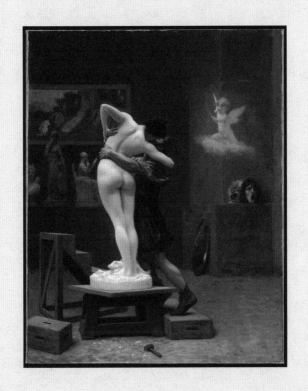

畢馬龍與加拉泰亞

Pygmalion er Galatée

尚-李奧‧傑洛姆

1890／布面油畫／88.9×68.6cm／紐約大都會博物館

我的丈夫之前一直生活在美國，與父親相處的時間少之又少。如今，他在韓國與我組建了家庭，原本想好好盡盡孝心，卻不料父親突然病重。今天早上，我們開始祈禱。我也懇請各位，能夠為我公公，也就是我丈夫的父親抽出一秒鐘的時間祈禱，願他早日康復。希望我和我的丈夫還可以為這位老人家多盡一些孝心，希望他長命百歲。

許多讀者都留下了為公公祝福的文字。而不可思議的是，當天上午公公的病情就真的好轉了。我懷著虔誠的信仰之心寫下的祝願，竟然幸運地成真了。

我相信，心誠則靈。只要祈禱的心足夠誠懇，願望就一定能實現。當你相信夢想時，你就會不知不覺做出與夢想相符的行動，並按照夢想的方式去生活。比如那些渴望成為歌手的人會不斷練習唱歌，那些渴望成為作家的人會堅持寫作，那些渴望成為棒球選手的少年會花費大量的時間訓練，那些渴望成為頂級廚師的人會不斷做同一道菜直到成功。如果你不對夢想抱以期待，又如何開始實現它呢？

當你感到壓力纏身、心煩意亂時，請相信一切都會好起來。 不管怎樣，願望成真的可能性都有百分之五十。與其以消極的心態看待未來，不如積極地展望。另外，你還可以念誦你的專屬咒語。要相信，南瓜變馬車、灰姑娘變公主的神奇魔法同樣可以降臨在你身上。

今天，我也要為我的願望而祈禱，並念出我的專屬咒語：「Bibbidi-Bobbidi-Boo！」

活出屬於你的色彩——亨利・馬蒂斯

我不論在哪裡都在探尋自我。
而我所追求的始終是表現性。

<div style="text-align: right">

——亨利・馬蒂斯
Henri Matisse

</div>

在當今社會，「九」這個數字格外殘酷。十九歲，意味著你必須參加競爭激烈的殘酷聯考。二十九歲，意味著你必須成家立業、有所擔當。

十九歲和二十九歲的殘酷，我都已經經歷過了。記得十九歲的時候，看到全班四十個人都在爲了聯考從早到晚拼命學習的時候，我第一次眞切地感受到聯考的殘酷。如果這四十個人裡，有十個放棄考大學，有二十個持無所謂的態度，只有十個在熱衷於學習，那麼我恐怕就不會感受那麼強烈了，而是會想：「我該加入哪一個陣營呢？」

然而，我並沒有什麼選擇的餘地。眞實的情況就是我們整個班的人，都在無比認眞地爲聯考做準備。所有人都想進入重點大學，但一流大學的招生名額有限。每個人都要盡可能地踩著別人往上爬，才能到達自己的目的地。這番景象讓我聯想到了一部日本電影《大逃殺》。在

電影中，學生們相互殘殺，只有最後的勝利者才能活下來。

到了二十九歲，我又體驗到了另外一種殘酷。

「你什麼時候才決定結婚？」

「你有存款嗎？結婚的錢準備夠了嗎？」

「結婚又不是我一個人說了算，還要看男方的想法嘛。」我一邊在心裡默默嘀咕，一邊恨不得對這些人當場發飆。天知道為什麼人們對於二十九歲的女人總是有那麼多疑問。雖然我並不是一個隨大流的人，但未能按照周圍人眼中的標準去生活，還是或多或少給我帶來了一些困擾。

不過，我始終相信，每個人都有自己的節奏。一隻禿鷹不能像麻雀那樣去飛行，那樣它什麼獵物也抓不到。一隻麻雀也不能像老鷹那樣去翱翔，那樣只會讓它頻頻掉落，什麼食物也覓不到。更何況，我們人類是這個世界上最複雜、想法最多的動物。一百個人有一百個人的活法，一萬個人有一萬個人的生活節奏。**努力配合別人的節奏並沒有那麼重要。重要的是，活出自己的節奏和色彩。**

大學四年級的時候，我也曾經在就業這座大山前躊躇不前。當時，我渴望加入一些優秀的設計類公司。作為工藝設計系的學生，我對自己的手工水準頗有自信，而設計製作傢俱或日

用品對我來說簡直是再適合不過了。

要想加入這類公司，首先必須取得專業色彩資格證。要獲得這個證書，需要通過筆試和操作考試。在操作考試環節，我們需要根據給出的題目進行色彩排列和構圖表現。在準備考試的過程中，我深切感受到了色彩含義的豐富，以及不同色彩組合所帶來的和諧美感。雖然這個證書並沒有對我的就業產生實質性幫助，但那時的學習經歷和對色彩的親密接觸至今都讓我受益匪淺，尤其是在我上兒童美術課和美術治療課的時候。

馬蒂斯（Henri Matisse，1896-1954）被譽為「史上最偉大的色彩大師」。他不是那種只靠一種色彩偏好取勝的畫家，而是擅長駕馭世界上所有的顏色，並懂得如何讓它們看上去最美麗、最和諧。每當我看到右邊這幅馬蒂斯的作品，就會禁不住思考，屬於我的人生色彩是什麼顏色呢？

畫面中的女性是馬蒂斯的妻子。她的臉上充斥著各種各樣的色彩。第一次看到這幅畫的人，恐怕會大驚失色，認為孕婦不宜觀看，甚至懷疑畫中的主角——馬蒂斯的妻子本人也對這件作品不甚滿意。但作者本人馬蒂斯卻認為——「我並沒有透過繪畫來創造一個美麗的妻子，我只是在還原真實」。

馬蒂斯第一次公開這件作品是在一九〇五年的沙龍展示會上。當時，與馬蒂斯一起參展的

畫家們的作品同樣擺脫了傳統繪畫觀念的束縛，以強烈的色彩給人以視覺衝擊。

在當時的人們看來，這一批畫家的作品實在太粗獷奔放，用色之大膽讓人聯想到了野獸，所以給他們冠上了「野獸派」（Fauvism）的稱號。馬蒂斯曾經說過，「我畫藍色不代表天空，我畫綠色也不代表青草」。對他來說，色彩並非固定觀念的傳達，而是情感的率真流露。

看著馬蒂斯的作品，我總是會聯想到「青春」二字。也許是因為他筆下的形象與色彩，總是那麼大膽不羈，就如同魯莽的青春一般。

仔細想想，我這二十幾年活得並不夠青春。反而是到了三十歲之後，生活才變得大膽充實起來。在二十多歲的時候，我總有些瞻前顧後，一方面想要抓緊這段寶貴的青春時光，一方面又擔心自己不能在三十歲之前有所成就，於是忐忑忑、小心翼翼，一不小心就讓時間溜走了。

在伍迪・艾倫（Woody Allen）執導的電影《午夜巴黎》（Midnight in Paris）中，男主角乘坐一輛馬車回到了過去。假如我也有機會搭上這樣一輛馬車，我希望自己可以回到二十歲。我會向那些我默默喜歡的人告白，我會在那些渴望嘗試又不敢嘗試的領域大膽挑戰，也會在那些希望重新開始的事情上毫不猶豫地重新開始。

寫完上面這一段，我猛然發現「其實這些事情現在做也來得及呀！」當然，告白這件事除

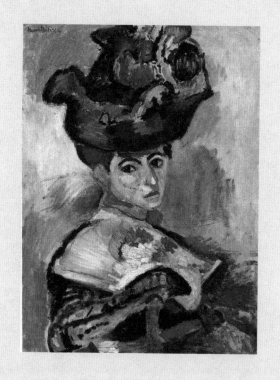

戴帽子的女人
La Femme au Chapeau
亨利・馬蒂斯
1905／布面油畫／80.7×59.7cm／舊金山現代藝術博物館

外，畢竟我已經結婚了。

在我周圍，有不少接近二十九歲的後輩。他們和當年的我一樣，時常是表面上若無其事，內心卻痛苦得要命，今天還是興高采烈，明天就失魂落魄，如此反反覆覆、折騰不休。作為過來人，我想對他們說：

在我二十九歲的時候，做過最不後悔的事情，就是和朋友一起盡興玩耍。我們一起外出郊遊，一起忘乎所以地打保齡球，一起在練歌房裡盡情嘶吼，一起在半夜聚會打羽毛球，甚至突然興起就結伴旅行……沒錯，最讓我快樂的就是這些看似無意義的事情，而不是自己賺了多少錢、拿了多少證書。很多你以為會持續不斷的快樂，往往出人意料地只屬於那一個階段。若早知道青春的快樂有限，我當時就會更加珍惜了。十幾歲、二十幾歲的青春，本就如彩虹般短暫，乾脆就盡情地享受吧。

另外，我想補充一點。那就是不要盲目追尋別人的腳步，不要按照別人的方式去過自己的生活。也不要總是拿自己與周圍的朋友比較。要相信，你所擁有的就是最好的，你的特質就是最獨一無二的，你的才能也可以是最優秀的。寶貴而短暫的青春，即便你什麼也不做也會悄然逝去，那麼，何不活出自己的色彩來呢？

就讓我們的人生色彩，如馬蒂斯的作品般那樣自由奔放吧！

如果有夢，那就向夢出發——保羅・高更

> 我閉上眼睛，
> 是為了真正看見。
>
> ——保羅・高更│Paul Gauguin

一九一九年，是第一次世界大戰結束後的第二年。《月亮與六便士》（The Moon and Six pence）這部小說正是於此年問世，並引發轟動，作者毛姆也因此而成名。小說的主角史崔蘭是一名四十多歲的中年男子，在倫敦股票交易所擔任普通職員。某一天，他突然給妻子留下一封告別信，離開了巴黎。妻子以為他跟別的女人跑了，然而事實並非如此，他只是去學習畫畫了。史崔蘭的原型不是別人，正是藝術家保羅・高更。

保羅・高更（Paul Gauguin，1848-1903）是一位半路出家的畫家。他出生於巴黎，幼年即隨家人移居秘魯利馬。然而，在即將到達秘魯的時候，他的父親就因為心臟病而去世。其餘的親屬帶著高更在秘魯的舅舅家裡生活了幾年，重新回到了法國爺爺的家裡。高更的母親靠做針線活為生。在十七歲的時候，高更成為一名見習引航員，他先後去了南美洲、地中

197　　　　　CHAPTER.3

海、北極等地方。一八七二年，他決定辭掉船員工作，回到巴黎在一家證券交易所任職。

一八八二年，法國股票市場崩盤。證券交易所的命運也隨之變得動盪不安。高更辭掉了工作，決心做一名專職畫家。作為畫家，他的前途並不明朗。沒有人看好他，妻子也不理解他。有一段時間裡，他甚至與所有家人斷絕了往來。但是他始終沒有放棄自己的夢想。他與朋友梵谷一起搬到了法國南部的小城市阿爾，共同生活、繪畫。但不久之後，兩人之間就發生了嚴重的衝突，梵谷剪掉了自己的耳朵，他則去了布列塔尼，繼續專注於繪畫。

比起文明世界，熱帶原始地區對高更來說更具吸引力。一八九一年，他用自己賣作品換來的錢踏上了前往南太平洋小島大溪地的旅程。

為了完成自己的夢想，高更毅然決然地放棄了家庭。作為一家之主，他可以說是相當不合格。但是，他對夢想的執著是令人感動的。他和別的畫家不同，並非自幼學習繪畫，而是在中年離開職場之後才開始執筆。然而，他的繪畫熱情卻比任何人都高。

在遠離物質文明的大溪地島上，他飽受窮困與孤獨的煎熬，期間還遭遇了病痛的折磨，但他終於堅持著繪畫。後來，他帶著在大溪地期間創作的作品回到巴黎開畫展，立刻吸引了眾人的關注。作品中獨具特色的原住民風貌與強烈色彩，給巴黎畫壇帶來了一股新風。在那之後，他的畫家生涯有了起色，但也絕非一帆風順。幾經起伏，他始終沒有後悔過自己當年

的選擇。

晚年，高更傾注了自己的所有心血，完成了人生中最重要的一幅作品——〈我們從何處來？我們是誰？我們向何處去？〉。這幅畫的長度足足達到了三百七十四‧六釐米，整個畫面可謂是人生喜怒哀樂與生活百態的濃縮。

這幅作品創作於高更最艱難的時期。當時，他貧困潦倒、病情惡化，女兒的突然去世更是差點讓他選擇自殺。在萬分痛苦之下，他開始思考人生。而沉思之後的成果，就是這幅曠世傑作。

如果我們從右至左觀看這幅作品，可以發現最右邊表現了象徵生命初始的孩子，到中間又出現了象徵生命成熟的摘果子的人。畫面左邊，我們可以看到一名大溪地島上婦女的雕像，旁邊站著的女子，正是高更的女兒阿爾林。也許，他是希望借用藝術的神奇力量，讓死去的女兒重新復活吧。

接下來，畫中出現了一位愁眉苦臉、披著頭巾的老人，看上去就像是正掙扎於生死邊緣的高更本人。

這幅將出生、存在與必將來臨的死亡逐一展現出的作品，表達了高更對於生命的所有疑惑。在畫面最右側，有一隻默默注視著一切的黑狗，同樣讓人聯想到高更自己。

高更的人生正如這幅畫作一般，包羅萬象、五味雜陳。當他的畫家生涯絲毫不見起色的時候，他的妻子和兄長曾勸他放棄繪畫重新回到工作崗位上。而他是這樣回答的：

我知道，如果重新工作，每個月賺個二千至四千法郎，也就不會被人指指點點了。但是，那並不是我想要的生活。成為畫家是我的天職，也是我唯一的出路。總有一天，孩子們會為有我這個父親而驕傲。

這就是高更，一個為了夢想不顧一切的人。除了他之外，還有不少為了夢想而放棄穩定工作，並最終獲得成功的人。他們的共同之處在於，大膽做出選擇，並為自己的選擇傾注全部的熱情與努力。

也許，你也曾經有過「明天一定要離開這個公司」的想法。也許，你也曾因為無法實現夢想而飽受煎熬。想一想高更吧，如果他沒有毅然決然地離開證券交易所，最後又如何成為舉世矚目的畫家呢？如果你也像他一樣有真正渴望去實現的夢想，就勇敢地走自己的路吧。

我們所欠缺的，不過是那一點點勇氣。

幾年之前，我參加了一次高中同學聚會。吃完飯之後，我們一行人來到了同學在新沙洞林

我們從何處來？我們是誰？我們向何處去？

D'où venons-nous ? Que sommes-nous ? Où allons-nous ?

(Where Do We Come From? What Are We? Where Are We Going?)

保羅‧高更

1897／布面油畫／139.1×374.6cm／波士頓美術館

蔭大道創辦的工作室。那是一間極為窄小的地下辦公室。在打開房門的瞬間，我就驚呆了。只見整個房間，從地板到天花板，全都堆滿了各式各樣的包包。這位同學一邊領我們進門，一邊笑著說道：

「我去年末開始和哥哥一起做皮包生意。現在才剛剛起步，不過一切都很順利，以後一定會好起來的。」

說實話，當時我頗有些為他的前景擔心。這個高中階段只知道跳舞、大學期間就忙著演講劇的孩子，在就業形勢最為慘澹的那一年，偏偏好運地進了一家大公司。這樣的結局幾乎是完美了，然而他有一天突然就辭職了，和哥哥一起去了美國學時尚設計。

在美國完成學業之後，他的哥哥先回韓國，在一家大公司做時尚策劃。而他繼續在洛杉磯和紐約學習了一陣，便回來做起了皮包生意。

事實證明，我的擔心是多餘的。如今，他的皮包公司已經成了著名品牌，也就是大家所熟知的 RAWROW。

RAWROW 品牌以簡潔時尚著稱，主要產品有皮包和皮鞋，品牌問世一年來就賣出了三十五億韓幣。這就是我身邊活生生的例子。一個跟隨內心的聲音去尋找夢想，並最終摘得成功的果實的例子。這個例子告訴我們，夢想並非永遠都那麼遙不可及，只要你肯努力，

它就會變成實實在在的現實。

在洛杉磯學習期間，他為了瞭解服裝製作的方法和時尚產業的運作，在服裝市場裡打了很長時間的零工。雖然薪水少得可憐，儘管每天的工作都是一些印染和打孔之類的雜活，他也絲毫不介意，始終充滿熱情地投入其中。眼看他在克服重重困難之後終於獲得成功，我由衷地為他感到高興。**原來只要心懷夢想，哪怕周圍再多冷眼，也終有實現的一天。**

當我還在為了夢想躊躇不前時，身邊的朋友已經用他們超強的行動力將夢想化為了現實。

昨天還一起喝咖啡、聊人生的朋友，今天就成了詩人。長期關注環境問題的朋友，在世界級的環境藝術設計展上拔得頭籌。他們的成功讓我興奮雀躍。我多希望像他們一樣，成為別人眼中的榜樣，用我的成功去點亮更多人內心的夢想之光。

所有正在為自己所熱愛的事業奮鬥的人們，所有走在與眾不同的道路上的人們，所有在荒蕪地帶開闢新道路的人們，所有不顧冷眼嘲笑堅持朝著夢想奮進的人們，我向你們致以最高的敬意！

新的風景帶來新的開始——古斯塔夫·克林姆

> 我們並非在到達目的地的瞬間
> 才會變得幸福，
> 而是因爲在路上而幸福。
>
> ——安德魯·馬修　*Andrew Matthews*

我們每個人都或多或少會傷春悲秋，而最能細緻入微表達這種情緒的，莫過於風景畫了。

提到風景畫，我首先想到的畫家就是古斯塔夫·克林姆（Gustav Klimt，1862-1918）。

比起克林姆活躍於維也納時期創作的名畫〈吻〉（*Der Kuss*）、〈生命之樹〉（*The Tree of Life，Stoclet Frieze*），我更喜歡他的晚年作品。

世紀末的奧地利維也納，沉浸於一片墮落與享樂文化中，政治腐敗與興旺的色情業成爲城市的新標籤。按理說，這樣的維也納應該讓克林姆更著迷才對，畢竟他一向以熱愛紙醉金迷、製造桃色緋聞著稱。然而他似乎已經倦了，老了。他預感到自己時日無多，於是選擇逃離喧囂的維也納，來到度假勝地阿特湖。這座位於奧地利西北部的湖泊，以寧靜優美的景

那些指引我人生的畫家

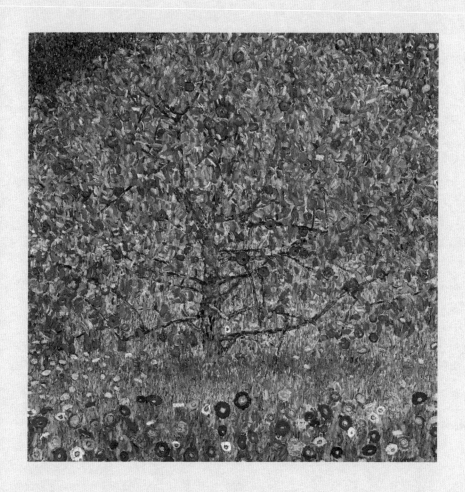

蘋果樹1
Apfelbaum 1 (Apple Tree 1)
古斯塔夫・克林姆
1912／布面油畫／110×110cm／私人收藏

色吸引著歐洲各地的遊人。在這裡，克林姆與靈魂伴侶艾蜜莉（Emilie Louise Flöge）一起度過了人生最後的時光。

克林姆一生留下了兩百多幅作品，其中四分之一都是風景畫。他畫過好幾幅蘋果樹，其中就包括了兩幅採用點畫法完成的作品。在第一幅作品中，我們可以看到果實累累的蘋果樹下，盛開著一大片五彩繽紛的野花。當美景呈現在眼前時，克林姆心裡在想些什麼呢？作為一個訂單無數的商業畫家，克林姆自有一套成熟的藝術手法。但在描繪這些沒有商業用途的風景畫時，我想他應該是完全將既定的手法拋在了腦後。

一個畫家採取不同以往的畫風進行創作，通常有兩種用意。一是渴望新的風景，二是渴望新的心情。

在畫完第一棵蘋果樹後，時隔四年克林姆又畫了第二棵蘋果樹。比起第一幅色彩華麗的〈蘋果樹〉，我更喜歡色彩清淡的第二幅。從後者中，我感受到晚年克林姆對於人生的大徹大悟。他的人生正如這正四邊形的畫布，已經到達了圓滿的地步。

克林姆時常在清晨乘坐小船在阿特湖中畫畫。他所描繪的阿特湖風景，幾乎完全不帶克林姆風格，反而更像是某個印象派畫家的作品。

在這幅作品中，我們同樣找不到克林姆標誌性的濃墨重彩，取而代之的是淡雅與素淨。也

蘋果樹2

Apfelbaum 2 (Apple Tree 2)

古斯塔夫・克林姆

1916／布面油畫／80×80cm／私人收藏

許，去掉華麗金箔之後的簡單純粹，才是克林姆內在的真實表現吧？

畫面中的阿特湖畔綠草如茵，湖面上一片平靜。這樣的風景，讓我感受到了內心久違的平和。我自認是個性格比較極端的人。時而熱情似火，時而冷若冰霜，時而敞開心扉毫無保留，時而固執得誰的話也不聽……在我的字典裡，似乎從來就找不到平靜二字。所以，我總是很羨慕那些性格淡如流水的人。而這幅作品，似乎恰好讓我那顆動盪不安的心找到了安放之處。

再大的驚濤駭浪，放遠了看也不過是水面上的小小漣漪。也許，我應該以一種更宏觀的態度來看待生活的點滴，而不是沉浸於片刻間的喜怒哀樂裡。

現在，讓我們重新把視線拉回克林姆。想像他與心愛的柏拉圖戀人艾蜜莉一起漫步在這美麗的阿特湖邊，登上一艘小船，盡情欣賞眼前如畫的風景。他們不是合法夫妻，也不是公開戀人。但是，在後人眼裡他們就是獨一無二的神仙眷侶。

艾蜜莉是一位出色的時裝設計師。她與朋友一起在維也納經營著一家高級時裝店。她的工作室是先鋒藝術家的聚集地，同時也出售各種精美的飾品和化妝用品。克林姆有不少衣服都是由艾蜜莉設計，艾蜜莉也會時不時穿上克林姆為她設計的服裝。由此可見，兩人的關係可謂是非比尋常的親密。

阿特湖邊的城堡 IV
Schloss Kammer am Attersee IV
(Schloss Kammer on Lake Attersee IV)
古斯塔夫・克林姆
1910／布面油畫／110×110cm

克林姆並不是一個規矩老實的男人。他幾乎和所有畫過的模特兒都上過床。但是，他與艾蜜莉的關係卻是純粹的柏拉圖式戀愛。也許，這正是艾蜜莉得以牢牢抓住花心的克林姆的秘訣吧？

如果沒有離開熟悉的維也納，克林姆就不會創作出晚年那一批全新風格的藝術作品了。我們也需要時不時像他一樣，暫時離開熟悉的地方，呼吸新鮮的空氣，找到全新的自己。總是待在同一個地方，就不會有變化，也很難有進步。以華麗畫風著稱的克林姆，也可以描繪出安靜的阿特湖風景。這就是新環境的力量。新的想法帶來新的行動，新的行動帶來新的變化。

時不時看看畫家筆下的世界吧，說不定可以喚醒我們內心的另外一個自己。時不時去看看新的風景吧，說不定就會有完全不一樣的際遇。每年一月的時候，我都會檢查今年的工作計畫，確定休假時間，並告知所有工作夥伴。休假時間有長有短，有時候是三天，有時候是一個星期，也有時候是半個月。一旦定下時間，我就會開始預訂飛機票和住宿。

除此之外，我還會買好關於目的地所在國家的介紹書籍，在出發之前仔細閱讀。瞭解一個國家的文化與歷史，可以使旅行變得充實而有意義。

不過，旅行並不意味著一定要去遙遠的地方。如果你沒錢出國，也可以就在周邊旅行。

阿特湖

Attersee (On Lake Attersee)

古斯塔夫・克林姆

1900／布面油畫／80.2×80.2cm／維也納列奧波多博物館

你從日常的枯燥煩瑣中暫時解脫出來。

去走一走熟悉小巷的另外一邊，去逛一逛附近車站旁邊的新店。如此簡單的旅行，也可以讓

每到週末或節日，我就喜歡在首爾旅行。有時候是去光華門的教保文庫看全世界最大的圖書館，有時候是到廣場上與李舜臣將軍與世宗大王對話，幻想自己此刻正漫步於幾百年前的古城漢陽。有時候，我也會去德壽宮池塘邊的長椅上，靜靜地坐著仰望天空。所謂旅行，並不一定是提著行李箱、拿著旅遊書、乘著飛機去某個地方。只要你今天出門時帶了一顆旅行的心，去到哪裡都是旅行。如果你感到疲憊，就帶著旅行的心走出家門吧。不管是去德壽宮，還是去三清洞的美術館，抑或是去教會修道院，都可以發現不一樣的風景。

在我看來，旅行是這個世界上最有意義的事情。它讓我們離開熟悉的地方，看到全新的風景，產生全新的想法，獲得全新的力量。透過旅行，我們的日常生活變得更加富有活力。每一次的街頭旅行、書店旅行、咖啡店旅行、公園旅行，都是滋養我們生命的維生素。今天，你將在哪裡汲取生命所必需的維生素呢？

　那些指引我人生的畫家

好奇心是創意的起點——李奧納多・達文西

> 如果沒有好奇心，
>
> 就沒有新的發現。
>
> 如果沒有競爭，
>
> 就沒有新的機會。
>
> ——萊倫斯・伯德埃｜Clarence Birdseye

「好奇心對於藝術家來說，至關重要。」

這是李奧納多・達文西（Leonardo da Vinci，1452-1519）曾經說過的一句話。如果要問誰是歷史上最偉大的藝術家，我想很多人都會毫不猶豫地說出達文西的名字。他既是畫家，也是雕塑家，還是舞台設計師、武器製造學家、發明家、解剖學家、時尚設計師等等。他一生所從事的工作，恐怕是普通人的好幾倍。

一四五二年，達文西出生於義大利一個名叫文西的小鎮。雖然他有一位貴為佛羅倫斯公證人的父親，但礙於私生子的身份，他無法成為當時被視為理想職業的醫生和藥師，也無法上

大學。於是，他從十五歲開始就在委羅基奧（Andrea del Verrocchio）的工作室裡學習美術。

這是作為私生子相對比較理想的出路了。

據說當時的達文西繪畫技藝進步神速，很快就到了讓師父委羅基奧自愧不如的地步。有一天，委羅基奧讓達文西幫他完成一幅畫中天使的部分。達文西畫完之後，委羅基奧大為震驚，竟然從此之後不再畫畫轉而專注於雕塑。當然，這段故事的真假很難判斷，但毋庸置疑的是達文西的的確確是一個絕世天才。他不僅擅長繪畫，在科學、解剖學、發明學等領域也展現出了過人的才華。如果他活在今天，恐怕會成為比蘋果的賈伯斯更了不起的人物。

達文西一生留下了無數的文稿與速寫。在他的手稿中，我們可以看到降落傘、汽車、自行車鏈條、飛機、潛水艇等許多當時根本無法想像的發明。只可惜，他所生活的時代，並沒有足夠的技術支援他將這些想像化為現實。人們認為，達文西的思想至少比當時的社會超前了五百年。

在達文西看來，解剖學知識對於畫家來說是必不可少的。他對動物和人體解剖進行了長期的深入研究。每次解剖，他都要忍受難聞的氣味，仔細觀察屍體的器官，再將它們一一描繪下來。正因為他如此刻苦努力，才會在描繪人物時那麼得心應手，才會創作出精妙絕倫、充滿神秘色彩的名作〈蒙娜麗莎〉。

蒙娜麗莎

Mona Lisa

李奧納多・達文西

1504／木板油畫／77×53cm／羅浮宮

CHAPTER.3

那麼，究竟是什麼樣的力量讓達文西成為舉世聞名的天才創造家呢？在我看來，他的秘訣就是「好奇心」。他是一個好奇心十分旺盛的人。他也許前一分鐘還在畫畫，後一分鐘就對波濤的聲音產生了興趣；前一分鐘還在發明機械，下一分鐘又開始研究自然。他的內心深處，始終懷著對未知事物的強烈渴望。有的人認為達文西的一生並不算成功，因為他雖然描繪出了許多發明，最終卻並沒能在有生之年實現。

但我不這麼認為。因為一個人的成就並不是完全由最終成果來衡量。畢卡索一生留下了超過五萬張作品，其中包括一千八百八十五幅繪畫，一千二百二十八件陶瓷，一萬八千零九十五幅銅版畫，六千一百二十二幅石版畫，三千一百八十一幅漆畫，一百四十九本速寫本以及四千六百五十九張速寫。梵谷一生留下了九百多幅作品，如果再加上一千一百多幅速寫，總數就超過二千幅了。但是，達文西一生留下的繪畫作品，數量還不到二十幅。雖然他的作品少，他的影響力卻絲毫不亞於畢卡索和梵谷。佛洛伊德曾經評價達文西：「在黑暗裡，人們都在熟睡，他過早地醒來。這是天才的不幸，卻是人類的大幸。」由此可見，達文西是徹底超越時代的存在。

對達文西來說，沒有什麼不可能。他總是能將想像變成創意，又將創意變成畫稿，給後世的藝術家和發明家帶來無限啟示。在世界歷史的長河中，他是當之無愧的文藝復興之星。

打水工具示意圖
李奧納多・達文西
1480-1482／米蘭盎博羅錫安納圖書館（Biblioteca Ambrosiana）

在剛開始從事美術教育的時候，我就對自己立下了兩條規矩。第一是絕對不能對孩子說「不行」兩個字，第二就是每天至少要找出孩子的一個優點進行表揚。我也經常對其他教師強調這兩點，並堅持至今。

來到美術培訓學校學習的孩子們，最常問的就是下面這幾個問題：

「老師，我可以在這裡塗這個顏色嗎？」

「老師，我可以用這個材料嗎？」

「老師，我可以這樣畫嗎？」

而這些，就是我們最常聽到的父母說的話。

「坐直了！」「腰挺起來！」「不許用左手畫畫！」「好好塗色！」「這裡要塗均勻！」……

可想而知，孩子們在日常生活中受到了多少限制，才會不斷問出這樣的問題來。

繪畫，是最有助於兒童形成個人意識的一種教育形式。如果放棄對孩子的限制，每一個孩子都有可能成為創意畫家。美術不同於鋼琴和跆拳道，它不需要你按照樂譜來彈奏音樂，也不需要你練習指定的動作，它沒有規則，也沒有標準答案。

繪畫的力量，在於它的無限自由。不論你是孩子還是成年人，不論你是否有繪畫基礎，只要你有一雙手，你就能創造出獨屬於你的繪畫世界。

但在這個過程中，一旦受到來自外界的限制或干擾，自由表達就變得不再可能。當然，對於一些高年級的學生來說，適當地學習一些水彩畫、寫生畫的技法是很有必要的。但總體而言，美術教育都是以自由創作和好奇心為出發點。欣賞達文西留下的那些畫稿，我們便可以發現他的作品與孩子的信手塗鴉有許多相似之處，只不過他畫得更精緻、更細膩。如果你是孩子的家長，或者是一名教育者，請一定要記得讓孩子像達文西那樣，隨時隨地保持對這個世界的好奇心。

界限是一座自造的牢籠。達文西在沒有朋友的孤獨歲月裡，靜靜觀察洞穴裡的老鼠，繼而產生了渴望飛翔的想法。雖然他並沒有成功發明出飛機，但他畫下了飛機的初始原型。他觀察掉落的楓葉，繼而產生了發明螺旋槳的想法。如果達文西在每個創意出現的瞬間，都告訴自己「這不行」，那麼他的創意就永遠無法化為行動與實踐了。

作家傑克‧倫敦（Jack London）曾經說過，創意不是等來的，而是找來的。在我看來，所謂的創意人才並非只指那些具有創意行為的人。只要你有一顆相信「一切皆有可能」的心，那你就是一個創意人。現在，就對你體內沉睡的創意細胞說：

「行動起來吧，沒有什麼不可能！」

小小的行動，帶來巨大的成功──江益中

> 一步一個腳印地走吧。
>
> 這是我所知道的
>
> 通向成功的唯一辦法。
>
> ──麥可‧喬丹｜Michael Jordan

不久前，我的公公因病住進了濟州島的韓羅醫院。為了照顧他老人家，我和老公時常往來於首爾與醫院之間。在醫院的一樓大廳，我發現了一件有趣的藝術作品，那就是公共藝術家江益中創作的牆面裝飾。每次看到它，我的心情都會變好一些。

江益中是一位出生於二十世紀六〇年代的當代藝術家。他一九八四年畢業於弘益大學西洋畫專業，隨後前往紐約藝術學院繼續深造。由於家境貧寒，他在留學期間必須為了生活費和學費拼命打工。當其他同學在興致勃勃地開展各種藝術活動時，他卻在食品店裡兼職，或是在跳蚤市場賣衣服。

他原本懷抱著夢想來到紐約，卻深陷在物質貧乏的泥淖中，連好好畫一幅作品的時間都沒

有。就這樣，江益中在這座被視為當代藝術心臟的城市，從藝術家變成了一名打工仔。

但是突然有一天，他意識到自己不能再這樣下去了。從他的住處到打工的跳蚤市場，每天坐車往返需要三個小時。為了充分利用這段時間，他定制了一批可以隨身攜帶的小油畫框。

這些長寬各為三英吋的正方形油畫框，可以放在衣服口袋裡，隨時隨地拿出來畫畫。於是，他開始在公車上作畫，有時在畫布上繡一些圖案，有時也用原子筆作畫。就這樣，他在不知不覺間就創作了一大批袖珍畫作。

人們將他這些巴掌大小的作品稱為「十公分藝術」、「三英吋繪畫」。一九九七年，美國惠特尼美術館收藏了他的六千多幅袖珍繪畫作品。這是繼白南準之後，該美術館收藏的第二個韓國人作品。在紐約，以藝術家身份自居的人成千上萬。但其中真正能靠作品養活自己的人，實屬不多。像江益中這樣的外國人，要想在這裡立足，更是難上加難。然而，他做到了。他不僅克服了經濟上的困難，還讓自己的作品被大型美術館收藏，實在是相當了不起。

江益中曾經說過這樣一段話：

「我希望成為一個全神貫注於創作的藝術家，在哪裡展示、獲得什麼樣的評價我並不那麼關心。那些沒有考試也依然學習的學生，那些沒有展覽也依然創作的藝術家，才是真正的學生和真正的藝術家。」

雖然他的創作動力是迫於現實條件的無奈之舉，但卻意外地給人們帶來了新鮮而充滿趣味的藝術。而且，他的作品尺寸雖小，數量卻十分驚人，聚少成多，就成了大型藝術作品。

有了名氣之後，江益中的生活漸漸寬裕起來。他在紐約定居，結婚生子。如今，雖然他已經擁有了寬敞的大工作室，他依然鍾情於描繪三英吋作品。他不斷開展各種各樣的藝術專案，最新的一個專案是關於貧困兒童的。他將三英吋畫框寄到全世界各地的孤兒院和兒童福利機構，收集孩子們的作品並做成裝飾作品。

我在濟州島韓羅醫院所看到的作品是他在二〇一一年收集濟州島兒童的畫作製作而成的。

在這全世界最小的畫布上，凝聚了濟州島孩子們大大的夢想。他們將渴望的一切用繪畫的形式表達出來，好比我們大人的「願望清單」。

一個生活在愛樂鎮的小女孩，希望成為一名圖書管理員。一位生活在漢林的小男孩，希望成為一名樂高設計師。如果你靜下心來細細觀看這些作品，就會發現每一個孩子的心願都是那麼純真而可貴。我相信，由這些夢想彙聚而成的未來國度一定會非常美好。從江益中的作品裡，我感受到了小小行動所創造的巨大奇蹟。

幾年前的一個夏天，我們培訓中心也曾經帶領孩子們完成了一個「江益中計畫」。透過這次活動，我發現他們非常喜歡在小尺寸的畫布上創作。也許是因為這種形式可以充分表達他們

希望之牆
江益中
2011／樹枝、紙、壓克力顏料／2.9×12m／韓國濟州島韓羅醫院

對夢想的憧憬吧？

比起舉辦個人展覽，江益中更熱衷於參加公共藝術項目。所謂公共藝術，就是在公共場合為大眾所創作、致力於與大眾產生交流的藝術作品。他曾經說過：「公共藝術作為一種溫和的革命，具有重要意義。」公共藝術作品將希望帶給所有人，比可售賣的藝術作品更能鼓舞人心。江益中有一個夢想，那就是在朝鮮半島統一之前，將孩子們的畫作放在臨津江上，打造全世界第一座名為「夢之橋樑」的漂浮美術館。對他來說，孩子們的作品才是核心，自己的作品只是點綴。到今天為止，他已經向全世界一百四十九個國家的兒童寄出三英吋畫框，收集了超過五十萬張兒童繪畫作品。他將這些小小的畫作逐一粘貼在木板上，形成巨大無比的浮雕式展板，猶如打造了一座想像力博物館。

江益中的成功，決不能簡單地歸結於幸運。因為他比任何人都更努力。即便是在每天被打工所填滿的貧困日子裡，他依然堅持尋找可行的創作方式，並利用自己的困境創造出了全世界獨一無二的藝術形式。所以，我們並不是要做好一切精神和物質上的準備才能去追求夢想。像江益中這樣在艱苦條件下依然為了夢想而努力的人，同樣可以成功。更何況，他將全世界孩子的夢想都記錄在了作品上，如此美好的創意，不成功才奇怪呢！

現在的我也正透過一個個小小的行動向夢想出發。從三十二歲開始，我將只寫給自己看的

文字堅持放在部落格上。不論別人說什麼，不論內心有多少忐忑與羞澀，我都堅持將自己對藝術的感悟記錄下來。對於通常從下午開始上班的我而言，上午的時間不是荒廢過去就是睡覺，而自從開設了藝術部落格，我每天上午都有了早起的動力。我開設了「早安！新的一天從藝術開始」專欄，為上班族推送與美術有關的溫暖文字。另外，我還改掉了下班回家之後就打開電視的習慣，每天晚上都坐在電腦前寫「下班路上一幅名畫」系列連載。意想不到的是，粉絲人數越來越多，還登上了網站的首頁推薦。如今，我的粉絲數已經達到了三萬。

好好利用零碎時間，就可以將那些看似不起眼的行動積累起來變成了不起的成果，甚至還能得到意料之外的收穫。就像我在開設部落格之初，並沒有立志成為作家，也並不期待任何人的欣賞，只是想要誠實地記錄生活的一部分，並將行動轉化為有意義的記錄，不知不覺，最後竟然也彙集成了書。

「未來取決於我們此刻的行動。」甘地（Mahatma Gandhi）曾經說過這樣一句話。沒有人可以隨隨便便成功。

江益中憑藉三英吋的小小畫布，完成了舉世矚目的大型藝術作品。那麼，你在今天為夢想所付出的小小行動是什麼呢？

擁抱自己的脆弱與不完美——芙烈達・卡蘿

我並不是生病，
而是殘疾。
但只要還能畫畫，
我就是幸福的。

————————————
芙烈達・卡蘿｜Frida Kahlo

人類可以無比強大，也可以無比脆弱。我希望帶著那個全世界最軟弱、最搖擺不定的「我」好好生活，希望愛上這個完整而不完美的「我」，更希望愛上此時此刻的「我」，而不是過去或者未來的「我」。這樣的想法，讓我聯想到了一位畫家，她就是墨西哥超現實主義女畫家芙烈達・卡蘿（Frida Kahlo，1907-1954）。說實話，我並沒有勇氣仔細欣賞她的作品。關於寫她這件事，我也是頗為躊躇。因為要理解她的生活，並不是一件容易的事。

芙烈達的作品很悲傷，每次看到都會讓我的內心像針紮一樣疼痛。她以自畫像而聞名，畫法十分獨特。她將自己痛苦曲折的生活毫無保留地展示出來，讓觀看者產生一種心驚肉跳的

感覺，不是因爲恐懼，而是因爲心痛……。

自畫像中的她，總是讓身體健康、四肢健全的我感到羞愧，並忍不住輕聲對她說：

「你怎麼了？你還好嗎？你怎麼會這樣……」

畫中的芙烈達沉默不答，而我也只能爲她悲傷地歎一口氣。

這世界上，還有比芙烈達活得更艱難的人嗎？她六歲患上小兒麻痹症。十八歲因爲一場交通事故，被鋼管刺穿腹部和肋下。醫生都說她沒救了，她卻奇蹟般地活了下來。在那之後，她又慘遭未婚夫拋棄。

在經歷所有這些磨難之後，芙烈達選擇將鏡子貼在天花板上，畫自畫像。對於她來說，哪裡還有什麼未來和希望呢？換作是我，恐怕早就選擇一死了之了。

但是，愛情拯救了芙烈達。她愛上了壁畫家迪亞哥·里維拉（Diego Rivera，1886-1957）。

他們相遇時，迪亞哥已經四十歲，是四個孩子的父親了。即便如此，年僅二十二歲的芙烈達還是義無反顧地嫁給了他。結婚之後，他們依然生活在各自的家中。雖然芙烈達渴望與迪亞哥長相廝守，迪亞哥卻並不願意被婚姻所束縛。

更荒唐的事情還在後面。芙烈達唯一的朋友、她的妹妹克莉絲蒂娜竟然與迪亞哥私奔了。

如此遭遇，可謂是聞者流淚。芙烈達的人生，簡直就是巨大傷痛的延續。從那之後，芙烈

達不再做一個賢良淑德的妻子。她開始與許多不同的人約會、做愛。最終，芙烈達與迪亞哥在結婚十三年後協議離婚。

但芙烈達曾經說過：「即便他不再需要我，我依然愛他。」在她病情惡化之後，迪亞哥重新回到了她的身邊，兩人再次結婚了。於是，芙烈達與同一個男人結了兩次婚。從此以後，兩人再也沒有分開。

芙烈達的一生充滿缺憾。她深愛的男人，愛的不止她一個。她渴望擁有一個孩子，卻始終未能如願。她曾經懷孕好幾次，卻全都流產。終其一生，她所擁有的，不過是滿身傷痛與疾病罷了。後來，她的身體狀況不斷惡化。一九五三年，她不得不做了右腿截肢手術。

一九五四年，她臨終時在日記本上寫道：

「我希望這次的離開是幸福的，而且再也不用回來。」

芙烈達的一生充滿痛苦與折磨。寫下與她有關的文字，讓我感到愧疚。愧疚的是我並不能真正對她的痛苦感同身受。

然而，芙烈達從來沒有自暴自棄過，她將苦痛轉化為了藝術的能量。她的自畫像仿佛在向我們說：

生而為人，光是照顧好自己這個角色已經相當不容易。所有人都在堅持努力生活。像我這

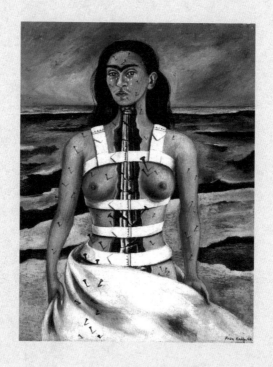

破碎的圓柱
La Columna Rota (The Broken Column)
芙烈達・卡蘿
1944／布面油畫／43×43cm／墨西哥多洛雷斯奧爾梅多博物館

CHAPTER.3

樣的人都堅持下來了，你還有什麼理由不努力呢？

迪亞哥・里維拉在芙烈達去世不到一年，又與別的女人結婚了。如果他是我的朋友，我肯定會賞他一記耳光。在芙烈達去世三年後，迪亞哥也因腦溢血去世。我多希望他們在天堂不要再次相遇，就讓芙烈達在新的世界，帶著健康的軀體，與別的男人幸福地生活在一起吧。如果有機會，我想對她說：「你這一輩子受的苦太多了。」我想，她應該會這樣回答：

「你也帶著自己軟弱的那部分，好好生活吧。」

就讓我們像芙烈達一樣，帶著自己的軟弱好好生活下去。要記得，我們最強大的力量，就根植於我們的內心。

芙烈達與迪亞哥‧里維拉
Frieda y Diego Rivera (Frieda and Diego Rivera)
芙烈達‧卡蘿
1931／布面油畫／100×79cm／舊金山現代藝術博物館

美術即是人生

4

離開是一場漫長的告別

人類的情感，
在離別與分手之時
最為純粹閃亮。

——尚‧保羅 Jean Paul

相愛的理由有千萬種，分手的理由卻大致相同。分手這件事，從來都不可能像銀行取款那樣簡單乾脆。分手之後的日日夜夜，都是痛苦與糾結的反復。

不管這個世界運轉速度有多快，不管速食式的愛情多麼流行，我都希望離別更像是一場慢動作。

不久前，天氣開始轉冷，好幾個朋友都與戀人分手了。那些前不久還信誓旦旦地說要結婚、沉浸在幸福中的人，突然就分開了。作為旁觀者的我，都不免傷感一場。

愛情就像過山車，讓你瞬間沖入雲霄，又飛快跌入谷底。被拋棄的人，總是站在分別的路口，凝凝地等待，久久不肯離去。這再正常不過了。收拾愛情的殘局哪有那麼簡單？畢

竟是在一起吃過幾百次飯、喝過幾百次咖啡的人，怎麼可能這麼輕易忘記？

在關·約翰（Gwen John，1876-1939）的作品中，幾乎見不到笑顏逐開的女子。她們總是獨自凝視著某個地方，看上去那麼悲傷。我想，她們是在等待著某個人的到來。而關·約翰自己的人生，就與這些畫上的女子頗為相似。

提到著名雕塑家羅丹（Auguste Rodin）的愛情，人們先想到的都是他的學生卡蜜兒（Camille Claudel）。然而，事實上羅丹還有另外的情人，那就是本篇的主角關·約翰。

關從二十世紀初開始學習繪畫，同時兼職做其他畫家的模特兒。在給羅丹當模特之後，他們相愛了。但由於羅丹的身邊始終有一個如妻子般不離不棄的蘿絲（Rose Beuret），她與羅丹的愛情就如同羅丹與卡蜜兒的愛情一樣，只能如同曇花一現。

在與羅丹分手之後，卡蜜兒陷入了嚴重的抑鬱情緒之中，在精神病醫院一住就是三十年。關的命運也很悲慘，她在與羅丹糾纏十年之後，終於徹底分手，不久之後便離開了人世。在去世之前，她成為一名虔誠的羅馬天主教信徒，與世隔絕地生活在教會之中，獨自繪畫。

一九三九年的一天，她在教會醫院孤獨死去。

關愛上羅丹的時候，羅丹已經六十歲，而她年僅二十多歲。洶湧而來的愛情毀掉了她的人生，實在令人扼腕歎息。她唯一的支持者，就是弟弟奧古斯特·約翰（Augustus John）了。

奧古斯特對她的繪畫實力十分讚賞，並堅信五十年後人們一定會記得他是關·約翰的弟弟。在她臨死前，奧古斯特為她在倫敦舉辦了畫展。關·約翰一生給羅丹寫了兩千多封信。任何一篇信的內容，都可以讓我們感受到她對羅丹刻骨銘心的愛。

尊敬的老師：

我在迷霧中感到無比幸福。分別的時候，您說的那句「你懂我的意思嗎？」，讓我覺得自己像是在做夢。對於我來說，老師就是全部。您是我的愛，我的財產，我的家人，我的所有。希望我這麼說，不會給您造成負擔。

我不管再怎麼妒火中燒、再怎麼絕望顫抖，都不會再憤怒。也許是愛情，讓我變得卑微而溫柔。

她的愛情，即便在離別之時，也只不過是一個人與孤獨的戰鬥。我們中又有多少人，試過一生中如此長時間地、卑微地去愛一個人呢？

我也多想對關·約翰說：「忘記羅丹吧，多愛自己一些」。我總是希望自己可以更多愛自己一些。

——關·約翰

自畫像

Self-portrait

關・約翰

1902／布面油畫／44.8×34.9cm／倫敦泰特美術館

一些。」

所有失去愛情的人，不要傷心，不要難過。這一切並不是自己的錯。我們不需要自責，也不必因此而失去自信。總有一天，我們會遇到新的愛情。現在，這世界上只不過是少了一個不適合你們的人而已……。

速食式的愛情固然新鮮刺激。但離別並不能像相愛那樣，洶湧而來，匆匆而去。所有為離別而憔悴的人們，所有在離別後依然為對方牽腸掛肚的人們，所有將離別變成一場慢動作的人們，你們並沒有錯。今夜，就讓我們一起撿拾舊日愛情的碎片。

抱著貓的少女
Girl with a Cat
關・約翰
1918-1922／布面油畫／33.7×26.7cm／紐約大都會博物館

將小夢想連接起來，構成人生的大夢想

長時間描繪夢想的人，
最終會實現夢想。

安德烈‧馬爾羅
André Malraux

在韓國，有一個叫作《黃金漁場》的綜藝節目。主持人姜虎東經常在節目最後向參賽選手問同樣一個問題：

「你的夢想是什麼？」

歌手金建模是這樣回答的：

「我的夢想是飛上太空。我知道它不能實現，但我仍然願意在心中為它保留一個位置，帶著這個美好的心願生活下去。」

他的這番話，讓我開始重新思考夢想的界限。是的，每個人的夢想都不同，每個人的夢想都在變。對於六歲的小侄子而言，擁有二十四色的彩色蠟筆盒是夢想。對於青春期的少女來說，暗戀的男生喜歡上自己是夢想。對於考生來說，考出一個好成績是夢想。對於參加

選秀節目的歌手來說，站上總決賽的舞台是夢想。對於大學應屆畢業生來說，找到一個好工作是夢想。

夢想每天都在生長，在變化，時而更加豐滿，時而更加細膩，時而又變得遙不可及。不管夢想是大是小，是近是遠，是崇高或平凡，只要它存在，就是一種美好。但如果你想讓夢想成為現實，就一定不能忘記與之相隨的必需品──行動。

「我要用一個蘋果震撼所有的巴黎人。」

曾經有一名畫家喊出如此奇特的口號。他擅長畫靜物畫，尤其對蘋果情有獨鍾。由於他對蘋果的研究過於專注，常常在作品還未完成之前，蘋果就已經腐爛了。曾經有一段時間，他除了蘋果什麼也不畫。散落的蘋果、並排的蘋果、放在籃子裡的蘋果、掉在地上的蘋果……在他的繪畫裡，蘋果並不總是新鮮可口的樣子，有時候甚至令人作嘔。更費解的是，他畫的桌子也總是凹凸不平，讓人差點以為是初學者的拙作。

這位將蘋果畫到極致的畫家，就是保羅・塞尚（Paul Cézanne，1839-1906）。他的夢想，曾一度遭到人們的譏諷嘲笑。

他從不畫聖母瑪利亞和耶穌，也不畫貴族肖像，甚至連風景畫也沒什麼興趣，就這樣一個畫家，竟然號稱要「用一隻蘋果給人震撼！」說實話，要是我生活在那個年代，聽到這番話

也會忍不住笑出來。然而，他竟然真的將自己的夢想變成了現實。

文藝復興以後的畫家，致力於透過透視和明暗技法表現物體的立體感。塞尚卻對這一套並不感興趣，始終堅持用色彩來表現立體感。他相信，只要充分掌握了藍色與紅色的特性，就能用色塊來表達立體感。在經過長時間的探索與研究之後，塞尚得出了關於物體本質結構與形象的獨特理論──「自然界所有形態的基礎是圓柱體、圓錐體和球體」。他的理論對立體派和抽象派畫家產生了深遠影響，而他筆下的蘋果也成了現代美術的開端標誌。

同為法國畫家的莫里斯‧丹尼（Maurice Denis，1870-1930）對塞尚十分崇敬，曾創作了一幅名為〈向塞尚致敬〉的作品。莫內（Claude Monet，1840-1926）、雷諾瓦（Pierre Auguste Renoir，1841-1919）以及馬蒂斯，同樣對塞尚欽佩不已。以畢卡索為代表的立體派，更是將塞尚視為開山鼻祖。

在塞尚的作品中，凹凸不平的桌面水平線事實上是他精心觀察之後的刻意描繪。他相信，我們的眼睛在觀察物體時並不總是將水平線看成水準的。而他之所以將蘋果描繪成彷彿要掉下桌面的樣子，是為了表現從不同視角觀察事物的特殊理念。

這個世界上有三個特殊的蘋果。第一個在夏娃手中，第二個掉在了牛頓的頭上，第三個就在塞尚的筆下。即便過去一百年一千年，人們對這三個蘋果的討論還是會繼續下去。這位敢

靜物

Nature morte (Still Life)

保羅・塞尚

1894／布面油畫／73×92.4cm／美國賓州巴恩斯基金會

於說出夢想、實踐夢想，最終將蘋果變成了一種象徵。

我是一個有過很多夢想的人。雖然這些夢想有的改變，有的消失，有的改頭換面，但我從來沒有一天不放膽做夢。如今回過頭看，在遇到自己真正熱愛的事業之前，我曾經做過的那些工作不過是在打工賺錢。直到二十五歲，我才確定自己願意付出一生去學習的領域是什麼，真正渴望實現的夢想是什麼。

我曾經在一家藝術教育機構工作了一年零六個月。這個地方為我打開了新世界的大門。當時，我的工作是創意教育項目研究，即將自己研究的創意教學方案用於教學實踐。我的同事有學電影戲劇的，有學聲樂的，有學作曲的，有學設計的，還有學國畫的，大家以各自不同的專業視角展開交流，常常使我獲益良多。

然而，當我熱情專注地工作了六個月之後，公司的經營狀況突然陷入困境。原來的投資方突然無法繼續提供資金，所有正在開展的教育計劃都陷入停滯，就連我們員工的薪水也無法按時發放。我在沒有薪水的情況下又堅持了三個月，直到自己的存款也所剩無幾。為了省錢，我開始不吃午飯。為了不讓父母和朋友擔心，我還得裝出一副若無其事的樣子。現在想來，那段日子還真是異常艱難。

同事們一個個離職，最後只剩下包括我在內的三個人。終於有一天，我鼓起勇氣向家人坦

果盤、玻璃杯與蘋果

Compotier, verre et pommes

(Fruit Bowl, Glass, and Apples)

保羅・塞尚

1879-1880／布面油畫／46×55cm／私人收藏

CHAPTER.4

白了一切。原本以爲他們會立刻讓我辭職，沒想到卻收到了意外的回答：

「這種事總會碰到一兩次，你就當是積累經驗吧。午餐錢以後媽媽給你，或者在家做了你帶去吃也行。既然你這麼喜歡這份工作，那就再堅持一下吧。」

那一刻，我對父母無限感激。面對好不容易從事喜歡的工作、卻拿不到薪水的女兒，他們沒有任何責備與埋怨，只是用行動表示了對我夢想的支持。雖然那段日子裡，我的銀行戶頭裡連五百塊錢都沒有，在街上買杯咖啡都變得比較奢侈，但我知道我離夢想越來越近。

爲了生活，我在下班之後繼續做美術家教、兼職夜班，還攢下了讀研究所的學費。雖然如此艱辛，但在那家公司所學習到的教育方法和專案經歷，卻對我今天的事業產生了莫大的幫助。從這段往事中，我學到的一點人生經驗就是：只要有夢想，就一定能從現實的困境中走出來。沒有錢並不讓我羞愧，放棄夢想才會讓我羞愧終生。

不少參加工作一段時間的學弟學妹，都對我說過這樣的話：

「眞羨慕你可以一邊做自己喜歡的事情一邊賺錢。我也想做自己喜歡的事情，但是現實條件不允許啊。」

當然，現實的困境對於任何人來說都存在。我幾乎沒有見過誰是認爲自己沒有現實阻礙的。既然如此，就不要奢望一邊追求夢想、一邊過舒服的日子。希望實現夢想，就要認清

向塞尚致敬

Hommage à Cézanne (Homage to Cézanne)

莫里斯・丹尼

1900／布面油畫／180×240cm／巴黎奧塞美術館

困難，唯有忍耐和努力才是出路。

這個世界上沒有誰能一夜之間成功。正如塞尚畫了無數個蘋果才獲得肯定，我們也應該為了心中的一個個小小夢想堅持行動下去，將夢想的拼圖一點一點連接起來，構建美好的未來畫卷。小小的夢想聚集起來，就是人生的大夢想。

夢想意味著承諾。夢想意味著堅持。夢想如星辰，閃閃發光。夢想如積分卡，需要一點點積累。夢想又是動力，支持我們向前奔跑。

今晚的夜空，群星閃耀。那些如星辰般的夢想，你們還好嗎？希望你們一直發光下去，直到我們一步步靠近……。

走在時間後面的女人

寬容、善良與愛心，
是讓人變得更美的無聲力量。

────布萊茲‧帕斯卡｜Blaise Pascal

二十九歲那年，我曾經陪一位朋友去聽一個勵志作家的講座。雖然我並沒有讀過那本書，對作者也一無所知，但我光是聽到「講座」兩個字就兩眼放光了。於是，我帶著滿滿的期待來到了講座現場。在講座開始前，我去了一趟洗手間，不小心撞到了一位看上去十分邋遢的女性。

「不好意思。」

「看著點走路行不行！」

事實上，是她自己把開門的方向弄反了才會和我撞上，但出於禮貌我還是率先道歉了，沒想到她的態度竟然如此惡劣。我心裡頗不痛快，但覺得沒必要和一個陌生人計較，便默默回到了講座現場。幾分鐘之後，即將演講的作家進入了會場。她來到放滿自己著作的桌前，

與工作人員溝通。我定睛一看，這不就是剛剛在洗手間撞上的那個女人嗎？她似乎也發現了我，眼神裡掠過一絲慌張，又迅速地將目光從位於最前排的我身上移開了。很快，講座開始了。她講了自己頗爲辛苦的青春歲月，又講了寫那本書的契機。但顯然，她說什麼我都聽不進去，內心對她的好感度早已爲零。

我想，除了在洗手間那場意外事件之外，這位作家邋遢的外表也是我對她印象不佳的原因。在我看來，一位年過三十、有出書資格的人，至少應該懂得如何管理自己的形象。雖然她在自己的書裡不斷強調外貌也是一種能力、堅持自我管理有多麼重要，卻在新書發佈會如此重要的場合，穿了一雙髒兮兮的運動鞋，胡亂紮了一個馬尾，彷彿剛剛從大學的通宵自習室熬夜歸來。如果她說自己是一位詩人，我的失望恐怕會少一些。但她在自己的書裡，大講特講的卻是如何在三十歲變成一個光芒閃耀的女人。

另外讓我很不舒服的一點是，她始終避開我的目光。如果她敢於跟我目光對視，或者大方地說一句「剛才不好意思」，我肯定會爽快地釋懷，回答她：「沒關係，誰都有犯錯的時候，不過您性格眞是直率呀。」但她直到講座結束、簽名開始，都始終裝作沒見過我。

原本帶著滿滿的期待來到講座現場，不想卻獲得了意料之外的感悟。千萬不要當一個不懂得道歉的成年人。出門在外也一定要注意形象，衣服鞋子不一定非要買名牌，但求乾淨整

潔。這位既不懂禮貌也不懂打扮的勵志作家，可謂是一個極好的反面教材。雖然我還是在現

場買了她的書，但回到家再也沒有翻看過。

生活中，難免會碰到一些不想與之成為同類的人。每當看到他們，我就會告誡自己千萬不

能和他們一樣。反面教材的教育效果往往比正面教材更好，因為它們總是讓人印象深刻。

我希望自己不要成為那種沾沾稱讚與感謝的人，也不要總是自我感覺良好。我也不希望自

己成為那種以過去為榮的女人。她們把自己曾經擁有的美貌、榮耀或其他種種掛在嘴邊，避

而不談自己的今天，殊不知這樣更顯露出她們的落魄與缺乏自信。

有人曾經說，人生就像一管捲筒紙。一開始總覺得怎麼也用不完，用著用著卻發現不夠用

了。時光無情，我希望自己可以從容不迫地走在時間的後面。

我希望在與生命共處的時間裡，能始終保持謙和與優雅，將人生變成一場慢節奏的影片。

從法國女畫家瑪麗・羅蘭珊（Marie Laurencin，1885-1956）的作品中，我感受到一種緩慢的

時光流動感。她的作品一看就知道是出自女性之手，每一幅都充滿女性特有的細膩與柔美。

幾年前，我去過一次法國巴黎。比起羅浮宮，我更喜歡法國橘園美術館和奧塞美術館。

在橘園美術館裡，我第一次親眼看到了羅蘭珊為好朋友香奈兒所畫的〈香奈兒肖像〉。比起書

本和網路上的圖片，原作的色彩更豐富，也更加朦朧唯美。在這幅畫裡，香奈兒並沒有戴

著當時流行的寬簷帽，而是選擇了一頂看上去十分普通，但與自身氣質相當符合的帽子。她的眼睛烏黑而深邃，透著莫名的憂傷。身上的不對稱式藍色連衣裙，透出濃濃的香奈兒設計風味。

據說香奈兒本人並不喜歡這幅畫。也許，是因為香奈兒希望畫作中的自己看上去更強韌有力一些；也許，是她不願意人們從畫作中發現她不為人知的憂傷一面吧？

事實上，香奈兒在自己的初戀去世之後，曾經患上抑鬱症，很長時間裡閉門不出。如果拿這張畫與香奈兒的照片比較，就會發現相似度非常高，只不過本人的五官更深邃些。不論怎麼說，這幅肖像畫因為主角是可·香奈兒，而成了一張珍貴的收藏品。

我們再來看看羅蘭珊的另外一幅作品〈女人與狗〉。畫面中的兩個女人與狗在一起，看上去就像是神話中的女神。靠前一些的女人，看上去高傲冷漠，似乎在等待什麼。從她的衣著和光著的雙腳可以推測，這是一名芭蕾舞演員。她所在的是什麼地方呢？從左邊的窗簾來看，這個地方似乎是演出舞台。

我時常覺得，生命就像是一場持續不斷的舞台演出。看著畫面中這兩個在舞台上表情淡定的女子，我感受到了一種內心的平靜與堅強。

在生活中，我們時而會遇到惱火的事情，時而會遇到無法理解的事情，有時候甚至會對別

香奈兒肖像

Portrait de Mademoiselle Chanel

(Portrait of Mademoiselle Chanel)

瑪麗‧羅蘭珊

1923／布面油畫／92×73cm／巴黎橘園美術館

人生出厭惡之心，有時候甚至會忍不住說幾句髒話。這些事情回過頭看都不算大事，但身在其中的時候卻難免焦灼難耐，坐立不安。要想像畫面中這兩個女子一樣始終保持溫和與淡定，著實不易。

羅蘭珊出生於法國巴黎。作為一名私生女，她只能跟隨母親東躲西藏、小心翼翼地生活。母親希望她成為教師，但她熱愛美術，視畫家馬奈（Edouard Manet）為偶像，並成功考入了溫瓦勒繪畫研究所。在那裡，她遇到了畫家布拉克（Georges Braque），並在布拉克的支持鼓勵下完成了一大批作品。

布拉克與畢卡索同為立體主義的創始者，在他的引薦下，羅蘭珊與畢卡索、馬蒂斯都成了朋友。不久之後，她還與詩人阿波利奈爾（Guillaume Apollinaire）成為戀人。當時，法國正掀起立體主義的熱潮，各種新的藝術革新此起彼伏。羅蘭珊雖然對畢卡索的立體主義和馬蒂斯的野獸派十分欣賞，卻並沒有加入其中任何一方，而是堅持自己的風格。

「所謂風格，即是展示了我是誰，我想說什麼，至於別人怎麼評價它，不是那麼重要。」美國小說家、劇作家戈爾·維達爾（Gore Vidal）曾經說過這樣一句話。正如他所言，風格是作者個性的展示。在羅蘭珊的作品中，我們可以充分感受到她濃烈的個性色彩。

我們可以在羅蘭珊的自畫像中感受她年輕時代的風采。她算不上漂亮，眼神中卻透露著一

女人與狗

Women with a Dog

瑪麗・羅蘭珊

1925／布面油畫／80×100cm／巴黎橘園美術館

股驕傲。這種溢於言表的自信，也許是源於她絲毫不遜於眾多男性畫家的繪畫實力吧。

進入三十歲以後，我的外表與內心都變得更加成熟。但我希望自己始終保持一顆年輕的心。哪怕偶爾會因為小事而煩惱，哪怕會在別人大步流星向前邁進時繼續自己平淡無奇的小生活。三十歲這樣的年紀，如果丟掉年輕人的衝勁，便會變得對任何事都漠不關心，如果衝勁太足，又會難免忽略生活中的情趣與美好。所以，我希望一方面繼續保持年輕的心態，一方面修煉得更加優雅淡定，珍惜周圍美好的一切，接受所有好與不好的經歷，就這樣平靜地迎接我的四十歲。

我不喜歡木蘭花。它們盛開時華麗無比，凋謝之後卻殘破不堪。當你仰望它時，它是女王。當你俯視它時，它又成了乞丐。這樣的特性，讓我聯想到那些遲暮美人。她們年輕時是人人豔羨的物件，年老之後卻無法與滄桑共處，繼而變得面目可憎。但願我不要成為木蘭花這樣的女人，即便不是最華麗的那朵花也無所謂。

每個人都渴望年輕。每個人都渴望擁有更多的時間。但是年老自有其益處，那就是得以從年輕時強烈的緊迫感中解脫出來。如果我今年二十歲，就肯定不會說出這樣的話。因為年輕的我要急著走進這世界，要證明自己，為了生活而奮力拼搏。那時候的我，不可能像現在

這樣坐在瑞士的一棵蘋果樹下悠然乘涼。所以，我從沒有那種渴望自己永遠年輕的想法。

——《奧黛麗·赫本》，梅麗莎·西爾斯頓著

這是著名女演員奧黛麗·赫本曾經說過的一段話。正如她所言，她並沒有緊抓著年輕不放，而是選擇在歲月中優雅老去，將晚年獻給了公益事業。香奈兒、羅蘭珊、奧黛麗·赫本，這三個女人雖然在不同的領域從事不同的事業，卻有一個共同點，那就是為了自己熱愛的事業而努力，而不是為了別人而活。回顧她們的人生，香奈兒曾經死死隱瞞自己的過去，羅蘭珊曾經拋棄自己的詩人男友，赫本亦對自己不喜歡的東西斷然拒絕。她們絕不是只擁有善良與純真的女人。

我多希望自己像她們一樣，一邊做著自己熱愛的事情，一邊與歲月和平共處，既不在歲月中徘徊，也不緊追逝去的種種。但願我像羅蘭珊畫中的女人一樣，擁有優雅和自己獨特的風格，充滿風度地老去。

今天的努力，只爲換來明天的美好

人生就像一本書。

愚蠢的人將它丟在一邊，

而聰明的人將它仔細翻看。

因爲聰明的人知道，

人生這本書只能讀一次。

<div align="right">

—— 尚・保羅

Jean Paul

</div>

學生時代，我有一個好朋友叫J。她成績很好，每次考試都是第一名。我們一起玩耍，一起闖禍，但老師從來不會批評她，對此我很羨慕。J上課時很認眞，從來不打瞌睡。但她對學習用具一點也不在乎，總是隨便撿起一支筆就開始寫字。相比之下，雖然我的筆筒裡裝滿了各種顏色的原子筆，學習起來卻總是馬馬虎虎。

當時，我的夢想是考上美術大學，當一名美術老師。這個夢想主要基於我的一個幻想：如果能考上美術大學，就再也不需要學習了。有一天，我問J的夢想是什麼，J告訴我她暫

時還沒有夢想，所以才會那麼認真地學習。因為只有學習成績夠好，才有選擇夢想的權利。

在當時的我看來，她的想法實在是太神奇了。怎麼會有人因為沒有夢想而努力呢？

在大家都為了夢想而學習的時候，J因為沒有夢想而學習。如今，她成了首爾大學醫院的一名護士，前不久剛休完產假重新回到工作崗位。

小時候每次聽到大人叫我學習，內心都會湧起一陣反感，因為我根本不知道自己為什麼要努力。而看著J的人生，我似乎明白了努力學習的意義所在。如果我們要判斷一個人的生命品質，那麼學生時代的標準就是在校表現和成績，結婚之後的標準就是家庭幸福程度，有孩子之後的標準就是育兒品質，在職場上的標準就是工作表現。我在每一個階段的表現，決定了我的生命品質高低。這一點，我明白得太晚了。

我們每個人所擁有的時間都是有限的，所以如何讓自己的生命更充實、品質更高，就顯得至關重要。事實上，僅僅是完成日復一日的平凡生活，都需要我們不斷去練習和提高。若是想要完成更高的目標，就自然需要花費更多的時間精力了。

在畫家中，就有一位很晚才開始追求夢想的人，他的名字叫作亨利・盧梭（Henri Rousseau，1844-1910）。一八八九年，巴黎舉辦了萬國博覽會。盧梭為了紀念這場盛大的節日，將當時的景象描繪下來，還寫下了名為《一八八九萬國博覽會見聞》的劇本。

讓我們來看看這幅作品。在法國的塞納河邊，站著一名畫家。他就是盧梭本人。他的背後有一艘掛著萬國國旗的船隻，遠處是著名的艾菲爾鐵塔。十分有趣的一點是，盧梭將自己畫得特別高大，看上去甚是偉岸自信。他似乎希望透過這種方式告訴世人，他渴望成為最成功、最偉大的畫家。最終，他的心願變成了現實。但當我們把結果拋開只看過程，就會發現他的成功絕非輕鬆而來。

亨利·盧梭很晚才走上繪畫之路。雖然當時人們都嘲笑他的畫風古怪，但他並不在乎，始終堅持自己的風格並勤奮作畫。當時的巴黎正處於現代藝術興起的熱潮中，人們興奮地談論馬蒂斯、畢卡索和各種新登場的藝術風格。而當時的盧梭，只不過是一個從未正規學習過美術，只有高中文憑、在稅務機關上班的普通職員。

他從事公務員的工作，直到四十歲才突然決定成為畫家。他週一到週五照常上班，只有週末才有時間作畫，所以又被稱為「週末畫家」。到四十九歲那年，他毅然決然辭掉了二十多年的工作，正式開始向職業畫家的夢想發起衝擊。

盧梭沒有正式學過畫畫，所以他的作品透視和比例都很有問題，畫面上的物體好像是一個個拼湊上去的，看上去十分怪異。一開始，周圍的畫家總是趁他不在的時候嘲笑他。但他並沒有因此而改變風格，反而堅持了下去，最終因為這種獨一無二的風格而受到關注。他的

我自己：自畫像與風景

Moi-même, Portrait-paysage

(Myself: Portrait - Landscape)

亨利・盧梭

1890／布面油畫／113×146cm／布拉格國立美術館

作品曾經給超現實主義畫家帶來靈感，甚至連畢卡索都曾經買過他的作品。

盧梭的人生，讓我們不禁重新思考才華的定義。有的人從未發現自己的才華，就這樣匆匆過完一生；有的人可能很晚才發現自己的才華，在人生晚期意外成名。有的人運氣好，輕鬆過上了好日子。還有的人運氣沒那麼好，至今仍為了尋找自我而不斷努力。有的人已經瞭解自己，正在朝著既定的方向前進。還有的人剛剛從挫折中醒悟過來，正在奮勇直追……。

我們每個人都有屬於自己的才華，沒有必要和其他任何人比較。但明知如此，我們往往還是免不了落入比較的陷阱。比較讓我們忍不住羨慕別人、模仿別人，繼而失去了自己。但如亨利‧盧梭這樣大器晚成的人，他們都有同樣一個特點，那就是堅持自己。他們為了尋找到屬於自己的才能，甘於付出無數次的嘗試和努力。

很少有人是生來就才華橫溢的。大部分人都是在生活中逐漸磨煉出了屬於自己的才華。即便我們現在才能平庸，即便我們離自己所嚮往的狀態還很遙遠，但只要我們堅持下去、勇於探索，就一定會離真正的自己越來越近。

我時不時會和自己玩「尋找才華」的遊戲。每當我感到自己技不如人的時候，我就會透過這個遊戲重新獲得自信心。

夢境

Le Rêve (The Dream)

亨利·盧梭

1910／布面油畫／204.5×298.5cm／紐約市現代藝術博物館

比如，我會要求自己從日常生活中尋找一些浪漫、探索一些畫家的故事、將同一首歌反覆聽一百遍、一邊看電視一邊打掃衛生、在超市與大媽閒聊、一天給別人一次表揚、在搖搖晃晃的巴士裡做筆記、利用零碎時間寫部落格文章……這些技能都不難，卻能成為我的力量源泉。亨利·盧梭中年時才發現自己的才能所在。他的故事告訴我們才能絕不僅僅是指天賦，更是努力的產物。亨利·盧梭只是一個普通人，但他憑藉堅持不斷的努力創造了不普通的奇蹟。

「我們都是這個時代最好的畫家。只不過你是埃及風格的，我是現代風格的。」

畢卡索曾經如此稱讚盧梭。相信即便是畢卡索這樣偉大的畫家，也從盧梭純粹原始的繪畫風格中感受到了他的不平凡。他的畫法，是任何人都無法模仿和超越的。

正如我之前所說的，命運並不會輕易將我們所渴望的東西送到手中。人生中大部分的可喜成果，都是靠努力而來。如果你未經努力就取得了成功，那你必定是無比幸運，或者托了他人的福，應該格外感恩與珍惜才是。

我們都是平凡的蝸牛。有時候會走得很慢，有時會顯得愚笨。當你覺得自己缺少力量的時候，想一想亨利·盧梭吧。只要你現在努力，你的明天一定會更加美好。

無數次修改換來的美麗畫作

挑戰讓人生充滿趣味。

克服挑戰讓人生充滿意義。

—— 約書亞・J・馬里恩
Joshua J.Marine

美術類大學裡有很多專業。油畫、版畫、雕塑、視覺設計、工業設計、金屬設計、木藝設計、陶藝、工藝、美術教育等等。在高三選專業的時候，我毫不猶豫地選擇了工藝設計。雖然我也很希望自己可以全情投入繪畫的世界，但我深知自己並不是特別擅長繪畫的那類人。

在競爭激烈的美術高考班裡，我們每個人都從早到晚不知疲倦地畫畫。然而即便大家學習時間相同、學習內容相同，也總有一些人畫出來的東西更有感覺。我們心裡都清楚，繪畫專業是留給他們那樣的人的。

從那個時候開始，我就意識到成為畫家是另外一些人的天職，而我的天職是從事與美術相關的其他事業。比如藝術設計、藝術指導，或者是我如今從事的美術教育。

當然，我對繪畫的熱情從來沒有消退。我帶著這股熱情學習美術史，也因此考上了美術史研究生，但繪畫天賦對我來說，依舊如天上星辰般遙不可及。

在繪畫之外，比如設計和工藝專業，同樣會設置繪畫課程。每次上油畫課或壓克力畫課的時候，我都會想：要是我的人生也像這畫布一樣，可以一而再、再而三地修改完善那該多好啊！

水彩畫是一種不適合塗改的繪畫。一旦顏色疊加的次數多了，畫紙就會變得污濁甚至殘破。所以，比起水彩畫我更喜歡油畫和壓克力畫。當然了，油畫和壓克力畫也並不總是越修改越好看，偶爾也會有改得失敗的時候。但即便如此，可以盡興修改這一點依然是讓人感到十分痛快。就算不夠好看，也沒有留下遺憾。

「希望我以後的人生就像一幅反覆修改後的壓克力畫。雖然它未必是最美好的，但它包含了我努力嘗試的痕跡。」

每次畫畫的時候，我都會這樣想。

通常來說，一個好的畫家總是知道什麼時候應該塗改，什麼時候應該停下來。我們現在欣賞的這幅美麗而富有質感的作品，就是畫家經過無數次塗改後所完成的。這位畫家名叫艾德華·阿特金森·霍納（Edward Atkinson Hornel，1864-1933）。在他的作品中，我看到了反覆

修改所帶來的無窮魅力。

在〈迎春〉這幅作品中，有四位少女。她們在森林中愉快地玩耍，盡情欣賞著周圍的美麗花朵，還時不時用手摘下一些。花與少女，可以說是全世界最和諧的搭配。雖然整幅畫的質感厚重，但少女的笑容看上去十分輕鬆，整個環境的氛圍也格外柔美，讓人心醉不已。

幾年前，我在英國近代繪畫展上親眼看到了這幅作品。當時，我就折服於作者對繪畫肌理的精妙掌握。雖然整個畫面的厚度幾乎達到了一公分，但絲毫不讓人覺得沉重壓抑。作者彷彿在畫布上和麵般完成了創作，就連那些厚實顏料的裂縫似乎都透露出幾分功力。讓我們再看看他的另外一幅作品〈夏日的田園詩〉。

畫面中，三位臉頰紅潤的少女悠然地趴在草地上。遠處的水面上依稀漂浮著幾朵睡蓮。作者似乎對草叢有一種偏愛，時常在作品中描繪綠意盎然的草叢。而對於那個年紀的女孩來說，躲在草叢中玩耍似乎是一種天性。透過畫名我們可以得知，這是初夏時節的場景。不知道你有沒有透過畫面感受到從春到夏的季節變換？最左邊少女的赤腳，讓人更清楚地感受到了夏天的到來。

一八九三至九四年，他受到畫商的贊助前往日本寫生旅行，從中獲得了許多靈感，畫風也因

霍納是位蘇格蘭畫家，他雖然出生於奧地利，但生命中大部分的時間都是在蘇格蘭度過。

此巨變。他在結束日本之旅後說：

與歐洲美術相比，日本美術毫不遜色，甚至於所有歐洲人所宣導的新美術技法中，都可以感受到日本美術的痕跡。如今眾多歐洲畫家如饑似渴地探索日本藝術大師的創作手法，恰恰可以旁證這一點。

霍納在日本旅行之後，畫了許多身著傳統服裝的日本藝伎以及日本街道上的傳統商店。從他筆下的歐洲少女身上，我們也能或多或少感受到日本人偶般可愛乖巧的氣質。

霍納的人生如他的畫作一般，也是經過了多番變遷。他出生於奧地利，成長於蘇格蘭，後來又在日本迎來了人生的奇妙轉機。希望我的人生也如他的畫作，擁有許多試錯和犯錯的機會。

我最初的夢想是成為公立學校的美術老師。要達成這個夢想，我必須經過激烈的競爭考入美術大學教育學院，完成三年的研究生學習，並取得中級教師資格證書。在為期一個月的實習就這樣，我好不容易考上了研究生，獲得了去公立學校實習的機會。在為期一個月的實習裡，我一邊教課，一邊向前輩老師們虛心學習。但隨著實習期結束，我非但沒有感覺自己

迎春

Spring's Awakening

艾德華・阿特金森・霍納

1900／布面油畫／44×34cm／英國貝里美術館 (Bury Art Museum)

離夢想更近，反而對夢想產生了懷疑。

在實習期間，我肚子一直不太舒服。有一天，我趁午飯時間獨自到校門外買咖啡，不料卻因此惹怒了校長。還有一天，我穿著緊身褲去學校上課，又招來了批評。諸如此類的事情多了，我的自信心和積極心都嚴重受挫。雖然與孩子們在一起的時間很快樂，但是我除了上課之外，還要處理堆積如山的資料。原來，作為公立學校的教師，需要完成的煩瑣事務遠比想像中多得多。我開始意識到，這個夢想也許並不適合我。

這件事讓我非常焦慮。畢竟我已經花費了幾年時間來準備教師資格考試，買了成堆的書，還花錢報了不少網路課程。一想到所有這些精力和財力的投入，我就開始猶豫是否要真的放棄。最終，我還是在實習期結束後的第二天，將所有的考試資料和網路聽課券送給了同學和後輩。就這樣，我開始了新的尋夢之旅。

如今，我一邊在各企業開展名畫課程，一邊進行美術史教育，同時還做兒童美術培訓。如此時間安排、以傳播美術知識為己任的工作，彷彿才是我命中注定要做的事。

在開始的時候，我心裡也是頗為不安。畢竟在國家的教育體制內當老師是我長久以來的夢想，而如今所進行的私人美術培訓簡直與之背道而馳，我甚至懷疑自己是否是踐踏了夢想。但在我看到霍納的作品之後，我找到了答案。我並非是在踐踏夢想，而是在修正夢想。

夏日的田園詩

A Summer idyll

艾德華‧阿特金森‧霍納

1908／布面油畫／126×151cm／英國奧爾德姆美術館 (Gallery Oldham)

CHAPTER.4

一遍又一遍的修改，讓我的夢想越發充實，從而才有了我今天的人生。

人生總是有修正的無限可能。但我們也不能隨便便地去修改。所謂修改，並非是讓人生變得沉重混濁，而是增加人生的堅實度與密度。

在顏料完全乾燥之前，如果只顧著盡情揮灑，只會毀掉一幅畫。所以，修改的時候要用小筆冷靜仔細地描繪。

這句話出自一八八五年梵谷寫給弟弟西奧的書信。

正如梵谷所言，我們在修正人生時一定要比平時更冷靜、更小心一些，才能使人生這幅作品更加完善。

空白的紙張和畫布有更多發揮的空間，我們的人生也一樣。如果你面對新的挑戰猶豫不決，那就在人生的畫布前，假設自己即將開始一幅全新的創作吧。勇敢地在現有的生活上，描繪出你新的夢想！

所有的幸福都來之不易

> 神並不要求我們成功，
> 只要求我們努力。
>
> ——德蕾沙修女｜Mother Teresa

一九二五年，莫內徹底失明。早在一戰之前，他就因白內障而視力大減。隨著年歲漸增，他的視力越來越差，到一九二三年八十多歲的時候，他的情況已經嚴重惡化。經過好幾次手術，他才勉強恢復了一點視力。《花園小屋》這幅作品正是在那個時期完成的。

讓我們來仔細看看這幅作品吧。你能想像得出，年邁的莫內正是憑藉一雙幾乎什麼也看不到的眼睛，描繪出那一朵朵美麗的玫瑰嗎？在花田的前面，還有一片淡紫色的鳶尾花。在花田的後面，有一片藍色的房子，上面還有窗子呢。

幾年前，這幅作品曾經在韓國展覽。當時，我帶著一群學生去了展覽現場。當我問孩子們看到這幅畫有什麼想法時，他們的回答不外乎如此：

「看上去好像是一片花田，可是還是不知道畫的是什麼。」

273　　CHAPTER.4

「爲什麼這幅會成爲名畫呀？雖然它是莫內畫的，但我覺得我也能畫出來啊。」

小孩子果然心直口快。他們的話並沒有錯，這幅作品看上去的確有失水準。於是，我將

莫內創作這幅畫時的情況告訴了他們。聽完之後，孩子們全都一臉震驚與感動，簡直對作品

另眼相看。對待同一幅畫作的態度可以轉換得如此之快，這一點十分有趣。

這世界上，每個人都有不爲人知的傷病與疼痛。但有的人就是可以克服傷痛，甚至將傷

痛轉化爲力量。雷諾瓦曾經說過：「這世界上醜陋的東西已經太多了，我只想描繪那些美好

的。」他一生留下了許多美麗的作品，晚年因爲關節炎無法執筆，只能將筆綁在手上作畫。

有色彩魔法師美譽的馬蒂斯，在七十歲的時候身體狀況惡化，無法再進行油畫創作，乾脆利

用剪刀和彩紙開闢了創作的新領域。還有六歲患上小兒麻痺、十八歲因車禍而受重傷的芙烈

達・卡蘿，曾在醫院臥床不起長達九個月，最終依然克服了身體的殘缺成爲舉世矚目的優秀

女畫家。

人生中所經歷的苦痛與磨難是幸福的發酵劑。在這個世界上，很少有什麼人是未經痛苦磨

練而輕易成功的。而我們之所以對苦痛與磨難感到恐懼，往往是因爲不知道其究竟會延續多

長時間。

如果有人告訴我們，「你這個月比較辛苦，下個月就會好起來」或者「你會在十九歲時經歷

花園小屋

La maison dans les roses

克洛德・莫內

1925／布面油畫／92.3×73.3cm／馬德里提森-博內米薩博物館

一次磨難，在二十七歲時經歷第二次磨難，在三十八歲時經歷第三次磨難」，那麼我們便不會覺得那麼恐懼了。只要我們確切知道苦痛來臨的時間與期限，便會有勇氣去克服暫時的困難，並依然對明天充滿希望。但即便是算命先生，也沒辦法告訴我們苦難的確切截止時間。

所以，我們才會彷徨。許許多多的畫家也曾經歷過彷徨的階段。幾乎沒有哪一個畫家是從一開始就明確了自己的風格，並且義無反顧地堅持下去的。他們總是在彷徨與困惑中尋找屬於自己的風格，一旦找到便堅持下去，而當這種風格陷入形式主義的僵局時，又繼續尋找新的風格。我們可以說，一個畫家所毀掉的畫作有多少，他作品的質感就有多厚重。

我也曾經經歷過那種看不到未來的彷徨。在大學畢業之後，我足足當了六個月的待業青年才找到工作。在這六個月時間裡，我投了無數份簡歷，卻都石沉大海。人文和理科專業的畢業生找工作很容易，美術專業的畢業生找工作卻很難。當其他專業的學生早早開始準備各種英語資格證書和職業資格證書時，我們美術專業的學生卻如井底之蛙般成天待在工作室裡進行與就業毫不相干的美術創作。

如今回過頭看，那時候的我就像無頭蒼蠅一般。在我寄出大約一百封求職信後，總算有一個教育機構向我寄出了合格通知書。我將全部熱情投入到了這份工作裡，並感受到了無與倫比的充實與幸福。但就業成功並不代表萬事大吉，生活就是苦難的不斷延續。隨著公司經營

陷入困境，我的薪資沒了著落，一年之後成了一個徹底的窮人。雖然錢絕不是生命中最重要的東西，但沒有錢對一個人的摧殘有多麼嚴重，我在那段時間裡有了深刻感受。

貧窮讓我的內心也變得貧乏枯萎。那個時候，如果周圍有哪個朋友進了好公司，我甚至都無法給出真心祝福。在我萬般絕望的時候，公司老闆給了我們一線希望——「×月開始你們就有薪水了」。一想到只要撐到那個月就有薪水了，我便覺得再多的辛苦也是值得的。

任何痛苦與彷徨，只要有一個可預見的終結點，便不會讓人感到那麼辛苦。如果你目前所遭遇的困境有一個具體的結束時間點，那就最好不過了。如果沒有，那麼你就最好為自己設定一個結束點，而不是盲目地在黑暗中等待。

「我不論如何一定要撐過這個月。」

如果你這樣告訴自己，那麼接下來的這個月就不會那麼難挨。很多時候，只要下定這樣的決心，事情往往會在這個時間範圍內得到解決，或者往好的方向發展。戰勝一段可預見終點的苦難，顯然要比戰勝無窮無盡的苦難容易得多。也許，苦難並沒有終點，我們只能在它每次降臨的時候學習如何更好地克服它。

當出乎意料的痛苦與彷徨迎面而來時，我們還要記得提醒自己，並不是獨自一人面對。每個人都有感到辛苦的時候，我們並不特殊。看看你的周圍吧，每個人都有屬於自己的痛苦，

只是並不是人人都會將它們掛在嘴邊。

我有一個朋友A。她工作非常忙碌，以至於沒有時間談婚論嫁。有一天，她告訴我她開始焦慮失眠了。「難道我就要這樣孤獨終老了嗎？」每天當她躺在床上，這樣的想法便撲面而來。另外一位朋友H，正為了工作苦惱。她對目前的工作既不是特別喜歡，也不是特別厭惡，現在也不知道該不該繼續做下去了。

她們的苦惱和我們此時此刻的苦惱相比，是更大，還是更小呢？也許更小也未可知，但可以確定的是她們和我一樣處於苦惱之中。遇到無數的困難，再想盡辦法解決困難，這就是我們平凡人的平凡人生。當然，還有一些屬於人類的大困難，遠比我們個人的小挫折嚴重得多。但對我們來說，眼前正在遭遇的困難才是最可怕的。

「各位，如果我當年沒有被蘋果公司解雇，就不會有今天的成就。所以，當你們突然被生活擺了一道時，千萬不要失去信心。」

這是賈伯斯在史丹佛大學畢業典禮上做演講時曾經說過的一句話。是的，生活經常在我們毫無防備的時候擺我們一道。活到今天，我就從來沒有見過生活在意外來臨之前給過任何警告。活著，就是不斷迎接突如其來的生活難題。如果你此刻正因解不開的生活難題而苦惱，不妨想一想賈伯斯說過的話，想一想莫內筆下的花園吧。

世界上沒有一幅畫是輕輕鬆鬆完成的。對於莫內來說，失去視力的痛苦使作品煥發出更閃耀的光芒。請相信，你的痛苦與彷徨也終會成為明日成功故事的一部分。

我決定做一個 Chic 的人

與其約定長遠，不如當場拒絕。

——丹麥格言

「幹嘛，這可不是你的作風啊。」

「我的作風是怎樣？」

如果你看到這段話笑出來，那一定是和我一樣看著二十世紀九零年代的偶像劇長大的。

雖然我還不算老，但隨著年歲增加，就越來越渴望活出自己。我開始不想做那些不願意做的事情，也不想勉強與不感興趣的人交往。與此同時，我強烈地渴望與自己喜歡的人在一起，聊一些喜歡的話題，看一些喜歡的東西，做一些喜歡的事情，如此度過我的一生。

要想達成這個願望，就要學會刪除生活中那些不必要的部分，並減少不必要的社交。在我看來，具備這種能力的人就是「Chic 的人」。不知道什麼時候開始，「Chic」這個詞成了流行語。它的解釋可以是瀟灑的，有風格的，時尚的。它一開始只是一個時尚圈術語，現在卻成了我們日常生活中的常用詞。

紅樹

Avond: De rode boom (The Red Tree)

皮特・蒙德里安

1908-1910／布面油畫／70×99cm／荷蘭海牙市立美術館

好萊塢電影和美劇中經常有一些十分Chic的職業女性。她們做著自己喜歡的事情，並且獲得了成功。她們懂得追求，更懂得拒絕，每一次的拒絕都那麼漂亮乾脆。

但現實生活中，要當一個Chic的人並沒那麼容易。因為這世界上無法拒絕的事情實在是太多了。比如當不太熟的朋友發來婚禮邀請時，比如當同事在你不太方便的時候請求幫助。

作為一個盡可能不麻煩別人的人，我每次看到那些擅長請求別人幫助的人都十分困惑。看著他們笑容滿面、若無其事地向別人提出各種非分請求，我簡直恨不得上去抽他們一頓——

當然，我也只能想想而已。

我是一個很不擅長拒絕的人。雖然現在已經改掉了許多，但這個毛病依然給我帶來不少麻煩。我曾經忍受一個喜歡麻煩別人的前輩好幾年，最後終於爆發，向對方發了一頓脾氣。

現在想來，我真應該對那個前輩說聲對不起。我從一開始就沒有直接表達過我的不情願，又怎麼能要求別人理解我的難處呢？而我那次長時間沉默之後的爆發，應該給她造成了不小的傷害。這樣的事情，便是在人際關係中不懂拒絕而造成的消極後果。

對於那些喜歡拒絕請求的人，人們不會對他們抱有希望。一旦他們偶爾答應一個請求，人們反而會喜出望外。而那些一開始就不懂得拒絕請求的人呢，人們對他們的付出感到理所當然。要是有一天他們突然拒絕請求，人們就會大感失望。說到底，懂得拒絕往往比一味

蘋果樹

Bloeiende appelboom

(Blossoming Apple Tree)

皮特‧蒙德里安

1911／布面油畫／79.7×109.1cm／荷蘭海牙市立美術館

接受要好得多。

在拒絕的時候，你不需要解釋太多，只要鼓足勇氣並保持微笑就好。事實上，對方並不會像你想像的那樣大受打擊。對於沒有拒絕經驗的人來說，將拒絕的話說出口並不容易，但只要多加練習，就一定能成功。即便我們不能一夜之間改變，也可以漸漸變得強硬起來。

面對所有的請求不加選擇地接受，只會讓自己疲憊不堪。有時適當地為自己設定一些界限，拒絕一些不合理的請求，反而有助於培養健康的人際關係。在這個過程中，我們要保持包容與理解之心。如果請求幫助的人正處於生死攸關的時刻，或者態度格外誠懇，那麼你還是盡可能地滿足他們的請求。但如果你與對方只是泛泛之交，且其請求只是隨口說說，那麼你坦率地告知對方自己有更重要的事情要做，對雙方都好。要是你不情願地答應下來，到時候又擺出一副不高興的面孔，或者在應該表現積極的場合低頭玩手機，那對對方來說反而是一種傷害。

看到蒙德里安（Piet Mondrian，1872-1944）的樹木系列，我感受到一種與瀟灑拒絕別人時同樣的心情。畫是一種可隨心所欲來觀看的藝術，而其中最自由開放的應該就是抽象畫了。蒙德里安一開始畫的樹木十分繁複，後來漸漸變得純粹簡潔。看著他的繪畫風格演變，我聯想到了自己從一開始不懂拒絕到懂得拒絕的心路歷程（當然，我對於乾脆拒絕這件事還沒

黑、白構成10號：碼頭與海

Compositie 10 in zwart wit, Pier en Ocean

(Composition 10 in black and white)

皮特・蒙德里安

1915／布面油畫／79.7×109.1cm／荷蘭克勒勒-米勒博物館

有完全熟練掌握）。雖然一開始那些複雜的樹木枝條也十分美麗，但它們逐漸演化成簡約色彩和線條的過程，亦有另一番魅力。看著這些作品，你有沒有感受到簡約所蘊含的美好？

蒙德里安曾經說過這樣的話：

「我繪畫中的水平線與分隔號表現了不受任何約束的自然原貌。」

他的繪畫，一開始並不是這樣的。

蒙德里安的父親是一名小學校長兼畫家。受父親的影響，他從小就開始畫畫，二十歲的時候考入了荷蘭阿姆斯特丹美術學院。一開始，他主要畫風景畫和靜物畫。隨著二十世紀初照相機的問世，他開始思考如何擺脫將事物照實描繪的寫實繪畫，用自己的方式去描繪照相機所無法拍攝到的人類內在世界。他希望將繪畫盡可能地單純化，並表現出自然的秩序與事物的本質。在經過長時間的嘗試與探索之後，他確立了一種極度簡約，只採用紅、黃、藍等基本色及最簡單的直線來構成的繪畫風格。

如果一個人因為我的拒絕而指責、離開或是埋怨我，這只能說明他不應該是我結交的對象。聰明地拒絕那些可以拒絕的事情，接受那些真心願意接受的幫助請求，只有這樣，才能創造出一種如蒙德里安的繪畫般簡單純粹、接近本質的人際關係。

現在的我已經明白，拒絕並非人際關係的礁石，而是更好人生的助力。我越來越少出現在

紅、黃、藍的構成

Compositie met rood, geel en blauw

(Composition with Yellow, Blue and Red)

皮特 · 蒙德里安

1937-1942／布面油畫／72.5×69cm／倫敦泰特美術館

那些不願意出現的場合，越來越少去做那些不願意去做的事。我們要做Chic的人，但不要做Cynical（刻薄）的人。也就是說，拒絕的時候要做到禮貌而不刻薄。也許第一次很難，但第二次、第三次就容易多了。Chic也是需要一步一腳印去練習提升的。等你練習到位了，你的人生就會像蒙德里安的繪畫般簡約美好。

人生也需要減肥

如果想要幸福，
就不要和他人
過分親密。

——阿爾貝・卡繆｜Albert Camus

喬治・莫蘭迪（Giorgio Morandi，1890-1964）是一位很特別的義大利畫家。大部分畫家都喜歡爲了尋找新的靈感而四處遊歷，而他卻終其一生蝸居在義大利一座小城，從不外出旅行。對於畫家來說屬必修的觀展，他也並不感興趣。他甚至沒有個像樣的工作室。當他的畫家朋友在畫風景、肖像和各種靜物的時候，他卻只顧著擺弄家裡的瓶瓶罐罐，並把它們畫下來。對於生活過得如此單調乏味的他來說，這些排列整齊的瓶瓶罐罐究竟意味著什麼呢？

他的作品透著孤獨與簡潔，讓人幾乎感受不到任何年代的氣息。

看著那些被他反反覆覆畫過無數次的瓶瓶罐罐，我不禁產生一種奇妙的想法——也許生活的範圍並不需要那麼寬廣，生活的必需品也並不如我們想像的那麼多。我們應該對現在所擁

有的一切再探索得深入一些，對手頭上的東西再珍惜一些，對身邊的人再多關心一點。

莫蘭迪是個怕熱鬧的人。他一生中大部分的時間都是在故鄉波隆那度過。他在一所美術學院教了一輩子版畫，除此之外幾乎沒有別的經歷。在他波瀾不驚的人生裡，唯一算得上大事的，可能就是曾經因為親近反法西斯運動人士而短暫入獄。總的來說，他的生活與很多畫家相比都顯得太過平淡。他沒有辦過什麼大型展覽，總是將作品以低廉的價格賣給周圍人。所以，他的作品以私人收藏居多。

《繪畫與影子》的作者金慧麗曾在書中這樣評價莫蘭迪：「他是一位研究出幾百萬種瓶瓶罐罐擺放方法的畫家。」而我希望評價他是：「善於細微而深入觀察日常生活的畫家。」他作品中那些排列有序的瓶瓶罐罐，不知為何總讓我想起學生時代的團體照，或者是合唱團表演。

莫蘭迪終生未婚，一直與姐妹生活在一起。唯一陪伴他的，就是狹小工作室中那滿滿的瓶瓶罐罐了。他每天觀看它們，撫摸它們，反覆對它們進行排列組合，然後將它們移到畫布上，如此日復一日。他的故事，讓我開始重新思考專注的意義。

如今，喧嘩與繚亂幾乎成為我們生活的主旋律。即便我們待在家裡，也總是看著電視，玩著遊戲，滑手機等。當然，科技改變生活並不是一件壞事。如果有人讓我選是生活在喧鬧的現代還是回到安靜的古代，我恐怕還是會選擇前者。不過，零碎化的日常生活似乎讓我

静物

Natura morta (Still Life)

喬治・莫蘭迪

1957／布面油畫／30×35cm／瑞士耶尼施美術館

們漸漸離自己更遠了。很多時候，我忙於參加一些無意義和非必要的社交活動，並沒有從中真正得到快樂。這一方面是因為我不擅拒絕的性格，一方面也是因為我隨性而為的生活態度。隨著年齡增長，我越來越清楚地意識到過度的人際交往只不過是在消耗自己的精力，繼而開始專注於發展深入的關係。

我們去參加一些不好意思拒絕的聚會，在喧嘩的鬧區找一家人滿為患的餐廳，談論著與我們毫不相干的演藝圈八卦，就此消磨光陰。有時候，這樣的聚會也會讓人釋放壓力，心情舒暢。但更多的時候，它帶給我們的只是疲憊與空虛。

每次參加完這種聚會回家，我便覺得自己的生活超重了。它就像一個身材臃腫的胖子，過量的鹽分與脂肪攝取讓它能量過剩，大量的速食又讓它膽固醇過高。我感到生活也到了需要減肥的時候。我必須與那些不必要的約會、過度熱鬧的生活說再見了。

於是，我發明了屬於自己的「生活減肥法」，將精力投入到那些需要深入探索的領域，只保持必要的人際往來，只與喜歡的人展開深層次的交流。這種方法，一方面需要我減少不必要的社交，另一方面也要求我對自己所熱愛的領域更為專注。

透過「生活減肥法」，我可以將多的時間投入到一些更有意思的活動中，比如收集某種喜歡的物件、堅持進行某種鍛煉等。不論是收集郵票也好，熱衷滑雪也好，熱愛藏書與玩偶也

好，只要你堅持在某一個領域深入研究並投入大量的時間精力，就會感受到生命與時間更深層次的意義，並體驗到專注所帶來的美好。如此一來，你就會更加主動地從其他不必要的時間浪費中解脫，完成新一輪的「生活減肥」。

在名人中，也有一些擅長「生活減肥法」的人物。其中最具代表性的莫過於英國物理學家、數學家、天文學家、牛頓力學和微積分學的創始人牛頓（Isaac Newton）了。他在劍橋大學上學期間，歐洲突然爆發黑死病瘟疫，於是他不得不中斷學業回到鄉下兩年。正是在這一時期，他透過長時間的觀察與思考，發現了萬有引力定律。

「我並沒有什麼特殊的方法，不過是喜歡對某個東西進行長時間的深入思考罷了。」牛頓曾經說過這樣一句話。如果我們像他一樣告別日常生活的散漫，對某個領域展開持續而深入的研究，那麼也一定能感受到生命的變化。

除了瓶罐之外別無他物，卻自有一番簡潔的美感。這就是莫蘭迪作品的魅力。雖然他與我們生活在不同的時代，卻似乎深諳「生活減肥法」之道。看著他那些經過深入觀察與專注描繪而成的繪畫，我聯想到了質樸無華的韓國粉青瓷器，還有中國傳統水墨畫中的留白。他的作品提醒我，生命需要更多的深度投入與專注。

風景、人物、靜物、宗教……在這諸多繪畫題材中，我最喜歡靜物畫。因為靜物畫可以

讓原本看上去平淡無奇的素材變得意義非凡。透過一張小小的靜物畫，我們甚至可以學到如何去愛。

所謂愛，就是將一個人、一件事物賦予意義。

所謂愛，就是將一個人、一件事物記在心裡。

所謂愛，就是始終專注而不曾厭倦的真心。

透過莫蘭迪的繪畫，我們可以充分感受到這種愛的分量。不論對於熱戀期的情侶還是交往許久的戀人來說，不斷學習如何去愛都是必不可少的功課。

莫蘭迪的繪畫，讓我意識到生活也需要將減肥運動進行到底。減少生活中那些不必要的部分吧。臃腫的生活與臃腫的身材一樣，都是百害而無一利。

任何時候都可以重新開始

這個世界上沒有偉人。

只有站起來

迎接偉大挑戰的普通人。

—— 威廉・弗雷德里克・海爾賽｜William Frederick Halsey

安娜・瑪麗・羅伯森・摩西（Anna Mary Robertson Moses，1860-1961）是美國家喻戶曉的畫家，人們喜歡親切地稱她爲摩西奶奶（Grandma Moses）。她在七十五歲高齡才開始畫畫（也有說法是從七十八歲開始，但這並不重要，畢竟從七十幾歲開始重新學習一樣新事物本身就已足夠了不起），一直活到了一百零一歲，留下了許多樸素溫馨的繪畫作品。

看著摩西奶奶的畫，我們會產生一種感覺，那就是上天在我們每個人身上都播撒了「才華的種子」，只要我們願意澆灌，任何時候都可以讓它發芽開花。摩西奶奶一生忙於照顧子孫，直到七十多歲才開始澆灌自己的才華種子，照樣讓它開出了絢麗的花朵。

摩西奶奶喜歡描繪平凡而溫馨的日常生活。比如小村莊的春夏秋冬，男女老少歡聚一堂的

小聚會、大聚會。

她一共生了十個孩子，但其中五個孩子都早早夭折了。如果有人問我，白髮人送黑髮人和黑髮人送白髮人哪個更悲痛，我恐怕要沉思好一陣兒，才會回答是前者。畢竟按照普遍規律來說，大家對於黑髮人送白髮人更容易接受一些。在我周圍，也有一些白髮人送黑髮人的情況發生。每當看到那些送走孩子之後無比哀痛的父母，我都會禁不住感嘆，原來世界上還有如此沉重的悲傷。

讓我們來看看摩西奶奶創作的〈縫紉聚會〉這幅作品。畫面中有許多人，每一個人的動作造型都各不相同。如果你仔細觀察，還會發現餐桌底下藏著一隻小狗，站在餐桌前的小朋友偷偷將玩具藏在了身後。整個畫面之生動，讓人彷彿能聽到現場傳來的喧嘩聲。摩西奶奶喜歡畫孩子，也許她是想透過這方式來懷念自己早逝的子女。而畫面中大家庭和樂融融的場面，好似表達了摩西奶奶渴望全家團聚的心願。

摩西奶奶原本十分擅長刺繡。在七十二歲丈夫去世之後，她患上了嚴重的關節炎，才開始用繪畫來打發時間。沒想到，她不畫則已，一畫就停不下來。就這樣，她越畫越多，越畫越好，終於讓自己的繪畫天賦徹底發揮出來。

有一天，一位名叫路易‧格萊德（Louis Glador）的美術愛好者來到摩西奶奶所在的小村

縫紉聚會
The Quilting Bee
摩西奶奶
1950

莊，購買了一幅她的作品。在那之後，又有一個名叫奧圖‧凱勒（Otto Kallir）的畫商將她的作品放到紐約一個畫廊展出。很快，摩西奶奶就在紐約紅了起來。她樸素溫馨的繪畫風格像一股清泉，滋潤了都市人乾涸的內心，為死氣沉沉的都市森林帶來了新鮮活力。隨後，摩西奶奶的畫展從美國開到了歐洲，乃至世界各地。一九四九年，美國總統杜魯門親自授予她「女性全國新聞俱樂部大獎」。一九六〇年，紐約州長洛克斐勒宣佈將摩西奶奶的一百歲生日定為「摩西奶奶日」。

摩西奶奶於一百零一歲辭世。雖然她已經離開了，但她的作品卻依然溫暖著我們。我之所以將她放在本書最後一篇，是因為我從她的作品中感受到了一種藝術最本質的魅力。也許，我之前看過的所有名畫都是為了與她的作品邂逅做準備。

摩西奶奶的故事讓我想起了我的母親。她三十多歲就患上了糖尿病，血糖指數比一般的糖尿病患者都要高出許多。做護士的妹妹說，她的血液黏稠度高得嚇人。雖然醫生和家人都為她擔心，她自己卻並不害怕，反而一邊養病，一邊做著自己喜歡的事，慢慢好了起來。

媽媽出生於全羅南道寶城一個富裕家庭，外婆十分重視教育，一直支持她念完了大學設計系。她二十四歲就和自己哥哥的朋友，也就是我的爸爸結婚了。剛結婚不久，爸爸家的生意就出了問題，兩個人的生活頓時陷入困境。生完我和妹妹之後，媽媽陪著爸爸一起在首爾

捉火雞
Catching the Turkey
摩西奶奶
1940／木板油畫

賺錢還債。

媽媽原本是一個特別精緻的女人，喜歡打扮和購物。但來到首爾之後，她只能在雜貨店、保險公司做著與自己的專業毫不相干的辛苦工作，根本沒有精力妝扮自己。但即便如此，她也從來沒有叫苦叫累，也沒有埋怨過爸爸。媽媽總是說，一個人不管做什麼，只要在團隊裡做那個最認真、最投入的人，就一定會成功。她還經常教育我們，不管遇到什麼樣的困難，都要保持樂觀的心態去面對。另外，她還告訴我們即便是在最艱難疲憊的時刻也要找到自己的方法戰勝壓力，並充滿熱情地享受生活。

記得小時候，我和妹妹有一次在菜市場附近迷路了。一位打扮十分漂亮的阿姨發現了我們，便幫我們給媽媽打了電話。不一會兒，我們就看到媽媽從遠處跑了過來。她看上去那麼憔悴、那麼邋遢，簡直就是整條街上最土的村婦。

「那就是你們的媽媽嗎？會不會太邋遢了？」

漂亮的阿姨笑著說道。雖然當時我年紀還小，但還是被這句話刺傷了。一想起照片上媽媽年輕時風姿綽約的樣子，我的內心一陣酸楚。我默默地看著那位嘲笑媽媽的阿姨，心裡暗暗地想，總有一天我的媽媽會找回自己，變回那個漂亮的媽媽。

時間過得很快。轉眼之間，我和妹妹都考上了大學。這時，家裡的境況也好了許多，媽

300　　　美術即是人生

媽總算是可以清閒下來重新開展自己熱愛的繪畫事業了。雖然她已經五十多歲高齡，心中卻依然懷著一個畫家夢。剛開始學畫人體畫的時候，她害怕父親看見，總是悄悄把畫藏在我的床底下。那段時間，她總是紅著臉抱著畫作來到我的房間，一邊給我展示那些關鍵部位不詳的作品，一邊嘀咕著「可惜的地方還沒畫好呢」。她一方面很害羞，一方面又忍不住想炫耀，就連表妹來家裡做客都要被她拉去看她的作品，實在是有趣得很。

不久之前，媽媽的人體速寫作品開始有機會參加一些展覽。現在，她不僅參加了不少群展，還拿了幾個獎。我萬萬沒想到，她竟然成了摩西奶奶一樣的人物。我相信，只要她堅持畫下去，總有一天會成為東方的摩西奶奶，而且是最漂亮的摩西奶奶。

今天，媽媽也和往常一樣，坐了兩個多小時的車去學畫畫。雖然學畫的過程很辛苦，她卻只感到幸福。而作為家人，我們看著這樣的母親也倍感幸福與驕傲。

正如老話所說，「人生沒有太晚的開始」。只要我們願意，隨時都可以重新開始。

歷史上有太多大器晚成的例子。亨利・盧梭直到四十歲才正式開始畫家之路，康德（Immanuel Kant）直到五十七歲才發表了「三大批判」的第一部──《純粹理性批判》。德國發明家古騰堡（Johannes Gutenberg）到六十一歲才發明了印刷機與金屬活字，可可・香奈兒在沉寂十五年之後重歸時尚界時，已經七十一歲。

當我們以為追逐夢想的權利只握在年輕人手上時，有的人已經在四五十歲開始新的挑戰。

當我們以為晚年只是為生命的終結做準備時，有的人已經在六七十歲高齡向新的夢想發起衝擊。正因為有這樣一些人的存在，世界才會變得如此美好，我們才會不斷獲得前進的勇氣和希望。

我將要回到天空

在欣賞完這世間美景的那一天

回到天空，告訴人們這裡很美

這是刻在詩人千祥炳墓碑上的文字，也是他的著名詩歌〈歸天〉中的一部分。

人生，不過是我們回到天空之前的一趟限時旅行。這趟旅行是否美好，完全取決於我們自己。如果你現在感到自己想做某件事而為時已晚，那就趕快開始吧。現在開始，一切都來得及。

請記得，歲月雖然給我們帶來皺紋，但只要有顆勇於挑戰的心，我們的靈魂將永遠年輕。

CHAPTER.4

療癒美術館 / 李沼泳著；李舟妮譯 · ——初版 · ——臺北市：時報文化，
2018.11　304面；14.8×21公分 · ——(HELLO DESIGN叢書；HDI0024)
譯自：그림은 위로다　ISBN 978-957-13-7559-5 (平裝)
1.藝術欣賞 2.藝術心理學

901.4　　　　107016008

HELLO DESIGN叢書————HDI0024

療癒美術館

그림은 위로다

作者————李沼泳（Lee Soo Young, 이소영）

譯者————李舟妮

主編————CHIENWEI WANG

執行編輯————JUNG-NIEN LIN

企劃編輯————PEI-LING GUO

美術設計————李佳隆

董事長————趙政岷

出版者————時報文化出版企業股份有限公司

地址————108019 台北市和平西路三段 240 號 3 樓

發行專線————(02)2306-6842

讀者服務專線————0800-231-705 · (02)2304-7103

讀者服務傳真————(02)2304-6858

郵撥————19344724時報文化出版公司

信箱————10899 臺北華江橋郵局第 99 信箱

時報悅讀網————http://www.readingtimes.com.tw

法律顧問————理律法律事務所 陳長文律師、李念祖律師

印刷————富盛印刷有限公司

一版一刷————2018 年 11 月 16 日

一版三刷————2021 年 2 月 19 日

定價————新台幣 450 元

時報文化出版公司成立於一九七五年，並於一九九九年股票上櫃公開發行，
於二○○八年脫離中時集團非屬旺中，以「尊重智慧與創意的文化事業」為信念。